그림
수다

일러두기

_ 이 책은 『지독한 아름다움』(2003)의 개정증보판입니다.
_ 단행본·잡지는 『 』, 미술작품·영화·시·노래는 「 」, 전시회는 〈 〉로 묶어 표기하였습니다.
_ 인명과 지명 등의 외래어 표기는 국립국어원 규정을 따르는 것을 원칙으로 했으나, '반 고흐' '반 에이크'처럼 용례가 굳어진 경우에는 통용되는 표기를 따랐습니다.

_ 이 책에 사용된 일부 작품은 SACK을 통해 ADAGP, ProLitteris, Succession Picasso와 저작권 계약을 맺은 것입니다. 저작권법에 의하여 한국 내에서 보호를 받는 저작물이므로 무단 전재 및 복제를 금합니다.
_ 이 책에 사용된 예술작품 중 일부는 저작권자를 찾지 못했습니다. 저작권자가 확인되는 대로 정식 동의 절차를 밟겠습니다.
_ 이 책에 사용된 저작권 관리 대상 작품 목록은 다음과 같습니다.

ⓒ René Magritte / ADAGP, Paris - SACK, Seoul, 2010(p. 22, 24)
ⓒ Foundation Oskar kokoschka / SACK, Seoul, 2010(p. 115, 117)
ⓒ 2010 - Succession Pablo Picasso - SACK(Korea)(p. 79)

_ 이 도서의 국립중앙도서관 출판시도서목록(CIP)는 e-CIP 홈페이지(http://www.nl.go.kr/ecip)에서 이용하실 수 있습니다.
(CIP제어번호: 2010002653)

그림 수다

여자, 서양미술을 비틀다

김영숙 지음

아트북스

'그림'이라는 멋진 애인 이야기

개정판 작업을 하면서 다시 읽어보는 글이 새롭다. 대청소를 하다 서랍 속을 뒤져 오래전 연애편지를 다시 꺼내보는 심정이다. 이 책은 잡지 『시티라이프』에 '여성의 시각으로 접근하는 미술 이야기'라는 주제로 기획했던 글을 엮은 것이다. 그때는 정식으로 미술사를 공부하지도 않았던 터였다.

이후 미술사를 전공했고 1년에 평균 한 권 이상 미술과 관련한 책을 냈으니 멋모르고 시작한 미술과의 연애를 어찌 보면 순정으로 이어온 셈이다. 이젠 그때와 달라도 한참 달라졌어야 하는데, 희한하게도 초판의 글은 여전히 나를 설레게 한다.

당시의 글은 연애 초기의 심정과도 같아서 보고 있어도 보고 싶

고, 함께 있어도 그리운 애인과의 하루처럼 쓴 글이라 마치 젊은 내 청춘을 바라보는 듯하다. 그로부터 8년의 세월이 흐르는 동안 나를 뜨겁게 하던 그 파닥거리는 연애가 일상이라는 폭력 속에서 사라진 줄 알았다. 그러나 그 시절의 흔적과 기록 앞에서 내 몸이 다시 달뜬다. 르네 마그리트의 작품 「연인」처럼 아무것도 몰랐기에 가능했던 그 사랑이, 이젠 좀 안다고 해서 사라진 것은 아니다. 솔직히 말하면 아직도 미술, 당신을 다 알지 못하겠다. 당신은 늘 내게 벅차다. 그 때보다 당신을 더 안다고 자만하기가 무섭게, 당신은 다시 새롭게 내가 쫓아갈 구실을 만들고 있다.

개정판은 초판의 원고를 그대로 살려놓았다. 다만 그때 미처 하지 못했던 이야기를 몇 편 보충했고, 더 많은 그림을 소개하고자 했다. 가끔 이웃 아줌마들과의 수다가 현 정권의 부정부패에서 시작해 옆집 아저씨 바람난 이야기로 새듯, 그림 이야기 역시 딱딱하게 하나의 주제 안에서만 머물지 않고 툭툭 튀어나오도록 내버려두었다. 자리를 못 잡고 갈팡질팡하는 것 같지만 결국 수다는 이전 이야기와 늘 이어지는 법이고, 그 끝이 시작과 전혀 다른 결론으로 이어지는 듯해도, 곰곰이 생각해보면 큰 맥락 안에서 결국 궤도를 같이하는 것처럼 말이다.

초판에서도 언급했지만 남성들에게 다소 공격적일 수 있는 이 글은 미술사에서는 이미 공공연해진 이론을 바탕 하고 있으며, 나아가 그 공격의 대상이 결국은 '나쁜' 남자들을 겨냥했다는 것을 염두

에 두었으면 좋겠다.

　늘 약속시간보다 늦게 나타나는 것을 미덕으로 삼는 친구를 기다리느라 마른 입술을 바싹바싹 씹고 있는 동안 홀연히 나타난 말 많은 옆집 아줌마가 무료한 시간을 달래주기 위해 들려주는 이야기처럼, 이 책이

　격하게 수다스럽고
　가끔 우울하며
　더러는 고요하고
　드물게 나긋나긋한
　그림 이야기로 읽히길 바란다.

　그 아줌마는 참 오랫동안 미술과 바람을 피운다.

2010년 여름, 로스앤젤레스에서
김영숙

3. 우리 앞에 그림은

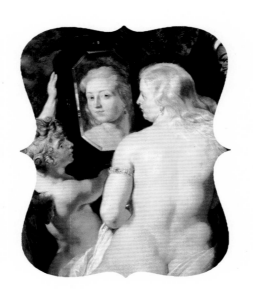

1

화가에게 그녀는

출렁이는
아름다움

페테르 파울 루벤스,
「세 여신」

여름이 막바지에 접어들면 안도의 한숨을 내쉬는 사람들이 있다. 무더운 여름에도 살 때문에 수영복 한 번 제대로 못 입어본 여자들이 바로 그들이다. 황제 다이어트, 바나나 다이어트, 한방 다이어트, 생식 다이어트 등 온갖 종류의 정보를 다 수집해 두고서 올해는 꼭 다이어트에 성공하겠다고 결심하는 여자들도 여럿 봤다. 나 역시 날씬하고 멋진 몸매를 가진 여성을 뚫어져라 바라보면서 "살아, 정녕 너희는 언제까지 내 몸에 붙어 있을 테냐?"고 외치고 싶을 정도이다. 그러나 미주 지역을 여행해본 사람들은 우리나라 여성들의 다이어트가 필요 이상이라는 것을 안다. 앞뒤 구분도 안 될 정도로 거대한 몸집을 가진 서양 여성들에 비해 우리나라 여성들의 몸매는 포근히

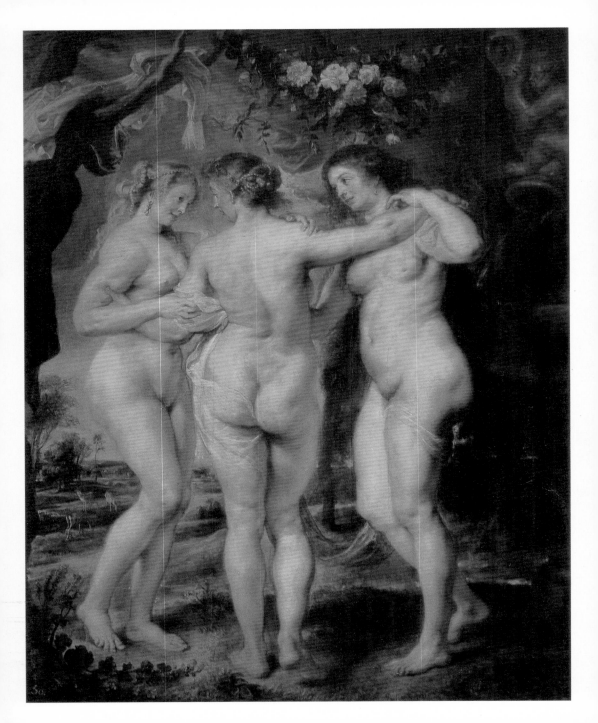

안기면 쿠션 냄새가 날 정도밖엔 안 되는데도 경쟁이라도 하듯 살을 빼기 위해 죽을힘을 다하는 걸 보면 안타깝기만 하다.

페테르 파울 루벤스(Peter Paul Rubens, 1577~1640)가 살던 시절의 미적 기준은 요즘과는 달라도 한참 달랐던 모양이다. 그가 그린 그림 속 여성들은 하나같이 거대하고 투실투실한 몸매를 자랑하고 있다. 얼마나 붓놀림이 경쾌한지, 빠른 걸음으로 걸을 때 눈에 보일 듯 말 듯 출렁이는 허벅지와 엉덩이의 묘한 떨림까지 느껴지도록 그려놓았다. 우윳빛 피부의 모델이 화가 앞에 옷을 벗고 서 있는 것이 편치는 않은 듯 발갛게 달아오르는 순간의 화끈거림까지 전해지는 것 같아서 저도 모르게 킥킥거리게 하는 즐거움이 있다.

풍만한 그녀들의 다소 요란한 몸짓은 연극 무대에 올라온 것처럼 과장되어 있으나 생동감이 느껴진다. 그것이 바로 루벤스의 힘이다. 그의 바로크풍 그림은 이전 시대의 그림에 비해 동선이 크고 꿈틀거리며, 찬란하게 빛을 받는 부분과 그렇지 못한 부분이 두드러진다. 그래서 그의 그림을 보고 있으면 여자의 두터운 허벅지가 금방이라도 움직일 것 같은 느낌을 받게 된다.

루벤스가 살던 시절에는 마르고 뼈가 드러나는 몸매를 가진 여성

● 페테르 파울 루벤스, 「세 여신」, 나무판에 유채, 221×181cm, 1639, 마드리드 프라도 미술관(왼쪽 페이지)

루벤스는 유럽 군주들에게 인기가 높아 궁정화가로 오래 활동했고 엄청난 양의 주문을 소화해내기 위해 공장에 가까운 규모의 공방을 운영했다. 타고난 말솜씨와 풍부한 상식, 출중한 외모, 6개 국어에 능통했던 그는 외교사절로도 활동했다. 첫 부인을 매우 사랑했으나 사별하는 아픔을 겪기도 했던 그는 곧 서른일곱 살이나 어린 아내를 맞아 말년까지 행복한 삶을 살았다.

루벤스는 역동성 넘치는 바로크적 곡선을 사용해 인간의 육체가 뿜어내는 터질 듯한 에너지를 탁월하게 묘사해내는 화가였다. 그림 속 인물에게서 금방이라도 화면을 박차고 나올 듯한 생동감이 느껴진다.

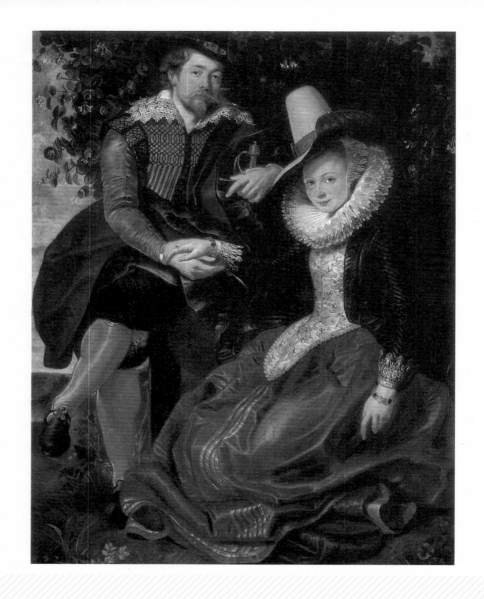

● 페테르 파울 루벤스, 「인공덩굴 그늘 아래 있는 예술가와 그의 아내 이사벨라 브란트」, 캔버스에 유채, 178×136.5cm, 1609~10, 뮌헨 알
테 피나코테크

 루벤스는 「세 여신」을 그리면서 사별한 첫 아내 이사벨라 브란트를 모델로 하여 오른쪽 여신을 그렸다. 이 그림
에서는 자신과 아내의 다정했던 한때를 묘사하고 있다.

은 가난하고 못 배운 여자로 취급되었다. 못 먹고 고생을 많이 해서 그런 몸을 지니게 되었다는 것이다. 남다른 재능 덕분에 일찌감치 성공해 귀족 이상의 부유한 생활을 하던 루벤스에게 여자란 모름지기 자신의 취향과 맞아떨어지는 귀족이어야 했고, 바로 그런 귀족들은 한가하고 풍요로워 깡마를 새가 없이 포동포동 살찐 사람들이어야 했을 것이다.

화가라는 직업을 가진 사람으로 가장 호사스럽게 산 몇몇 사람들 중 하나인 페테르 파울 루벤스는 전처 이사벨라 브란트와 사별한 후 무려 서른일곱 살이나 어린 처녀와 재혼했다. 모 배우가 열 몇 살씩 어린 아가씨를 신부로 맞아 세인으로부터 부러움 반, 눈총 반 산다는 뉴스도 간간이 들려오는 세상이지만, 서른일곱 차이라면 더 이상 할 말이 없다.

주체 못할 인기 덕분에 결국 어린 아가씨와 재혼했을망정, 전 부인에 대한 추억을 간직하고 싶었는지 새 신부를 모델로 그리면서 슬쩍 고인이 된 그녀를 함께 그려넣었다. 「세 여신」(14페이지)에서도 오른쪽 끝이 전처인 이사벨라이고 맨 왼쪽에 서 있는 여성이 바로 새 신부 엘렌의 모습이다. 루벤스는 이 그림만큼은 죽을 때까지 팔지 않고 간직했다니, 딸 같은 아내 얻었다고 욕하려던 입이 잠깐 진정이 된다.

"날 봐요. 난 마르지 않았어요. 넉넉한 내 살 좀 보세요"라고 말하는 듯한, 수줍지만 감출 것도 없다는 표정의 당당함이 자연스럽고 아름답다. 귀엽지 않은가? 그 출렁이는 살만으로도?

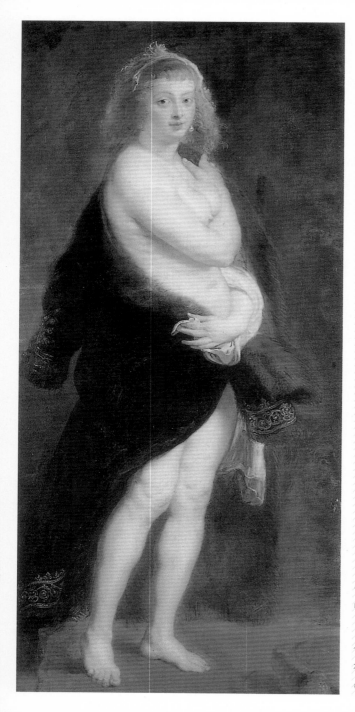

그림의 주인공은 이사벨라와의 사별 후 재혼한 서른일곱 살 아래의 두 번째 아내 엘렌 푸르망이다. 루벤스는 이 그림을 그리고 난 2년 여 후 사망했다.

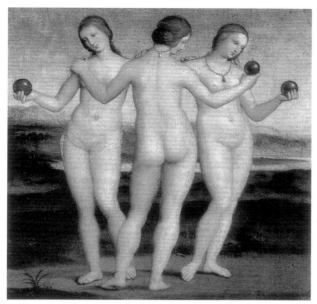

고전주의 화풍을 굳건히 한 르네상스 화가 라파엘로의 「세 여신」은 역동적인 바로크 회화와는 다소 거리가 있다. 부드러운 색채를 사용해 그린 라파엘로의 「세 여신」은 여성의 모습을 있는 그대로 그렸다기보다는 '여성의 몸매는 이래야 한다'라는, 당시 사람들이 생각했던 이상적인 여성상을 그린 것이다. 화가들은 '세 여신'을 주제로 많은 그림을 남겼는데 이는 여인의 앞모습, 옆모습, 뒷모습을 한 화면에서 감상하고자 했던 사람들의 욕구에 딱 맞는 소재였기 때문이었다.

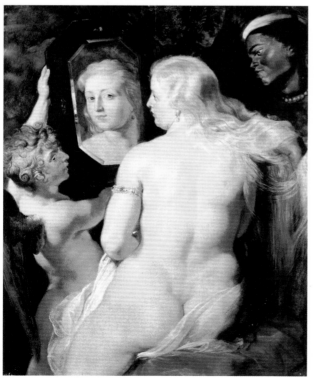

「세 여신」 그림이 여성의 몸을 한꺼번에 볼 수 있다는 장점이 있듯 거울을 그려넣은 그림에도 이와 비슷한 논리가 숨어 있다. 화가들은 거울을 이용해 인물의 뒷모습과 앞모습을 자연스럽게 한 화면에 넣을 수 있었다. 화가들은 거울을 바라보는 그림을 통해 여성의 허영과 자기애를 표현하고자 했다.

어우동이냐
신사임당이냐

르네 마그리트,
「강간」

　　그만 좀 보라고 말하고 싶다. 아무리 본능이라지만 점잖은 표정을 하고서는 힐끗거리는 야릇한 눈매하며, 공연히 손가락을 만지작거리는 것까지 여성 특유의 직관에 포착되는 남성들의 시선에 여성들은 가끔 모욕감마저 느낀다.

　　가끔 오락 프로그램을 보면 짓궂은 질문이랍시고, "여자의 어디를 가장 먼저 보나요?"라고 묻는 사람들을 본다. 어떤 이는 눈을 본다고 한다. 호수처럼 맑은 눈이면 그 사람 성격도 맑을 것이라는 서정적 풀이도 당연히 뒤따른다. 손을 본다는 사람도 있다. 손의 섬세함을 보면서 상대의 됨됨이를 느낀다고 말하기도 한다. 그 밖에도 오뚝한 콧날, 얼굴형, 머리 모양 등 각자 여자를 보는 데 있어 혜안

을 자랑한다.

아마 원시시대에 똑같은 질문을 받은 남성들은 "아이를 잘 낳을 수 있는 엉덩이와 가슴"이라고 대답했을 것이다. 그러나 요즘처럼 성이 상품화된 상황에서는 남성이 여성에게 가지는 첫 느낌은 성차(gender)보다는 성교(sex)가 아닐까 싶다.

남성들이 배우자나 파트너를 선택하는 데에는 사랑 못지않게 여러 사회학적인 요소가 등장한다. 외모나 호감도 외에도 학벌, 집안, 개인적 능력 등이 선택에 영향을 미칠 것이고, 이는 여성도 마찬가지다. 그러나 남성들은 생물학적인 본능의 결과인지, 아니면 성의 상품화 탓인지 여성을 자기와 같은 인간으로 보기에 앞서 정복하고 싶고, 가지고 싶고 또 그로 인해 쾌감을 느끼고 싶은 성적 대상으로 보는 경향이 더 큰 것 같다.

르네 마그리트(René Magritte, 1898~1967)는 벨기에의 초현실주의 화가이다. 초현실주의자들은 곧잘 꿈의 세계, 인간의 의식과 무의식 사이에 놓인 아슬아슬한 삶의 철학을 표현하는 데 주력했다. 극도로 사실적으로 묘사한 그의 그림들은 붓 자국 하나 느낄 수 없을 정도로 완벽해서 마치 사진을 보는 듯한 착각을 느낄 정도이다. 그러나 그가 그려낸 세계는 의외의 장소에 의외의 대상이 놓인, 즉 우리의 무의식 또는 꿈에서나 존재하는 어떤 환상들이다.

마그리트는 「강간」이라는 작품을 통해 남성이 여성을 보는 시각을 꼬집고 싶었거나, 좋게 말하자면 자신이 여성을 보는 시각을 반

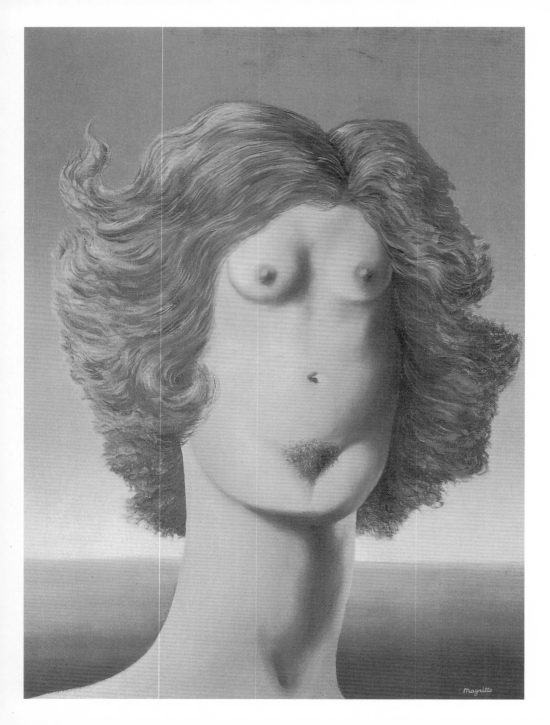

성하고 싶었던 모양이다. 혹은 "남자들은 여자를 다 이렇게 쳐다보고 있으니 조심하라"는 경고를 담은 것일 수도 있다.

길을 가다가 예쁘고 늘씬한 여자가 지나가면 십중팔구 남자들은 여자의 머리끝부터 발끝까지 훑어본다. 고개를 다른 곳으로 돌려 못 본 척하는 나머지 한두 명도 머릿속으로는 마그리트가 그린 그림처럼 '그녀의 벗은 모습은 어떨까' 하고 상상하고 있을지도 모른다.

상대 여성의 얼굴을 쳐다보면서도 섹스를 떠올리는 남성들이 다 잘못된 것은 아니다. 그들 역시 성이라는 관념을 팔아 돈을 버는 사람들과 지독한 물신주의에 빠진 사회에 길들여진 탓도 있기 때문이다. 아예 벗고 나서는 여자들의 적극적인 공세에 남성들은 무의식적으로 성의 노예가 되어버린다. 그런 점에서 한편으로는 지극히 이중적인 현대 남성들의 성에 대한 잣대가 측은해 보이기도 한다.

집에는 신사임당처럼 정결한 아내를 두고 싶지만 밖으로 나서는 순간 집만 지키고 있어야 할 신사임당이 어우동으로 변해 있는 것을 확인해야 하는 것이 요즘의 세태이다. 어우동과 신나게 놀아나면서도 신사임당 단속하기에 급급해야 하니, 그들은 대체 누굴 믿어야겠는가.

마그리트는 벽지와 의류 광고를 디자인하는 상업 디자이너로 활동하면서 앙드레 브르통이 창시한 초현실주의의 영향을 받았다. 우리에게 잘 알려진 또 다른 초현실주의자 살바도르 달리처럼 그의 회화 역시 극도의 섬세한 묘사로 마치 사진을 보는 듯, 정갈한 사실감이 압도적이다. 그러나 그의 그림을 자세히 들여다보면 대상들이 비논리적이고 불합리한 맥락 안에 놓여 있다는 것을 금세 알 수 있다. 일상의 평범한 사물들을 낯설고 다소 기괴한 상황 속에 의도적으로 연출해 놓음으로써 초현실주의적인 세계관을 보여주고 있다.

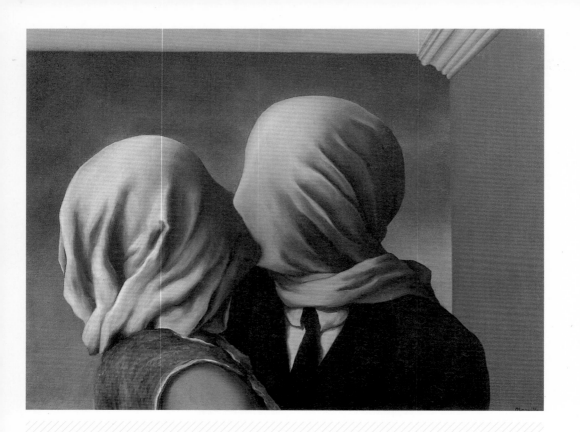

　「강간」이나 「연인」과 같은 작품을 보면 알 수 있듯, 마그리트의 세계는 단순하면서도 복잡하고, 작지만 많은 것을 이야기하게 하는 힘이 있다. 얼핏 보면 이 그림은 마치 단두대에 끌려가는 죄수들을 연상시킨다. 말하자면, 사랑하는 자는 모두가 죄인인 셈이다. 지독한 상사병에 걸린 자들은 그 행복의 절정만큼이나 아픈 시련을 겪기 마련이다.

달리 보자면, 이 그림은 사랑에 빠진 이들의 맹목성을 말하는 것 같기도 하다. 사랑에 빠진 이들을 일러 우리는 눈이 멀었다고 하지 않는가. 사랑은 서로를 너무 잘 알아서가 아니라, 너무 모르기에 가능한 것인지도 모른다. 그리고 우리는 모두 그 시절들을 그리워한다. 눈과 귀가 먼 채로, 서로의 체온 하나만으로도 충만해지던 시절을. 그 시절을 일러 청춘이라고 하던가?

 르네 마그리트가 그린 「강간」에서는 눈요깃감으로 변해버린 여성의 몸매, 거리에 쏟아져나온 여자들에 대한 남성들의 무의식이 고스란히 엿보인다. 눈은 얼굴을 바라보면서도 머릿속으로는 그녀의 가슴과 엉덩이를 상상하는 남자들의 무의식이 고스란히 엿보이는 마그리트의 「강간」은 한편으로 불쾌하면서도 어쩐지 유머러스하다. 남자들의 이런 은밀한 시선은 또 다른 의미의 강간일 수도 있기에. 아, 당신은 한 번도 그런 적 없다고? 그 말이 사실이길 바랄 뿐이다.

예쁘면
죄 없다

프락시텔레스,
「크니도스의 아프로디테」

　기원전 4세기의 고대 그리스에 프리네라는 이름의 창부가 살았다. 언뜻 창부라는 말을 들으면 저급하다고 생각할지 모르지만, 당시의 창부는 지금과는 위상이 조금 달랐다. 흔히 고대 그리스는 민주제를 꽃피웠다는 것만으로도 교과서의 빨간 밑줄을 도맡고 있지만 그 위상은 우리가 생각하는 것만큼 완벽하지는 않았다. 민주주의를 선포한 지 반백 년이 지난 우리나라조차 '이래도 되나?' 싶은 것들이 한두 가지가 아닌데, 기원전 민주주의에 오늘날의 기준을 적용하는 것은 무리일 것이다. 고대 그리스 시대의 민주제에 여자의 자리는 없었다. 여자는 노예, 어린이, 외국인과 마찬가지로 나랏일에 참여할 자격조차 없는 존재였다.

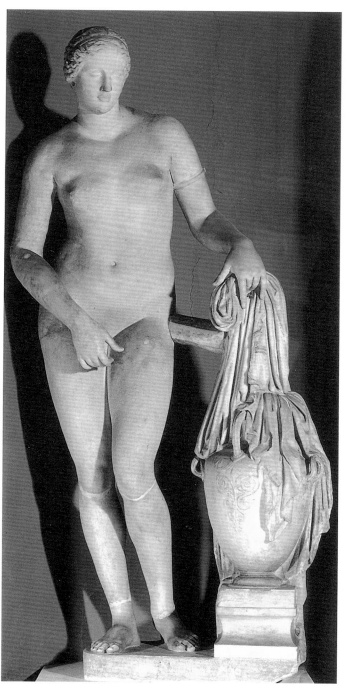

프락시텔레스, 「크니도스의 아프로
디테」, 대리석, 기원전 350년경, 바티칸 박물관

고대 그리스 사회에서는 남성 중심의 문화가 매우 발달하여 남성의 동성애가 공공연했고, 그러다 보니 남자들 간의 벗은 모습을 찬양하는 일도 잦았다. 올림픽 경기에도 여자들은 얼씬할 수도 없었고 그들끼리 실오라기 하나 걸치지 않고 참여했다니 알 만하지 않은가? 어쩌면 여성과의 결혼은 종족 보존에만 초점이 맞추어져 있었을지도 모르겠다. 당시 여성들은 재산권과 발언권이 없었으며, 남성의 소유물로 인식될 정도로 보잘것없는 존재였다. 즉, 자손을 번식시키는 의무를 다하면 밥은 먹고살게 해주는 시절이었다.

노예와 별 차이 없는 사회적 지위를 감내해야 하는 고대 그리스 사회에서 창부는 오히려 자신의 권리를 당당하게 요구하는 신여성에 가까웠다. 그중 프리네는 절세미인에 학식까지 겸비했기에 인기가 높았고, 그녀를 찾은 남자들은 이름만 대면 훤할 정도의 실세들이었다.

그녀의 고객 중에 프락시텔레스(Praxiteles)라는 조각가가 있었다. 그는 프리네를 모델로 「크니도스의 아프로디테」(27페이지 그림)라는 작품을 만든다. 당시만 해도 여자의 누드를 조각하는 사람은 많지 않았다. 프락시텔레스는 아프로디테 상을 벗은 모습과 옷을 입은 모습으로 두 점 제작했고 두 도시에서 각각 작품을 사들였다. 점잖은 코스(Kos) 지역 사람들은 옷 입은 아프로디테를 사들였고 우물쭈물하던 크니도스(Knidos) 사람들은 벗은 아프로디테를 구입했다. 불경스럽게 벗은 여자의 조각상을 샀다고 비판하던 사람들도

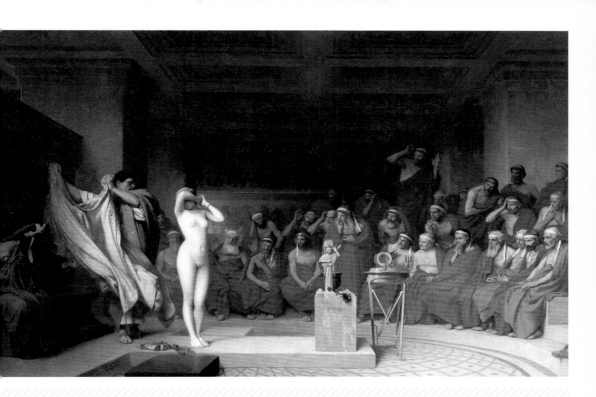

　　1861년, 파리의 〈살롱〉에 입선한 이 작품은 프리네의 전설을 가장 아름답게 묘사한 작품 중 하나로 손꼽힌다. 프리네가 법정에 서 있고, 그를 지켜보는 배심원들의 모습이 보인다. 설명 없이 이 그림을 접한다면 '물 좋은 유곽에서 보여주는 여성의 누드 쇼' 같아 보인다. '전설따라 삼천리표' 소식통에 의하면 원래 프리네는 가슴까지만 몸을 드러냈다고 한다. 하지만 장 레옹 제롬은 '벗은 여자와 그 여자를 구경하는 남자들'이라는 "딱이야!" 수준의 상황을 그림으로 옮기며, 가슴까지만 보여줄 만큼 정의롭고 싶지는 않았던 모양이다. 아름다운 몸매로 신의 마음마저 녹일 뻔한 프리네, 가릴 곳이라곤 자신의 눈밖에 없었나보다. 그게 아니라면 도덕이나 규범을 들먹이면서도 침을 삼키며 자신을 감상하는 남자들이 보기 싫어서였을 수도 있고.

내심은 그게 아니었는지, 벗은 모습의 조각상을 보기 위해 크니도 스로 몰려드는 기현상까지 벌어졌다. 급기야 코스 지역 사람들이 크니도스 사람들에게 "그 아프로디테 상을 넘겨주면 우리나라에 진 모든 빚을 탕감해주겠다"라고 제안했지만 일언지하에 거절당했다. 이 일화를 전한 로마 역사가에 따르면, 「크니도스의 아프로디테」 상 이 있던 신전 주변은 남성들의 정액으로 얼룩져 있었다고 한다. 당 시 남성들 눈에 이 조각상이 너무나 사실적인 나머지 진땀 빼는 수 고도 마다않은 모양이다.

「크니도스의 아프로디테」의 모델이 되었다는 프리네는 그 아름 다움이 하늘을 찌르다보니 당연히 그녀 주변을 맴도는 남자들 사이 에도 시기와 암투가 있었던 모양이다. 한 남자가 그녀를 고발하는 사건이 벌어졌다. 포세이돈 축제에 그녀가 알몸으로 바다에 뛰어들 었다는 것이 고소의 이유였다. 이른바 풍기문란에 신성모독 혐의가 적용되었다. 그러나 재판정에 끌려간 그녀의 변호를 맡은 남자 역 시 프리네에게 완전히 반한 사람이었다. 그가 법정에서 한 변론은 대충 이랬을 것이다. "이 정도 몸매로 바다에 뛰어들었는데, 당신이 포세이돈이라면 모욕이라고 생각하시겠습니까? 아니면 선물이라 고 생각하시겠습니까?"

그 대답을 알고 싶으면 장 레옹 제롬(Jean Léon Gerôme, 1824~ 1904)이 그린 그림(29페이지 그림)을 보라. 남자들이 뭐라고 할 것 같 은가? "선물! 선물! 선물!" 역시 여자는 예쁘고 볼 일이다. 아니라

고? 그럼 고맙고.

　우리는 프리네를 실제로 볼 수 없으나, 「크니도스의 아프로디테」가 가진 몸매가 실제 그녀와 똑같다고 생각한다면 그녀는 인간이 아니라 신의 경지에 이른 몸을 가졌음이 틀림없다. 하지만 십중팔구 「크니도스의 아프로디테」는 프리네를 있는 그대로 본뜬 작품이 아닐 것이다. 이 조각은 프락시텔레스가 인체 부위들을 수학적으로 정교하게 나누어 계산해 만들어낸, 이상화된 진짜 같은 가짜 몸, 세상에 존재하지 않는 몸이라고 보는 것이 옳다. 어쨌거나, 프락시텔레스가 프리네를 모델로 하여 제작한 이 아프로디테 상은 오랫동안 여성의 아름다움을 보여주는 전형이 되어 위세를 떨쳤다.

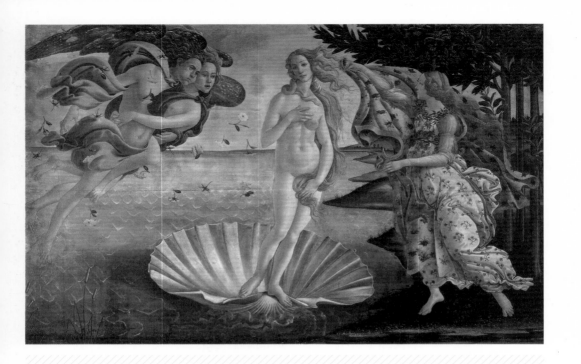

보티첼리는 이탈리아 르네상스 시대의 대표적 화가이다. 이 시기 다른 화가들이 원근법과 해부학을 총동원해 사실적인 묘사에 치중하는 동안, 보티첼리는 중세적인 장식 선 스타일로 여성을 표현하고자 했다. 금세공을 배우기도 했던 보티첼리는 후에 수녀와 야반도주를 했던 이력으로 유명한 프라 필리포 리피에게 그림을 배웠다. 한때 그는 과격한 금욕주의자인 수도자 지롤라모 사보나롤라에 경도되어 오랫동안 붓을 꺾고 지내기도 했는데, 이로 인해 자신의 강력한 후원자였던 피렌체의 권력자 로렌초 데 메디치와의 관계도 서먹해졌다.

1485년에 완성된 「아프로디테의 탄생」은 미의 여신 아프로디테의 탄생과 관련한 그림이다. 땅의 여신 가이아는 혼자 있기 적적해 하늘의 신 우라노스를 만들었지만, 둘 사이에 셀 수 없을 만큼 많은 자식들이 태어나자 그만 질려버린다. 책임도 못질 자식만 줄줄이 만드는 우라노스에게 신물이 난 가이아는 아들 크로노스를 시켜 그의 생식기를 잘라 바다에 던져버리는데, 그때 생긴 거품에서 아프로디테가 태어났다는 것이다. 고대 그리스를 모방하고자 한 르네상스 화가답게 보티첼리의 아프로디테 역시 「크니도스의 아프로디테」처럼 성기 부위를 손으로 가리고 있다. 가리려는 의지가 어찌나 강했는지, 왼쪽 팔은 비례에 어긋날 정도로 길게 늘어져 있다.

● 윌리앙 아돌프 부그로, 「아프로디테의 탄생」, 캔버스에 유채, 303×216cm, 1879, 파리 오르세 미술관(왼쪽)

● 오딜롱 르동, 「아프로디테의 탄생」, 종이에 파스텔, 84.4×65cm, 1912, 파리 프티팔레스 박물관(오른쪽)

부그로의 「아프로디테의 탄생」은 인체의 이상적인 아름다움을 자연스럽게 표현하고자 하는 19세기 파리 아카데미의 원칙에 매우 충실한 그림이다. 완벽한 균형과 비례, 부드럽고 자연스러운 붓 터치, 우아하고 은은한 피부 등 '고전주의의 정석'이라 불릴 만한 이 그림은 관람객들의 시선을 한 몸에 받았으나 당시 유행하던 인상파 화가들에 비하면 한물 간 화가라는 인색한 평가가 따라붙었다.

세월은 가도 예술은 남고, 시절이 달라도 아름다운 여성에 대한 환상은 사라지지 않는 모양이다. 부그로의 아프로디테 그림은 상징주의 화풍으로 그린 르동의 「아프로디테의 탄생」보다 세련미나 진보성은 떨어져 보이지만 그 자체로는 매우 아름답다. 좋은 것은 결국 좋은 것이다.

왜곡 속에
드러난 유쾌함

페르난도 보테로,
「쌍둥이 아리아스의 집」

이 그림은 보면 볼수록 재미있다. 뚱뚱한 여성들이 잘 차려입은 남성들과 함께 카드놀이를 하고 있는 이 장면을 보면 피식 웃음부터 나오니 말이다. 아마 한국판 요정문화에서 흔하다고들 하는 '벌칙으로 옷 벗기' 놀이가 서양에도 있었나 싶다. 남자들은 잘 차려입고, 여자는 벗은 채로 카드게임을 즐기고 있다. 오른쪽에 얼굴은 보이지 않지만 양복을 점잖게 입은 남자의 손이 드러나 보인다. 아마 네 사람이 술 한 잔씩 하면서 카드놀이에 열중하고 있는 것 같다.

페르난도 보테로(Fernando Botero, 1932~)의 그림 「쌍둥이 아리아스의 집」(36페이지 그림) 역시 그렇다. 여자들만 벌칙을 받았는지 남자들은 점잖은 정장 차림으로 있는데, 몇몇 여자들은 벗은 채로

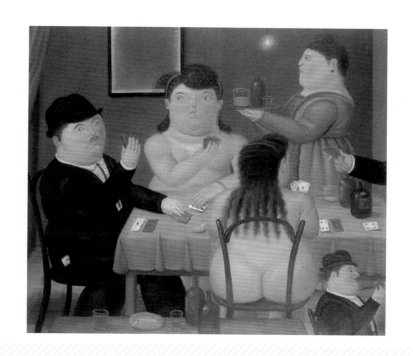

● 페르난도 보테로, 「카드놀이 하는 사람들」, 캔버스에 유채, 1989

폴 세잔 등 여러 화가들이 같은 제목으로 그림을 그렸지만, 보테로만큼 현대사회의 일그러진 단면을 유머러스하게 풀어낸 이는 없는 듯하다. 남자들은 말쑥한 정장 차림을 하고 있지만 주머니에는 슬쩍 카드를 집어넣는 위선자이다. 여자들은 옷을 벗은 채로 있어, 함께 게임한다기보다는 남자들의 놀이대상이 되어버린 것 같다. 가부장적인 사회에 대한 비판을 담고 있고, 정직하지 못한 시대상을 고발한 그림이지만 풍선처럼 부풀어오른 사람들의 모습은 웃음을 자아내게 한다. 웃으면서 반성하게 하는 힘이랄까.

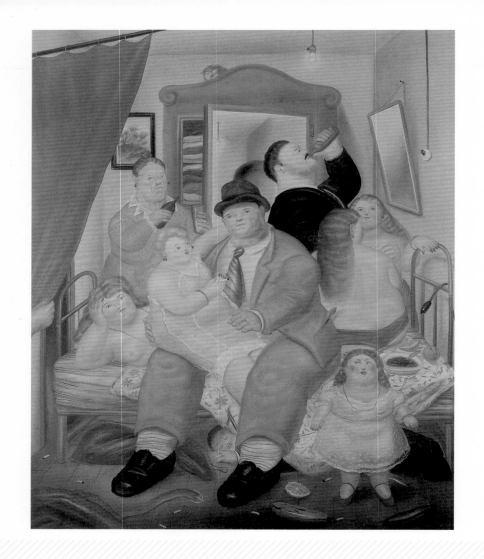

페르난도 보테로, 「쌍둥이 아리아스의 집」, 캔버스에 유채, 228×188cm, 1973

남미의 콜롬비아 출신인 보테로는 젊은 시절 투우사의 꿈을 가진 삽화가였다. 보고타에서 여러 전위작가들과 교유하면서 현대미술에 뛰어들게 되는데 유럽에서 미술을 공부한 뒤, 고국으로 돌아와 보고타 미술학교의 교수로 재직하기도 했다. 그는 회화, 조각 등 장르를 불문한 전천후 작가로, 풍선처럼 부풀어오른 왜곡된 이미지와 거장들의 작품을 패러디한 것으로도 유명하다.

뚱뚱한 여성이 심드렁한 표정으로 편지를 읽고 있다. 그러나 이 여성이 추하다는 느낌은 없고, 피하고 싶다는 생각도 들지 않는다. 오히려 즐겁고 낙천적인 뉘앙스가 전해진다.

침대에 누워 있거나 걸터앉아 있다. 뒤에는 정면을 바라보고 있는 벗은 여자가 있고, 그 옆에 서서 술을 마시는 한 남자는 손을 여자의 가슴에 올려놓고 있다. 양복을 입었다고 모두 신사는 아닌가 보다.

남미의 콜롬비아에서 태어나 유럽에서 활동한 페르난도 보테로 는 이처럼 인체를 심하게 왜곡시켜 놓았다. 풍선에 바람을 잔뜩 불 어넣은 것처럼 몸을 부풀려 놓았고, 호사가들이 그렇게나 극찬하는 8등신이니 9등신이니 하는 미의 기준을 아예 박살이라도 내려는 듯 거의 4등신에 불과하게 사람들을 그렸다. 우리와 동시대인인 그가 인간의 몸을 이렇게 심각하게 왜곡시킨 것은 아마도 우리 시대에 만 연한 미적 기준을 조롱하려 한 것이 아닌가 싶다.

보테로의 그림에 대한 해석은 가지각색이다. 「카드놀이 하는 사 람들」(35페이지 그림)에서 보이듯 여전히 여성에 대한 비하와 편견 을 노골적으로 드러냄으로써 언뜻 보면 페미니스트들의 심기를 자 극할 수도 있다. 하지만 한편으로 비만은 아름답지 않다는 기존의 편견을 깬 것도 사실이다. 그의 작품은 『보그』에 실리면서 대중에게 널리 알려졌는데, 당시 패션계에서는 그의 그림을 찬양하는 일까지 있었다고 한다.

어떤 이들은 보테로가 그린 그림 속의 사람들은 남자든 여자든 형태 말고는 아무것도 없는 그저 입체 덩어리일 뿐이라며, 자신의 작업이 '붓으로 평면을 조각하는 일'이라는 보테로의 입장을 비난 하기도 한다. 어쨌든 그의 그림 속 등장인물들은 남성이든 여성이

보테로는 전통 미술의 소재와 기법을 계승하면서도 대중매체에서 자주 접하는 단순하고도 감각적인 느낌의 작업을 했다. 그는 과거 거장들의 작품에서 제목이나 구도 등을 차용했는데 이 때문에 '키치작가'라는 달갑지 않은 시선을 받아야만 했다. 완벽한 여인으로 대변되는 모나리자는 살찌고 거대한 체구를 가진 여성으로 변했다. 과거 여러 화가들이 고독과 우수를 나타내기 위해 그린 「창가에 서 있는 여인」은 보테로의 깜찍한 재능에 의해 슬프면서도 즐겁고, 우울하면서도 이를 벗어나겠다는 듯한 긍정의 힘을 읽을 수 있다.

든 다 살덩어리들이다. 보는 사람에 따라 그 몸매가 푸근하다고 느낄 수도 있고, 패스트푸드와 물질적 풍요로움에 중독된 사람들의 과식이 빚어내는 추악함으로 여길 수도 있을 것이다.

의학적으로 여성은 남성보다 살이 찌기 쉽고 한 번 찌면 잘 빠지지 않는다고 한다. 남성들은 적당한 운동만 꾸준히 해도 심각한 비만이 되지 않을 수 있는 반면, 여성은 조금만 부주의해도 지방이 늘고, 또 축적된 지방을 제거하는 일이 남성보다 몇 배나 어렵다고 한다. 그럼에도 사람들은 똑같이 비만한 남성과 여성을 두고 그 평가에 있어서는 큰 차별을 둔다. 남성이 허리띠를 배 밑으로 걸쳐놓고 다니는 것은 은근히 용서하는 분위기지만, 출산이나 다이어트의 실패 등으로 살찐 여자들을 보는 눈은 대단히 비판적이다.

"얼마나 먹었으면, 혹은 얼마나 게을렀으면 살이 쪘을까"와 같이 살찐 여성에 대한 곱지 않은 시선은 늘 따갑다. 보란 듯이 미스코리아니, 슈퍼모델이니 요란을 떨면서 젊은 여성들의 조각에 가까운 몸매를 생중계하는 일도 얼마 전까지 공공연했다. 하나같이 뼈만 남은 것 같은 앙상한 여자들을 영화, 사진, 방송을 통해 강요에 가까우리만큼 보여주는 것이 현실이다. 건강을 위해 적당한 몸매를 유지하는 것은 남성에게든 여성에게든 중요한 일이다. 그래서 열심히 운동하고 적당히 먹자고 하는 것이다.

그럼에도 남성들은 어떤가? 복부비만 때문에 소파에 정자세로 앉지 못하고 비스듬히 누워 연신 텔레비전 리모컨을 돌리면서, 출

산으로 늘어진 배와 엉덩이를 실룩거리는 아내에게 적당히 먹으라고 비난하고 있지는 않는가? 이제 당당하게 대꾸하자. 우리가 1킬로그램 빼는 정성이면 당신들은 5킬로그램 뺄 수 있는 몸이라고.

순간의 진실을
포착하다

에드가 드가,
「스타」

　이 남자, 여자가 싫다고 한다. 무슨 원한이 있어 그렇게 말했는지 모르겠지만, 좀 특이하기는 하다. 여자가 싫다고 공언했으니, 그만큼 인생이 덜 달짝지근했을 것 같긴 하다. 누군가? 그 외로운 남자가?

　바로 에드가 드가(Edgar Degas, 1834~1917)이다. 강렬하게 튀어나와 바닥을 치고 올라가는 조명 아래 화려한 옷을 입고 우아한 아라베스크의 몸짓을 자랑하는 수많은 무희들을 밥 먹듯 그려낸 그가 정작 여자를 싫어했다니 뜻밖이다. 하지만 그는 여자들이 "못생겼다"고 했다. 그렇다고 그가 동성애자였다는 소문은 들어보지 못했다. 뿐만 아니라 그는 꽃이나 개도 싫어했다. 우리식으로 표현하자면 그

는 사람에게든 동물에게든 정을 주지 않았던 사람이었나 보다.

하지만 그 옹졸해 보이는 고백의 뒤안길에는 예술에 대한 철저한 자기 고집이 보인다. 사람의 마음은 사랑이나 일, 어느 한쪽에 치우 치게 되어 있다. 그는 그중에서 일을 택했고, 그 일은 바로 예술이었 으며, 그 하나에 자신을 올인한 것이다. 그가 정말 꽃이 싫어서 싫다 고 말하고, 여자가 정말 싫어서 싫다고 했던 것은 아니었다고 짐작 해볼 수 있다. 그는 단지 둘 다에 헌신할 능력이 부족했을 뿐이다. 무엇이든 적당히 하지 않고 심각하게 고민하는 사람이라면 이런 식 으로 자신을 방어할 수밖에.

드가는 여든 평생을 독신으로 살았다. 그리고 생의 대부분을 캔 버스와 함께했다. 말년에 시력에 이상이 생겨 잘 보이지 않을 때에 도 그는 그림을 그렸다. 베토벤이 귀가 안 들리는 채로 교향곡을 완 성했듯, 르누아르가 관절염으로 손목을 제대로 못 움직이면서도 그 림을 그렸듯 말이다. 앞이 거의 안 보일 지경에 이른 그는 그나마 살 아 있는 촉각에 의존해 더듬거리며 조각을 했다.

그는 숨이 멎는 그날까지도 사랑하는 여인의 이름 대신 미처 완 성하지 못한 작품을 애타게 불렀을 것이고, 더 이상 그림을 그릴 수 없다는 사실에 울었을 것이다. 그래서일까? 그가 그려낸 여성 중, 오싹한 전율을 느낄 정도의 미인은 없다. 솔직히 말하자면, 대체 이 게 여자냐고 묻고 싶을 정도의 '아니올시다'가 더 많다. 무희들의 모습도 그렇다. 그의 화면에서 우리의 시선을 끄는 것은 완벽하게

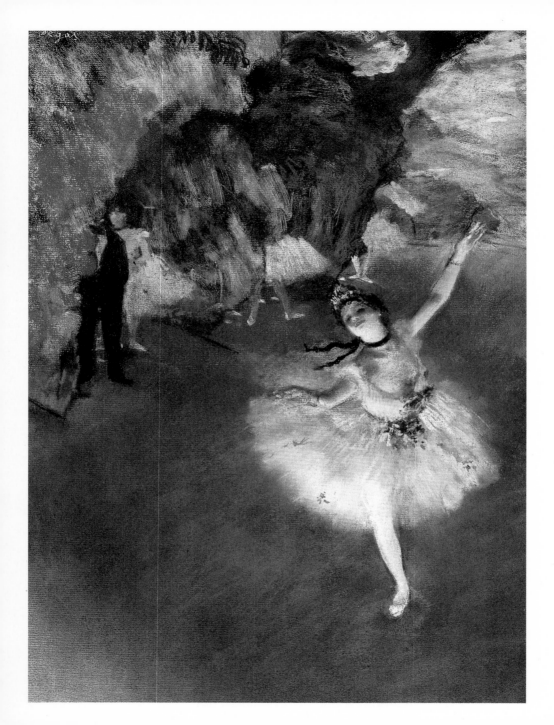

균형 잡힌 몸매나 아름다운 얼굴, 고혹적인 표정 따위가 아니다. 정작 우리가 그림 속으로 빨려 들어가는 이유는 바스락거리는 소리를 내며 질감이 느껴질 것 같은 튀튀, 화려한 조명 덕분에 생겨난 색다른 어둠 속의 침묵들, 버튼 하나만 누르면 금방이라도 다음 동작으로 이어질 것 같은 찰나의 순간들 때문이다. 그에게 있어 여자는 자신의 예술을 살찌우는 데 가장 적합한, 움직이는 소재였을 뿐이다.

그의 여자들은 무대 위에서만 존재하는 것은 아니었다. 그녀들은 눈이 시릴 정도의 밝은 조명이 꺼진 뒤 허탈하게 집으로 돌아와 스타킹을 벗어던지고, 낮에 먹은 기름진 음식의 여운을 트림 한 번으로 몰아낸 뒤, 찌든 땀 냄새를 없애기 위해 욕조로 들어간다. 그는 함부로 들여다볼 수 없는 그녀들의 은밀한 사적 공간을 종종 침범한다. 그의 시선에 잡힌 그녀들은 사실상 무장해제 상태이다. 마치 "열쇠 구멍으로 들여다본 것 같지 않은가?"라고, 그는 자신이 그린 누드화를 쳐다보면서 빈 웃음을 날렸다.

몰래 들여다본 그녀들의 세계는 우아하고 고상한 자태나 완벽한 균형미와는 거리가 멀다. 그림 속 여자들은 무심결에 평소대로 움직이고 있고, 드가는 그녀들을 재빨리 포획해 자신의 화면 속에 얼른 넣어버렸다. 한결같이 하나도 예쁘지 않은 얼굴, 전혀 매력적이지 않은 자태를 하고 있다. 마치 파헤쳐진 생선의 남은 뼈를 보는 것 같은 비릿함, 그게 전부이다. 그러고 보면 드가의 말이 맞는 것도 같

● 에드가 드가, 「스타」, 종이에 파스텔, 58×42cm, 1876~77, 파리 오르세 미술관(왼쪽 페이지)
화면 한쪽에 인물을 몰아넣고 위에서 아래로 내려다본 듯한 구도는 사실 사진에서 많이 이루어지는 것으로, 드가가 사진의 영향을 많이 받았다는 사실을 입증하는 여러 작품 중 하나이다.

에드가 드가, 「개의 노래」, 모노타이프 위에 구아슈와 파스텔, 57.5×45.4cm, 1876~77, 개인 소장

당시 파리에는 카페 콩세르라고 하는 극장식 카페가 많았다. 드가는 「개의 노래」라는 당시의 유명한 노래를 부르는 여가수의 모습을 그렸는데, 미술 평론가들은 그녀의 얼굴에서 아름다움이란 요소를 전혀 찾을 수 없다는 점을 들어 여자에 대한 비호의적인 모습을 엿볼 수 있다고 지적한다.

● 에드가 드가, 「목욕 후 몸을 닦는 여자」, 종이에 파스텔, 104×98cm, 1880, 런던 내셔널 갤러리

누구도 의식하지 못한 사적 공간에서 벌어지는 여인들의 일상을 그리면서도, 그는 완벽한 몸매나 우아한 자태의 모습을 표현하지 않는다. 드가 자신의 말그대로, 열쇠 구멍으로 들여다본 그 순간의 모습일 뿐이다.

다. "여자들 생각보다 못생긴 거 맞잖아!"

그럼에도 마치 카메라에 몰래 찍힌 듯한 그녀들의 무심한 자태는 보는 사람들에게 더욱 짙은 관능을 부채질한다.

정말 그녀들이 몰랐을까? 무심한 듯 등을 돌리고 앉아 머리를 감으면서 그녀들은 오감보다 더 명확한 여자의 육감으로 자신의 모습을 훔쳐보는 한 외골수 남자의 숨결이 붓끝으로 전해지는 걸 느끼고 있지는 않았을까?

사랑 대신 그림을 선택한 한 남자의 지친 일상, 마지막 하나도 놓

칠 수 없어서 붓을 움켜쥔 그의 열정을 안쓰러워하기라도 하듯, 무희들은 춤을 추었고, 카페 콩세르의 여인은 노래했다. 욕탕에 들어가려던 그녀는 걸음을 잠시 멈춘 뒤, 힐끗 그를 향해 고개를 돌리며 한 마디 중얼거렸을지도 모른다. 그가 듣지 못할 정도로 야트막하게. "당신, 외롭군요."

카를로 프란체스코 누볼로네,
「시몬과 페로」

심청은 그 장한 효심의 대가로 한국판 포세이돈, 즉 용왕을 알현
하는 영광을 누렸고, 그와 기념사진도 한 장 찍었을 것이며, 급기야
'뒤를 봐주는 이가 부처님일 수도 있다'는 암시까지 풍기면서 연꽃
을 타고 나와 영부인이 되었다. 자식을 위해 목숨도 아깝지 않다는
부모는 더러 있어도, 자식이 부모를 위해 목숨을 버리는 일은 전설
에서나 볼 정도로 그 경우의 수가 미미하다. 물론 심청의 투신과 같
이 그 결론이 영부인이라는 영광으로 이어질 확률이 1퍼센트라도
있다면 상황은 달라지겠지만 말이다. 내리사랑이란 말은 한국에서
만 있는 일이 아니라 동서고금, 심지어 동물의 세계에서도 본능적
인 속성이다.

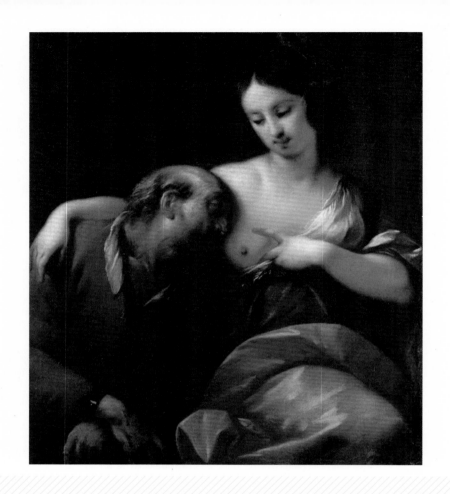

카를로 프란체스코 누볼로네, 「로마인의 자비」, 캔버스에 유채, 111×90cm, 개인 소장

　　누볼로네는 밀라노에서 태어나 롬바르디아 지역에서 바로크 시대의 화풍을 발전시킨 화가이다. 아버지에게 젖을 물리는 딸의 모습을 그렸지만, 어쩐지 젊은 여인의 고혹적인 가슴을 갈구하는 듯한 노인의 시선이 야릇한 상상을 불러일으키게 한다.

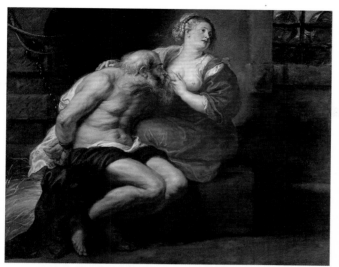

● 페테르 파울 루벤스, 「시몬과 페로」, 캔
버스에 유채, 155×190cm, 1630, 암스테르담 국립
미술관(위)

● 찰스 멜린, 「시몬과 페로」, 캔버스에 유
채, 96×73cm, 1627~28, 파리 루브르 박물관(아래)

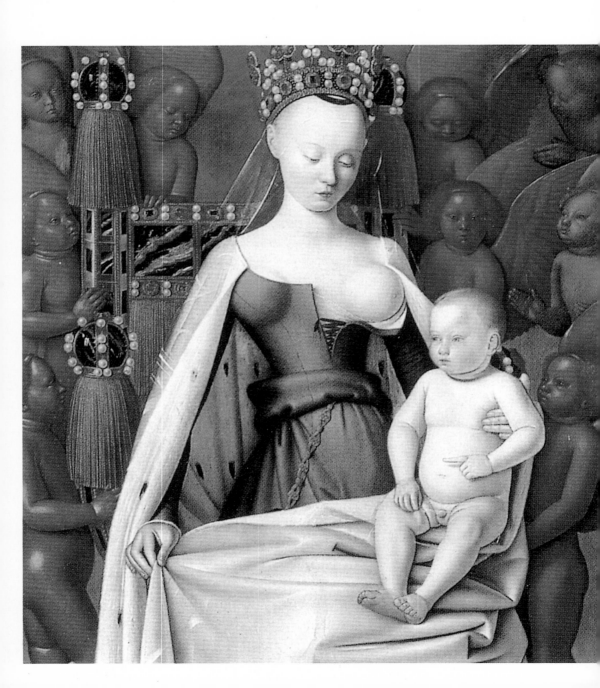

서양에도 심청 못지않은 효녀 이야기가 있다. 심청보다는 좀 수월한 방법을 택한 것 같은데, 어지간한 사람이면 영 내켜하지 않을 방법을 동원하여 결국 아버지를 살리고 자신도 영예롭게 된 페로의 일화가 그렇다. 이 이야기는 로마의 역사학자 발레리우스 막시무스의 『고대 로마의 기억할 만한 업적과 말』이라는 책에 소개되었다.

로마 시절, 시몬이라는 이름을 가진 노인이 죄를 지어 굶어죽는 형벌을 받게 되었다. 이 노인에게는 과년한 딸이 있었는데, 그녀는 아버지를 살리기 위해 면회를 갈 때마다 아버지에게 자신의 젖을 먹였다. 그녀의 지극한 효심에 감복한 로마 법정은 시몬에게 내린 형벌을 중지했다고 한다. 아버지에게 젖을 물린다? 아무리 생각해도 찝찝하기 그지없다. 근래에 영국에서 암 투병 중인 아버지를 낫게 하기 위해 실제로 모유를 먹게 한 뉴스가 보도된 적은 있다고 하지

공처럼 부풀어 올라 다소 도식적인 느낌이 드는 가슴을 드러내놓고 있는 여인은 바로 성모마리아이다. 다분히 중세적인 그림으로 사실감과는 거리가 멀지만, 뛰어난 장식성으로 인해 눈을 떼기가 힘들다. 성화를 두고 불온한 생각을 하는 것이 왠지 모르게 심기를 불편하게 한다면, 19세기에 『중세의 가을』을 쓴 요한 하위징아 쪽에 슬쩍 줄을 서도 될 것 같다. 그는 이 작품을 두고 "신성모독에 가까운 불경함이 느껴진다"고 표현했다. 이 그림이 좀 야릇하다고 생각한 것이 나 혼자만은 아니었나 보다.

이 그림을 그린 장 푸케는 프랑스의 샤를 7세 치하의 왕궁에서 그림을 그렸다. 그림 속 성모마리아의 모델은 샤를 7세의 애첩이었던 아그네스 소렐이라는 여성이었다. 이 그림은 그녀의 사후에 제작되었다. 연인을 잃고 상심에 빠진 왕을 위해 당시의 재상이었던 에티엔 슈발리에가 장 푸케에게 그림을 의뢰해 이를 왕에게 선물했던 것이다. 역사가들에 따르면 샤를 7세는 자신의 애첩을 공개적으로 밝혔던 최초의 군주라고 한다. 당시에도 이미 왕이나 귀족들은 자신의 애첩의 초상을 몰래 걸어두고 즐기며 가끔씩 자랑하는 일이 다반사였다. 샤를 7세는 영국과의 백년전쟁에서 자신을 도와 프랑스를 승리로 이끌었던 잔 다르크를 마녀로 몰아 화형시키는 데 일조한 왕이다.

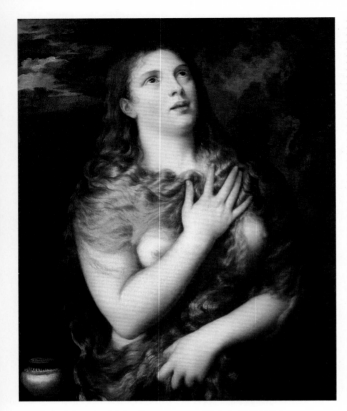

● 베첼리오 티치아노, 「참회하는 막달라마
리아」, 나무판에 유채, 84×69cm, 1532, 피렌체 팔라
티나 미술관

만 이는 단지 모아서 병에 넣어 건넸을 뿐이다.

어쨌든 화가들은 이런 훌륭한 효심자극용 소재를 놓치지 않았
다. 카를로 프란체스코 누볼로네(Carlo Francesco Nuvolone, 1608~
65)를 비롯한 많은 화가들이 아버지에게 젖을 물리는 효녀의 이야
기를 정성껏 그림으로 그려냈다. 상상하기 힘든 것을 보여주는 것
이 바로 이미지의 힘 아니던가.

문제는 그림을 보는 우리에게 있다. 만약 이렇게 눈물 쏙 뽑을 정도로 감동적인 내용을 모른 채 그림을 보면 십중팔구는 야한 생각을 하기 마련이다. '사디스트도 아니고, 새파랗게 젊고 어여쁜 여인이 머리 허연 남자를 묶어놓고 가슴을 들이밀고 있으니, 대체 뭐하자는 것인가?' 그리하여 대부분의 감상자들은 그림에 얽힌 속사정을 듣고선 스스로 멋쩍어한다. 효심을 흑심으로 돌린 자신의 본심을 책망하는 것이다.

그러나 조금 더 솔직해져 보자. 화가들이 정말 감상자들의 높은 식견을 예상하고, 진정 교훈적인 이야기만 하자고 이를 소재로 그림을 그렸을까? 이 주제의 그림을 그린 화가들이 살아 있다면 구구절절 "이거 왜 그러세요? 별 생각 다 하시네!"라고 반항할지 모르지만, 아무리 봐도 순수한 의도로만 그렸을 것 같지 않다. 이른바 감옥에 갇힌 아버지에게 젖을 물리는 딸의 이야기는 겉으로 효심이지만, 그림으로 그려버리면 온갖 상상이 펼쳐질 것이라는 걸 뻔히 알았을 것이다.

어쨌든 '효심자극용' 그림을 '음심자극용'으로 잘못 받아들인 일반 감상자들에게 상품화된 성의 홍수 속에 사는 당신들의 비뚤어진 선입관 운운하며 공격한다면, 베첼리오 티치아노(Vecellio Tizi-ano, 1488~1576)가 그린 「참회하는 막달라마리아」(54페이지 그림)를 히든 카드로 내밀 수밖에. 예수 생전 유곽을 전전하던 그녀는 회개하고 예수가 십자가에 처형당할 때 그의 발치를 부여잡고 울면서 "난

평생 반성하며 살겠다"고 외쳤다. 예수가 승천한 이후 그녀는 광야를 떠돌며, 값비싼 옷과 장신구를 멀리하고 머리조차 다듬지 않고 기도만 했다고 한다. 이따금 사람을 만나게 되면 충심을 다해 선교했던 그녀는 그림 속에서 어떤 모습으로 등장하는가?

말 그대로 "옷도 안 입고 머리 산발하고 기도만 했으니 저 자세 맞잖아!"라고 우기면 할 말 없지만, 과연 티치아노는 막달라마리아의 순수함을 표현하기 위해 저다지도 탐스럽게 가슴을 그렸어야 했을까? 그림을 주문하는 이가 당연히 남자인 세상이었고, 그림을 그리는 자도 대개 남자였으며, 그것을 둘러싸고 감상하는 이들도 대부분 남자였던 속내가 저런 그림을 낳게 한 것은 아니었을까? 사정이 어떻든 눈으로는 즐기되 마음은 각자 알아서 잘 단속하자. 그 이상 우리가 할 수 있는 게 없지 않은가?

혹시 돌리 파튼이라는 가수를 기억하는 사람이 있는지 모르겠다. 만약 그녀를 기억한다면 십중팔구 그녀의 노래보다는 축구공만큼 큰 가슴을 먼저 떠올릴 것이다. 가슴 성형수술이 활발한 미국에서는 한동안 잘못 사용된 실리콘 때문에 부작용을 겪은 이들에게 손해배상을 한다는 말도 있었다.

남의 나라 이야기로 웃으면서 넘길 일이 아니다. 우리나라 역시 마찬가지다. 예쁘고 고운 얼굴로 품위를 지키던 연예인들이 갑자기 인터넷에서 성형 후에 부피와 질감이 달라진 가슴을 드러내놓은 채 떠돌아다니기도 한다. 물론 사진 합성 조작이라는 등 말이 많긴 하지만 말이다.

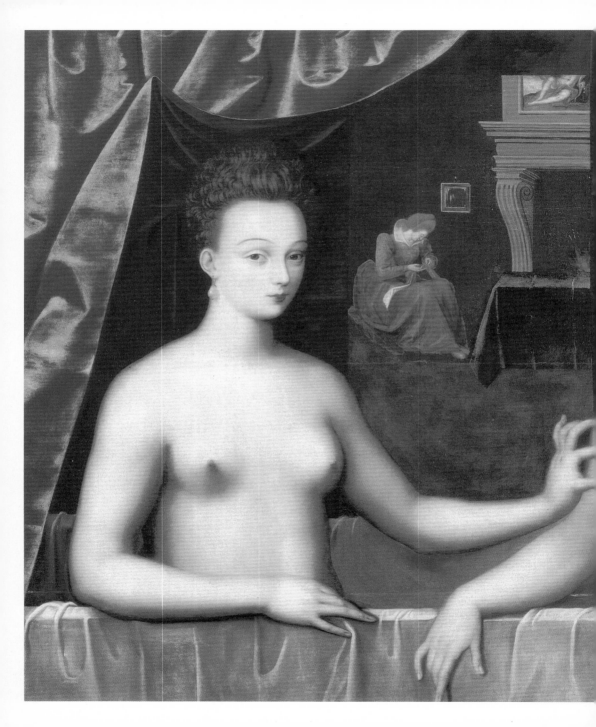

● 퐁텐블로파(École de Fontainbleau), 「가브리엘 데스트레와 그녀의 자매」, 나무판에 유채, 96×125cm, 1594, 파리 루브르 박물관

16세기 중후반에 프랑스 일드프랑스 주 센에마른에 있는 퐁텐블로에서 활동한 미술가 집단을 퐁텐블로파라고 한다. 퐁텐블로파는 프랑수아 1세가 성을 증축하고 예술가들에게 내부 장식을 맡기면서 자연스럽게 생겨났다. 그들은 주로 이교도적인 주제나 관능적인 주제에 심취했으며, 르네상스의 고전적인 아름다움과는 다른 감각적이면서도 우아한 아름다움을 창출했다. 작자 미상인 그림이 많아 그저 퐁텐블로파 작품이라고 불리는 경우가 많다.

솔직히 돌리 파튼을 처음 보았을 때, 그리고 이메일로 마구 들어오는 포르노사이트를 우연히 클릭했을 때 사람들이 아름다움이란 개념을 어떻게 파악하고 있을까 궁금해지기 시작했다. 완벽한 균형미를 보여주는 「밀로의 비너스」를 언급하지 않아도, 자신의 신체적 비례에 맞지 않을 정도로 부풀려진 몸의 일부는 아름답기보다는 외려 역한 느낌이 든다.

미술에서 누드가 유난히 많은 이유 중에는 이런 설도 있다. 일반적인 사람의 인체는 그다지 아름답지 않기 때문에 조각 혹은 그림으로라도 이를 미화하고 싶어서 누드를 제작했다는 것이다. 고대 그리스 조각상들과 고전적 그림 속의 누드들은 한 치의 오차도 없을 정도로 정확한 균형과 비례를 보여주고 있다. 그러나 현실의 여자들에게선 그런 비례를 만나기 힘들다. 최근 가슴이 작다고 고민하는 여성들을 자주 본다. 게다가 여성지를 들추면 가슴 확대 수술 광고와 수술 전후의 사진이 요란스럽게 실려 있다. 그나마 수술 전이나 수술 후 모델은 낫다. 잘못된 시술로 망가진 가슴을 가진, '이렇게 망가집니다' 모델은 대체 어떻게 살아야 한다는 것인지 궁금하다.

서양 여성들은 일반적으로 한국 여성들보다 가슴이

크다. 그러나 체구가 동양 여자들보다 크기 때문에 나름대로 균형이 맞는 상태로 보인다. 작고 마른 한국 여자가 돌리 파튼 같은 가슴을 가져야 예쁘다고 부추기는 사람들은 죽어도 평생 썩지 않을 실리콘 덩어리로 이 땅만 자꾸 더럽힐 뿐이다. 아름다운 가슴은 자신의 신체에 어울리는 가슴이지 무조건 큰 가슴은 아닐 것이다.

프랑스의 앙리 4세는 자신의 왕비가 될 가브리엘의 가슴을 유난히도 사랑했다고 한다. 그 가슴이 하도 아름다워서 그림에 그녀의 가슴을 드러내도록 화가들을 종용했고, 화가는 다른 여인이 그녀의 젖꼭지를 잡고 있는 장면을 연출해 감상자가 그녀의 가슴에 눈이 갈 수밖에 없도록 만들었다(58페이지 그림). 왼쪽 여자는 왕의 처제가 될 사람이고 오른쪽 여자는 왕비가 될 아름다운 가슴의 소유자이다.

"언니의 이 아름다운 젖꼭지가 왕의 가슴을 설레게 했어."

"그래, 그 덕분에 난 이 반지를 들고 있어."

자매의 속삭임이 들리는 듯하다. 그녀의 가슴을 자세히 보라. 광고에서 보여주는, 성형 전의 볼품없을 정도로 작은 가슴 아닌가?

상실된 자신감을 되찾기 위해 몸의 일부분을 성형하는 것에 반대하는 것은 아니다. 다만 아름다움이라는 것은 균형과 어우러짐을 전제로 해야 하며 크다고 무조건 좋은 것은 아니라는 말을 하고 싶다. 가슴 작은 여자들이여, 스스로 앙리 4세의 왕비가 될 정도로 아름다운 가슴을 가졌다고 생각하라. 그렇게 생각하고 사는 게 수술비보다 싸게 먹히지 않는가?

● 퐁텐블로파, 「사냥하는 아르테미스」, 캔버스에 유채, 192×133cm, 1550~60, 파리 루브르 박물관

　　　달과 처녀성을 상징하는 여신이자 사냥의 여신인 아르테미스는 그림이나 조각에서 늘 초승달, 사냥개, 그리고 화살 등의 상징물과 함께 표현되곤 한다. 이 작품 속 아르테미스(디아나)는 앙리 2세의 애첩을 모델로 그린 것인데, 그녀의 이름이 디아나 드 푸아티에인 데서 착안한 것이다. 여성이 처녀성을 잃으면 무조건 사살하고, 남성과의 결혼이나 사랑에는 전혀 무관심했던 잔인한 성격의 아르테미스는 때로는 중성적 이미지로도 나타난다. 그녀의 가슴을 이토록 작게 그린 이유가 그녀가 남성적 성격을 지닌 존재이기 때문인지, 당시 프랑스 왕가 남성들의 취향이 작고 소담한 가슴을 가진 여성들이었기 때문인지는 확실하지 않다.

페테르 파울 루벤스, 「1600년 11월 3일, 마르세유에 도착한 마리 데 메디치」, 캔버스에 유채, 394×295cm, 1622~25, 파리 루브르 박물관

　　루벤스가 그린 「1600년 11월 3일, 마르세유에 도착한 마리 데 메디치」는 앙리 4세의 부인이 된 마리 데 메디치가 프랑스에 도착하는 장면을 그린 일종의 선전용 그림이다. 원래 앙리 4세는 마르그리트 드 발루아와 결혼한 사이였다. 이는 개신교와 가톨릭의 대립을 무마시키기 위해 선택한 정략결혼이었다. 그러나 앙리 4세는 가브리엘 데스트레와 사랑에 빠져 발루아를 행실이 바르지 못하다는 이유로 쫓아낸 뒤, 이미 혼전임신을 한 애첩 데스트레와 결혼할 생각이었다. 그러나 당시 왕가의 결혼은 개인의 애정보다는 권력관계로 인해 좌지우지 되는 형편이었고, 왕실의 측근들은 그를 이탈리아의 마리 데 메디치와 결혼시키기 위해 혈안이 되어 있었다.

하늘은 대체 누구의 편인지, 데스트레는 결혼식을 앞두고 돌연 임신중독증으로 사망한다. 그녀의 죽음은 무수한 소문을 만들어냈는데, 앙리 4세가 자신을 버린 것이 데스트레 때문이라고 생각한 발루아가 그녀를 독살했다는 소문이 그 하나였고, 전략적 결혼을 성사시키기 위해 메디치 가문과 왕의 측근들이 결탁해 그녀를 암살했다는 것이 또 다른 소문이었다. 작고 소담스러운 가슴을 자랑하던 데스트레는 풍만한 가슴과 터질 듯한 살집을 가진 루벤스의 여신들이 보호하는 가운데 당당히 입성하는 마리 데 메디치에게 왕비의 자리를 내주고 말았다.

인간의 심리를
조롱하다

프란시스코 데 고야,
「옷을 벗은 마하」

근사한 발레 공연을 보고 나서도 이상한 소리를 하는 사람들이 꼭 있다. "발레는 어려워서 잘 모르겠지만, 발레리나 몸매는 실컷 감상했네." 그 우아한 예술을 앞에 두고 몸매 감상이라니!

그러나 곰곰이 생각해보라. 외설이 섞이지 않은 문화가 그 어디에 있던가? 하다못해 코카콜라 병 모양 하나를 두고도 여자의 몸을 떠올리는 것이 인간의 본능 아니던가. 요하네스 브람스의 낭만적인 바이올린 협주곡과 요제프 브루크너의 슬프기 그지없는 음악을 가능케 하는 바이올린 역시 여성의 몸을 상징하는 코드가 숨어 있다고 말할 정도이다. 세상의 모든 사람들이 가장 관심 있어 하면서도 안 그런 척하는 것이 바로 '몸'이다.

여성의 몸에 대한 관심은 때로는 노골적으로, 때로는 은밀하게 존재해왔다. 미술사 속에서도 '벗기기'는 늘 화두였다. 프라도 미술관에 걸린 프란시스코 데 고야(Francisco de Goya, 1746~1828)의 마하(Maja) 그림 두 점 앞에는 루브르 박물관의 모나리자만큼이나 많은 사람들이 들끓는다. 옷을 입은 여자와 똑같은 모습으로 옷을 벗은 채 비스듬히 누워 있는 여자가 나란히 걸려 있는 모습에 그림 문외한인 사람들조차도 "어, 저거 벗기 전, 벗은 후 아냐?"라며 발걸음을 멈출 수밖에 없으니 말이다.

그러나 막상 가까이 다가서서 그림을 들여다보면 고개가 갸우뚱해진다. 예쁘고 근사하고 잘빠진 몸매와는 다소 거리가 먼, 처진 가슴과 거칠게 마무리한 듯한 붓질이 눈에 거슬린다. 슈퍼모델 정도의 각선미를 기대하던 사람들의 기대를 비웃기라도 하듯, 누워 있는 여자는 밥하다 말고 한숨 자려고 드러누운 아줌마의 몸매 수준밖에는 안 되니 말이다. 이른바 잘 포장된, 그리고 너무 잘 연출되어 가까이하기엔 너무 먼 그녀가 아니라, 날것으로 퍼덕이는 사실감 때문에 아름답다고 말할 수 없는 벗은 여인일 뿐이다.

이 그림은 관음증을 앓고 있는 감상자들을 통쾌하게 만들지만, 한편으로는 불쾌하게 하기도 한다. 바로 거침없이 벗고 누워 있는 여자의 무심한 시선 때문이다. "와서 보니 뭐 특별한 거 있어?"라고 조롱하는 듯한 여자의 표정이 같은 여자 입장에선 은근히 통쾌하지만 잔뜩 부푼 기대치를 못 맞춰주었다는 점에선 불쾌하니 말이다.

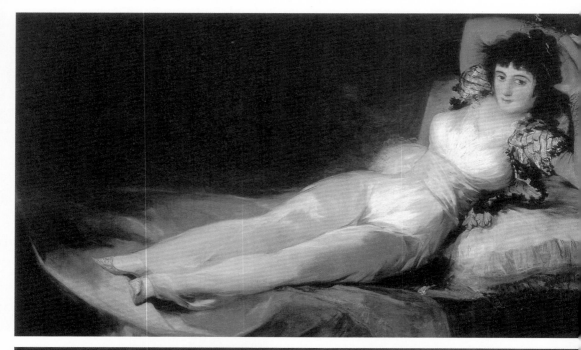
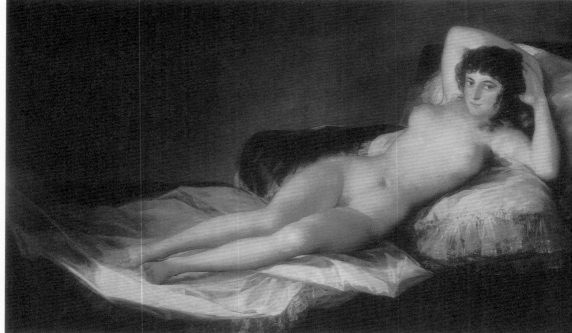

에스파냐 출신인 고야는 반항적 기질이 다분한 화가였다. 그는 카를로스 4세의 궁정화가로 일하면서도 왕가의 부패상을 역설적이고도 유머러스하게 표현하기도 했다. 당시 여러 여성들과의 염문은 말할 것도 없고 절친한 친구였던 마르틴 사파테르와 동성애 관계가 아니냐는 의심을 받았고 후일 매독으로 인해 귀까지 먼 신세가 되었으니 어지간히 자유롭게 살았던 모양이다. 그렇다고 해서 그를 단순히 방종한 삶을 산 치기 어린 화가로만 부를 수는 없다. 그는 당대 어느 화가들보다도 민중의 삶과 전쟁의 공포를 실감나게 그렸고, 깨어 있는 삶을 살도록 선도하는 작품들을 남겼으며, 자신의 조국을 짓밟은 프랑스 군대의 만행을 낱낱이 기록한 살아 있는 지성인이었다.

「옷을 입은 마하」와 「옷을 벗은 마하」는 그가 매독으로 귀가 먼 직후 그린 그림이다. 독특한 색채와 빛의 사용, 그리고 거친 붓질 속에 드러나는 그녀의 모습은 독창적이고 신비롭게 보인다. 신화 속 여인이 아닌 실제의 인물, 게다가 이상적으로 미화시키지 않은 누드에 대한 당대 사람들의 우려 탓에 이 작품은 한동안 외부에 공개되지 않았다고 한다.

프란시스코 데 고야, 「알바 공작부인의 초상」, 캔버스에 유채, 210×149cm, 1797, 뉴욕 에스파냐 협회

　　알바 공작부인은 고야와 사랑하는 사이였을까. 당시 세간의 이목을 끈 알바 공작부인이 '마하' 차림을 하고 있
다. 마하는 보통 시골 출신의 당돌하고 도발적이며 정열적인 여성들을 일컫는 말인데, 그녀들의 행실은 알 만한 것이었지
만, 옷차림은 늘 유행을 선도했고 급기야 당시 귀족 사회에서도 큰 인기를 끌었다고 한다.

그림 속 알바 공작부인의 손가락이 가리키는 바닥에는 숨겨진 글자가 희미하게나마 보이는데 '오직 고야(Solo Goya)'라고
적혀 있다. 이 말이 '오직 고야만을 사랑한다'는 뜻인지, 아니면 '이런 그림을 그릴 수 있는 자는 오직 고야뿐'이라는 뜻인
지 정확하지는 않지만, 그가 알바 공작부인과 모종의 관계였음을 의심케 하는 빌미가 되고 있다.

프란시스코 데 고야, 「카를로스 4세와 그의 가족」, 캔버스에 유채, 280×336cm, 1800, 마드리드 프라도 미술관

고야는 화면 중앙에 왕비를 배치하여 왕실의 권력이 왕비 쪽에 기울어 있음을 암시하고 있다. 그렇다고 왕비의 모습이 아름답거나 근엄하게 그려진 것은 아니다. 입에 잘 맞지 않는 틀니를 한 탓에 비뚤어진 입매, 심하다 싶게 두터운 팔뚝과 초라한 어깨는 너무나 사실적이어서 민망할 정도이다. 매부리코에 불쑥 튀어나온 왕의 배 또한 국왕의 체통을 살리기엔 역부족이다.

고야는 자신의 모습을 왼쪽 귀퉁이에 슬쩍 그려넣었는데, 혼자만 어둠 속에 묻혀 있다. 이것은 어쩌면 허영의 빛을 잔뜩 받고 있는 왕가와 달리 내면의 성찰과도 같은 어둠에서 그들을 관찰하고 있는 자신의 이미지를 반영하기 위한 것인지도 모른다. 왕실 가족의 숫자는 열세 명, 추측인지 몰라도 불길한 숫자가 아닐 수 없다. 고야가 왕실 사람들을 이토록 우습게 묘사한 것을 그들이 알았는지 몰랐는지는 모르지만, 고야는 이 그림 이후 더 이상 왕가의 초상화를 그려달라는 주문을 받지 못했을 뿐, 큰 화를 입지는 않았다고 한다.

프란시스코 데 고야, 「이성이 잠들면 괴물이 깨어난다」, 「카프리초스(변덕)」제43번, 동판에 애쿼틴트, 21.6×15.2cm, 1799

에칭으로 제작된 이 작품은 제목이 말하는 바 그대로, "늘 깨어 있어라"라는 경구에 가깝다. 무지함과 게으름이 야말로 그 사회를 병들게 하는 악이라는 뜻이다.

고야 이전에 그려진 그림 속의 여성들은 아름다운 모습을 하고 있다. 특히 벗고 있을 때에는 상상을 초월할 정도의 완벽한 몸매를 하고 있다. 그들은 너무 아름다워 감히 접근도 못할 정도의 이상적 누드를 과시해왔지만, 고야는 금기처럼 여기던 여자의 나체에 체모 까지 슬쩍 그려넣어 그림 속 그녀를 그저 벗은 여자 수준으로 내려 놓았다. 달리 말하면 서양미술사에서 드디어 '누드'가 아닌 '나체' 가 공공연해졌다는 뜻이기도 하다.

엿보고 싶은 인간의 심리를 조롱이라도 하듯 다소 부자연스러운 포즈를 취한 채 당당하게 누워 있는 마하를 두고, 사람들은 그림의 모델이 고야와 염문을 뿌린 알바 공작부인일 것이라며 수군거렸다 고 한다. 알바 공작부인의 어느 후손은 저런 여자가 공작부인일 리 없다고 주장하며 그녀의 무덤을 파헤쳐 그림 속 그녀와 실물대조까 지 했다던데, 결과는 아직도 알 수가 없다.

옷 입은 여자를 기어이 벗겨놓고 실컷 들여다보고 나서 이제 그 여자가 누구인지 주민등록증까지 대조해보려는 사람들의 끝없는 호기심을 그녀는 아는지 모르는지, 자신을 감상하러 온 지극히 정 상적인 관음증 환자들을 물끄러미 쳐다보고만 있다.

이런저런 사정 다 알고 나니 예쁘지 않은가, 그녀가? 그저 내 몸 과 별다를 바 없이 친숙하니 말이다.

네 멋대로
해석해라

조지아 오키프,
「핑크 바탕에 두 송이 칼라 백합」

실제 크기의 풍경화를 본 적이 있는가? 아마도 아름다운 금수강산이나, 에펠탑을 실물 크기 그대로 재현해낸 그림을 본 적은 없을 것이다. 공사장이나 길가의 담에 실제 거리 그대로 그려놓은 그림은 있어도 말이다. 오귀스트 로댕의 「청동시대」(126페이지 그림)도 처음에는 실제 인물의 본을 떠서 만든 조각이라는 구설수에 휘말렸다. 실제 인물과 크기가 너무 똑같았기 때문이다. 그 사건으로 곤욕을 치른 로댕은 이후 인물들을 다소 크거나 작게 제작했다고 한다.

조지아 오키프(Georgia O'Keeffe, 1887~1986)의 그림을 본 사람들은 하나같이 입을 모아 말한다.

"아니, 꽃을 왜 저렇게 크게 그렸어요?"

그 말에 오키프가 한 대답이 걸작이다.

"사람들은 풍경화를 보고는 왜 더 작게 그렸냐고 묻지 않는데, 제 꽃 그림을 보고는 왜 실제보다 더 크게 그렸는지 궁금해하는군요."

미술에 관한 지식이 많지 않은 사람이라도 오키프의 꽃 그림을 보면 묘한 여성성을 느끼게 된다. 여성의 성기를 묘사한 것이 아닌가 하는 의문이 일기 때문이다. 실제 조지아 오키프의 전시회가 열렸을 때, 오키프의 그림을 본 한 소녀가 "저건 여자의 성기인가 봐"라고 외쳤다고 한다. 그녀가 과연 '그것(꽃)을 그렸을까'라고 속으로 궁금해하던 어른들은 민망해하면서도 아이의 말에 은근히 후련함을 느꼈을지도 모른다.

그림을 보는 아이와 어른의 관점에 차이가 있다면 아이는 그저 목욕할 때가 아니면 함부로 노출하지 않는 몸의 일부로서 그것을 느끼고, 어른들은 금기시되지만 욕망을 구체화시킬 수 있는 대상으로서 그것을 인식한다는 점 정도일 것이다.

그러나 조지아 오키프는 외려 이런 시각에 대해 부정적이거나 무관심하다. 그녀는 그저 꽃을 그렸을 뿐이라고 말한다. 그것도 작게 그리면 사람들의 관심을 덜 끌 테니 좀 더 크게 그려서 눈길을 끌고 싶었다는 말 이외엔 별다른 언급이 없다. 이처럼 그림은 보는 이에 따라 해석이 달라질 수밖에 없다.

아무려면 어떤가. 그녀가 꽃을 그렸든 성기를 그렸든 우린 우리 식대로 본다. 보는 사람의 자유대로 해석하면 된다. 그림이 꼭 화가,

혹은 그것을 평하는 것을 직업으로 삼고 있는 몇몇 지식인들이 유도한 대로만 감상해야 하는 것이라면, 잘 차린 밥상에서 풍기는 그윽한 냄새, 지방분이 연기에 그을려 나오는 생선 냄새가 어디서 나온 것인지 계산하느라 맛있는 밥상의 향기를 그 자체로 못 느끼고 억지로 위장 속에 밀어 넣는 것과 무슨 차이가 있겠는가.

그림이란 것이 한 시대와 화가의 의식세계를 모르고는 감상하지 못한다는 말, 틀린 것은 아니다. 그러나 그와 마찬가지로 그림을 아무 목적 없이 감상하는 일도 굳이 틀렸다고 할 수는 없다.

그녀는 너른 평원에서 우연히 발견한 꽃 한 송이, 혹은 답답한 방을 아름답게 하기 위해 친구가 가져온 꽃에 관심이 갔을지도 모른다. 그리고 그 꽃을 그렸을지도 모른다. 이왕이면 나 혼자 보는 대신 여러 사람이 같이 보자는 의미에서 크게 그렸다는 말이다.

같은 의미로 손등을 자세히 살펴보자. 하루 종일 일에 시달리는 손이지만 우리는 별 고마움을 느끼지 못한다. 하지만 자세히 들여다보고 있으면 손등의 미세한 피부 결이 보일 것이다. 그것을 아주 크게 그려놓은 그림을 보게 된다면, 우리는 아마 그 큰 손과 손등의 피부 결에서 우리가 늘 혹사시키는 익숙하지만 낯선 어떤 것을 느끼

뉴욕의 전위적인 사진작가이자 아방가르드 예술가들의 집합소인 스튜디오 291을 운영하던 앨프리드 스티글리츠. 그의 연인이자 모델로 먼저 알려진 조지아 오키프는 예술의 자유를 노골적으로 드러낸 여성 화가로 특히 확대한 꽃 그림으로 유명하다. 그녀는 정밀하고 세밀하며 사실감 있게 사물을 표현하는 대신, 이미지를 추상적인 형태로 변모시켰다. 조지아 오키프는 자유 그 자체를 추구하는 예술가였으며, 예술 안에서의 자유를 노력한 만큼 쟁취해나간 화가이다.

• 앨프리드 스티글리츠, 「조지아 오키프의 초상」, 1918(왼쪽)

　주로 도시의 이미지를 촬영하던 앨프리드 스티글리츠는 조지아 오키프를 만난 후, 그녀의 모습을 편집증적으로 찍었는데 그 수가 500여 점에 이른다. 그 덕분에 조지아 오키프는 화가로서의 명성보다 남편 스티글리츠의 모델로 먼저 유명해졌다.

• 앨프리드 스티글리츠와 조지아 오키프, 1932, 뉴헤이븐 예일 대학교(오른쪽)

　스티글리츠와 오키프는 그 존재만으로도 이미 유명 인사의 반열에 올랐다. 덕분에 이 부부의 모습을 카메라에 담으려는 사진작가들이 많았다.

게 될지도 모른다. 그녀의 꽃 그림이 그렇다. 너무 크게 그려놓아 '이것이 과연 꽃이었나?'라고 생각하는 동안, 우리가 흔히 피동적으로만 느끼던 그 꽃들이 "나 좀 바라봐. 이렇게 자세히 본 적 있어?"라고 당당하게 몸을 들이미는 느낌이 든다.

조지아 오키프는 "여자를 그린 것이 아니다"라고 말했지만, 끝끝내 우리 맘대로 해석해서 말하자면, 그녀는 욕망을 그저 풀어내놓고 있는 것 같다. 그리고 금기의 성역이 이렇게 크고 아름답고 당당하다는 것을 알고 있었느냐고 묻고 있는 것처럼 느껴진다.

처녀들의 저녁식사

파블로 피카소,
「아비뇽의 처녀들」

다음 그림을 보고 "예쁘다"고 말할 수 있는 사람 손들어보라. 그나마 오래된 명화 속의 완벽한 몸매를 가진 여자들처럼 "이렇게 팔을 올리면 더 잘 보이죠?"라며 희한한 자세로 요염 떨고 있는 왼쪽의 세 여자는 그렇다 치고 오른쪽 두 여자는 대체 무엇이란 말인가? 얼굴에 구미호 같은 탈을 쓴 채 서 있는 한 여자는 대체 팔이 어디에 있는지 모르겠으며, 가슴은 제대로 달려 있기나 한 것인지 종잡을 수가 없다. 게다가 오른쪽 아래 등을 보이고 민망한 포즈로 앉아 있는 여자의 얼굴은 왜 목을 분질러 돌려놓은 것처럼 우리를 쳐다보고 있는 것일까?

파블로 피카소(Pablo Picasso, 1881~1973)가 우리에게 뭔가 자세

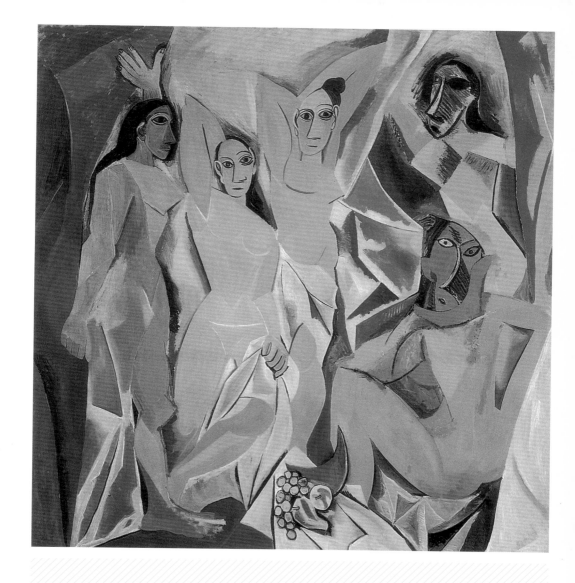

너무나 위대하고, 너무나 유명해서 사족을 붙일 필요가 없는 파블로 피카소는 현대적 감각의 변덕을 재빨리 잡아내고 또 그것을 자기 식대로 소화해낼 줄 아는 천재였다. 그는 특히 폴 세잔의 영향을 받아 우리 눈에 보이는 대로의 대상이 아닌, 대상이 원래 가진 모습을 펼쳐 그리는 입체주의를 조르주 브라크와 함께 완성시킴으로써 현대예술에 거대한 자취를 남겼다. 다양한 여성 편력과 상업적인 제스처로 세간의 이맛살을 찌푸리게 하는 면도 없지 않지만, 그는 예술가로서 이전 시대와 다음 시대의 획을 분명히 그어버린 거물이었다.

히 설명해주면서 그림을 그려준 적이 있었던가? 그는 그저 그렸고, 해석은 늘 우리 몫이었다.

이 그림 제목에 등장하는 아비뇽이란 곳은 우리가 흔히 알고 있는 교황청의 치욕적 사건인 아비뇽의 유수가 일어난 그곳이 아니다. 에스파냐 제2의 도시인 바르셀로나의 집창촌쯤 되는 곳이 바로 아비뇽이다. 이쯤 되면 이 아가씨들 직업이 짐작되지 않는가?

당시 이 그림을 본 한 평론가는 그림이 마치 유리 파편 같다고 비아냥거렸다. 자세히 들여다보면 그림 속 여자들 몸이 온통 쪼개졌다가 다시 붙여놓은 것 같다. 왼쪽에서 두 번째 여자가 붙잡고 있는 침대 시트도 유리 파편처럼 갈가리 금 간 조각들을 다시 적당히 이어놓은 듯하다.

그렇게 실마리를 잡고서 그림 속으로 더 들어가보면 여자들의 배경을 이루고 있는 조각들은 한때 미아리나 천호동에서 스치듯 민망하게 쳐다보던 전시용 유리관을 떠올리게 한다. 물론 피카소가 그런 것까지 염두에 두고 그렸는지는 알 수 없는 노릇이다. 왼쪽 귀퉁이의 여자와 오른쪽 두 여자의 얼굴은 가면이다. 그것도 원시 부족에서 쓰일 만한 가면이다. 아프리카와 옛 이베리아 반도 원시 부족의 가면을 피카소가 그림에 차용한 것이다.

험악하고 엉뚱해보이는 이 그림이 미술사라는 커다란 물줄기를 현대로 이끄는 하나의 출발점이자 분기점이 되었다. 피카소는 당시 서양화가들이 목숨처럼 덤벼들던 원근법, 명암법, 해부학과 같은

요소들을 전부 무시해버렸다. 대상을 보이는 대로 혹은 느끼는 대로 그리는 것이 아니라, 대상의 속성을 상자 펼치듯 전부 펼쳐서 혹은 다 잘라내 평면의 캔버스에 노출시켜버렸다. 그러니 뒤를 보이고 앉아 있으면 도저히 보일 수 없는 여자의 얼굴이 당당히 앞을 보고 있는 것이다. 말하자면 내 눈엔 그녀의 앞 얼굴이 안 보였겠지만 그녀는 원래 그 얼굴을 달고 있었단 소리다. 그것도 가면을 쓴 채, 비웃는 듯한 표정을 하고서.

게다가 여자들 앞에 놓여 있는 포도송이조차 을씨년스럽다. 그 포도송이가 아비뇽 처녀들의 고단한 저녁식사인지, 아니면 "날 잡아드세요"라는 여자들의 굴욕적인 이야기를 대변하는지 잘 모르겠지만, 집단으로 갇혀 있는 창부들의 파헤쳐진 심경을 슬쩍 들여다보는 것 같아 마음이 무겁다. 조각난 그녀들의 몸, 그리고 원시의 힘으로 상징되는 고도의 성적 이미지와 그 이미지에 갇힌 채 어색한 호객행위의 몸짓을 하고 있는 다섯 여자를 보고 있자니 측은지심이 든다.

흔히 「아비뇽의 처녀들」이라는 제목으로 불리는 이 그림에 실상 처녀라곤 없다. 붕어빵에 붕어가 없듯, 「처녀들의 저녁식사」라는 영화에 처녀들로 느껴지는 이가 하나도 없었듯, 그림 속에는 매음굴의 누추한 일상과 피카소라는 남성의 의도적인 파헤치기만 있을 뿐이다.

귀스타브 쿠르베,
「샘」

　　잘나가는 여자 연예인을 두고 맴도는 소문은 멈출 기세가 없다.
"저 사람 몇 달 안 나오더니, 턱 깎았나 봐!" "얼굴을 완전히 뜯어고
쳤대. 그래서 고등학교 때 사진이랑 비교하면 같은 사람이라고 할
수가 없다던데?" "저 빵빵한 가슴은 분명히 실리콘일 거야." 소문은
돌고 돌아 진실은 점점 더 알 수 없는 곳으로 떠나버린다.

　　이미 완벽하게 상품화된 자신의 몸뚱이를 그렇게 깎고 다듬어서
내놓아야 하는 그들만의 시련에 연민을 느낄 줄 아는 사람은 그리
많지 않아 보인다. 기본적으로 가수는 노래를 잘하면 되고, 연기자
는 연기만 잘해도 부가가치가 높아져야 하는데, 유독 여자 연예인
들은 노래를 못 불러도, 연기력이 뛰어나지 않아도 얼굴이 예쁘고

● 귀스타브 쿠르베, 「목욕하는 여자」, 캔버스에 유채, 227×193cm, 1853, 몽펠리에 파브르 미술관

숲 속에 있는 여자의 누드는 그림의 소재로 자주 사용되었다. 벗은 채로 서 있는 여인과, 그 여인을 놀란 모습으로 바라보고 있는 하녀는 다소 어색할 정도로 고전적인 포즈를 취하고 있지만, 몸매만큼은 고전주의의 이상화를 벗어나 적나라하고 노골적이다.

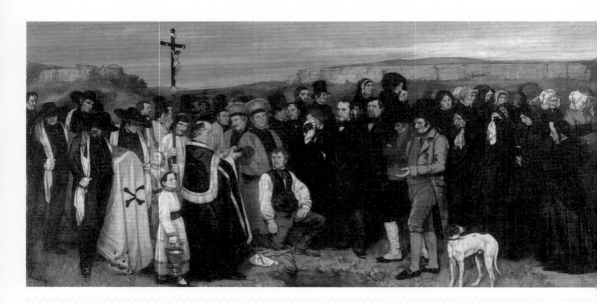

귀스타브 쿠르베, 「오르낭의 매장」, 캔버스에 유채, 315×663cm, 1849~50, 파리 오르세 미술관

　　쿠르베는 자신의 고향인 오르낭이라는 시골 마을에서 벌어진 '아는 아저씨'의 장례식 장면을 마치 역사화처럼 웅장하게 그

다. 이 그림이 발표되자, 대부분의 비평가들은 평범한 사람의 죽음을 기념하기 위해 이런 대형 그림을 그린다는 것에 대해서 한마디로

감 아까운 짓'이라는 야유를 보냈다. 그러나 쿠르베에게는 하늘을 붕붕 날고, 막대기를 뱀으로 만들어 세상을 구해내는 신화 속의 젊은

웅들, 혹은 태어날 때부터 은수저를 입에 물고 태어나, 영웅이 되는 것 이외엔 달리 할 일도 없었던 별난 사람들의 이야기보다는 고단한

때론 가혹한 일상을 이겨내고 견뎌내는 것만으로도 이미 위대한 우리네 보통 사람들을 화면에 기록하고자 했다.

몸매가 늘씬하기만 하면 괜찮다고 생각하는 사람들이 바로 "얼굴은 다 고친 거잖아!" 하며 비아냥거리는 당신들 아닌가.

지금이야 그렇다 해도 옛사람들에겐 텔레비전이나 영화가 없었고 『플레이보이』 같은 잡지도 없었으니 눈요깃감으로 여자 몸매를 감상하기에 가장 용이한 수단은 그림이었을 것이다. 물론 서양에도 우리의 춘화집과 같은 멋쩍은 그림들이 유행하기도 했지만, 귀족들에게는 실컷 점잔을 빼면서도 엿보기의 본능을 가장 적극적으로 해소해주는 그림이 사랑받았을 것이라 족히 짐작해볼 수 있다.

높으신 양반들을 염두에 둔 그림이어서 그랬을까. 화가들은 그저 벌거벗은 여자를 그리지 않았다. 그들은 고전적인 주제인 신화나 성서적 교훈을 한두 마디 곁들여놓아 고상한 이야깃감을 풀어놓기 좋도록 해야 했다. 따라서 그림 속 벗은 여자들은 그 우아한 이야기에 적당히 어울리는, 세상에 없을 법한 아름다움과 균형미를 지니고 있어야 했다. 남성들은 온갖 지성으로 포장된 완벽한 그녀들을 보면서 속으로는 가쁜 숨을 참아내면서도, 겉으로는 신화와 성서와 알레고리에 대해 읊었을 것이다.

귀스타브 쿠르베(Gustave Courbet, 1819~77)는 사실주의 화가로 불린다. 비슷하게 혹은 똑같게 그림을 그린다는 뜻에서의 자연주의적 사실성이 아니라, 정말 있을 법한 일, 정말 있는 것을 그리려 했던 데서 붙은 이름이다. "나에게 천사를 보여달라. 그러면 천사를 그리겠다"는 그의 말이 모든 것을 설명한다.

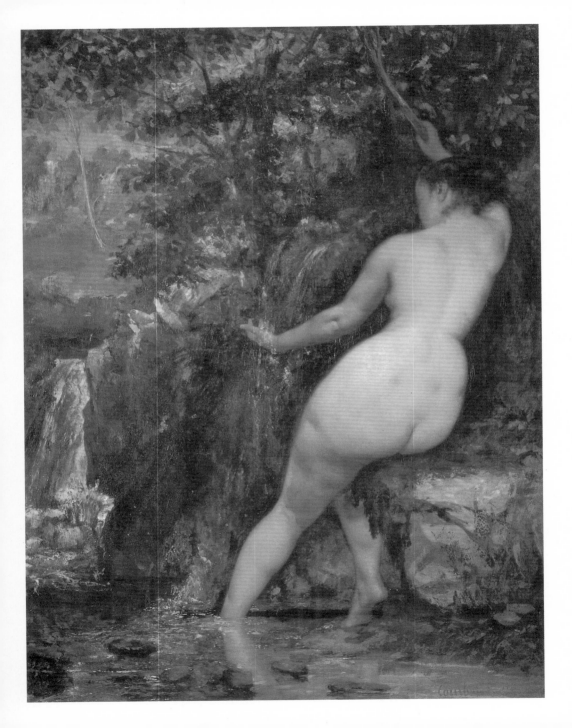

왼쪽에 있는 「샘」에 등장한 여성의 엉덩이를 보자. 너무 커서 두려움까지 느껴지지 않는가? 그러나 세상엔 저런 엉덩이를 가진 여자가 의외로 많다는 사실에 이의를 제기할 사람은 없을 것이다. 적어도 목욕탕을 한 달에 한두 번 다니는 여자라면 무슨 말인지 잘 알 것이다.

쿠르베 이전의 화가들의 그림에는 성형 미인같이 완벽한 몸매의 모델들만이 등장했다. 수요가 있으니 공급이 있듯, 그들은 벗었으되 더 멋지고 더 아름다운 여자들을 원하는 자신의 주문자를 위해, 더 나을 것도 더 못할 것도 없는 현실의 모델을 앉혀놓고 가슴은 키우고 허리는 더 잘록하게 깎아내고 엉덩이는 적당하게 풍만한 모습으로 그려내는 작업을 했다. 그러나 쿠르베는 못생겼더라도, 진짜에 가까운 여성의 모습을 그대로 보여주고 있다. 오죽했으면 당시 거들먹거리며 전시회장을 방문한 나폴레옹 3세는 이 그림을 보고 노발대발했다고 전한다.

당시 귀족들은 아마도 우아하게 벗고 포즈를 취한 그림 속의 여자를 두고, "이는 고전적인 아름다움을 잘 나타내주는 표상으로서

● 귀스타브 쿠르베, 「샘」, 캔버스에 유채, 128×97cm, 1868, 파리 오르세 미술관(왼쪽 페이지)

쿠르베는 회화란 구체적이고 실제적이며 존재하는 사물에 대한 예술이라고 정의하며, 신화·역사·시적 주제를 신봉하는 보수적인 소재에서 탈피하고자 했다. 또한 그는 노동자의 모습을 미화하거나 과장하지 않고, 직설적으로 그리기를 좋아했으며, 실제로도 노동자 계급의 이익을 위해 여러 방면으로 참여하고자 했다. 그런 기질 탓에 결국 그는 나폴레옹 동상을 부수었다는 혐의로 투옥되기도 했다.

쿠르베는 늘 과장되고 허풍 가득한 영웅들이 등장하기 마련인 대형 화폭에 한 시골 농부의 죽음과 그 애도를 표현함으로써 「오르낭의 매장」 당대 화단에 충격을 주기도 했다. 또한 그는 동성애자로 짐작되는 여인들의 모습을 가감 없이 그려내 논란을 부추기기도 했고, 자신을 나르시시즘에 빠진 모습으로 표현하기도 했다.

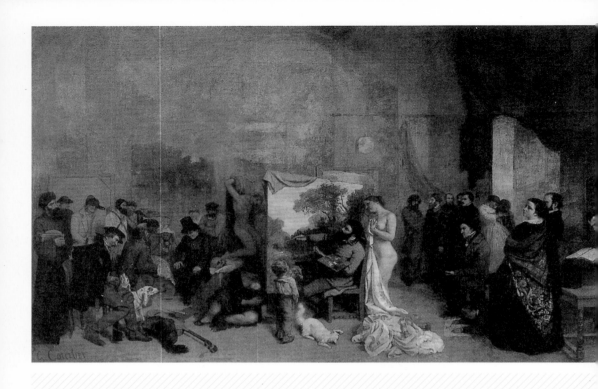

● 귀스타브 쿠르베, 「화가의 아틀리에」, 캔버스에 유채, 361×598cm, 1854~55, 파리 오르세 미술관

쿠르베는 파리에서 열린 만국박람회에 이 작품을 출품했지만, 심사위원들의 반대로 전시가 거부되었다. 이에 쿠르베는 전시장 바로 앞에 〈사실주의 쿠르베─자작 우화 40점 전람, 입장료 1프랑〉이라는 제목으로 자신의 개인전을 따로 개최했다. 이 사건이 바로 쿠르베를 사실주의 화가로 부르는 단서가 되었는데, 이는 르네상스의 사실주의와는 조금 다른 맥락으로 보아야 할 것이다. 르네상스 시대부터 이어져 온 사실주의는 보이는 대로 그리는 것을 중요하게 여겼다. 이에 비해 쿠르베는 현실을 반영하는 그림이 진정한 사실주의라고 생각했다. "내게 천사를 보여주면 천사를 그리겠다"라는 그의 말이 주창하는 바가 이를 잘 뒷받침하고 있다.

아틀리에 안에 화가, 누드모델, 소년을 중심으로 오른쪽에는 당대 지식인들을, 그리고 왼쪽에는 익명의 일반 시민들을 잔뜩 그려넣은 이 그림은 일종의 알레고리로 자신의 예술을 가능하게 한 모든 존재들에 대한 이야기이다. 문제는 이 그림이 정말 자신이 말한 대로 '일어날 수 있는 상황을 그린 것인가' 하는 의문을 낳게 한다는 것이다. 화가는 그림 안에서 풍경화를 그리고 있는데, 왜 여자는 누드모델의 자세를 취하고 있으며, 저 많은 인원들이 어떻게 한꺼번에 뒤섞여 쿠르베의 아틀리에를 방문할 수 있었을까 싶다. 우리는 이 그림이 그가 주장하는 바를 상징적으로 표현한 것이라는 점만을 알 수 있을 뿐이다.

아프로디테나 성모마리아와 같은 우아함을 지녔습니다. 세상에 존재하는 모든 아름다움 또는 종교적 관점에서 그 존재의 의미는 이렇습니다" 하고 그럴듯한 이야기를 늘어놓았을 것이다. 이처럼 같이 간 사람에게 자신이 아는 것을 설명하고, 또한 들을 준비가 되어 있는 귀족들에게 쿠르베의 그림은 민망함 그 자체였을 것이다.

그렇다고 그들을 속물이라고 욕할 것도 없다. 그런 평범한 얼굴들이 더 많다는 것을 망각하고, 있는 그대로의 자연미로 승부하겠다는 자신의 부인에게 "당신 요즘 몸매가 왜 그래?"라고 핀잔을 주면서 텔레비전 속 미인들과의 멋진 데이트를 꿈꾸는 지금의 남자들과 그들이 무슨 차이가 있단 말인가.

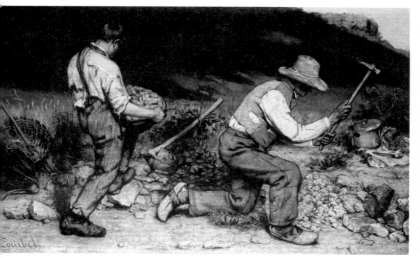

● 귀스타브 쿠르베, 「돌 깨는 사람들」, 캔버스에 유채, 165×238.7cm, 1849, 드레스덴 국립박물관

쿠르베는 당시로서는 파격적으로 노동자들의 모습을 미화하거나 과장되게 그리는 대신, 사실적이고 직설적으로 그려 화단의 주목을 받기도 했다. 이 그림은 제2차 세계대전 중 소실되었다.

누가 그녀를
악녀로 만들었나

에드바르 뭉크,
「마돈나」

　　서양미술이라는 말을 들으면 가장 먼저 떠오르는 것이 벌거벗은
여인들의 정념 어린 표정이다. 그래서인지 지하철에서 좋은 서양
화집이라도 들추려면 공연히 옆 사람의 시선이 따갑게 느껴져 덮어
버리기 일쑤이다. "왜 서양화엔 여성의 누드가 많은가?"라는 질문
에 "여자 몸이 아름답기 때문"이라고 쉽게 대답할 수도 있지만, 그
건 그저 변명에 불과하다. 그만큼 대답이 궁색하단 소리이다.

　　솔직히 이야기하자면, "남자들이 벗은 여자의 몸을 보고 싶어하
기 때문"이라는 말이 정답에 더 가깝다. 그림 속의 수많은 여자들은
하나같이 주요 감상자인 남성의 눈요깃거리였다. 그러니 이렇게 그
리든 저렇게 그리든 하나같이 예쁘고 지나치게 완벽한 몸매를 가진

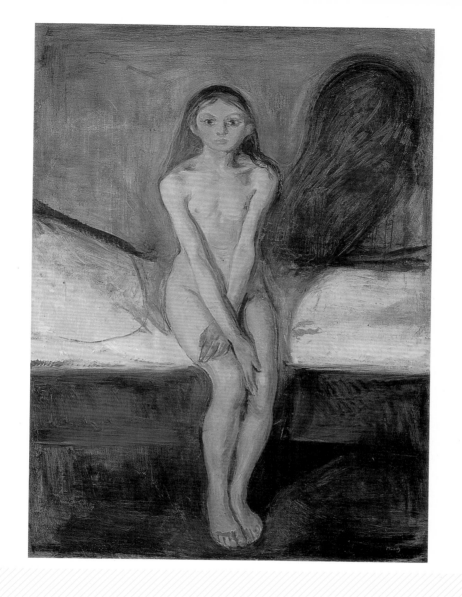

　　우리에게 「절규」라는 그림으로 잘 알려진 몽크는 사물이나 대상을 정확히 그리는 대신, 그리는 사람, 또는 감상하는 사람의 심정을 표현하고자 했다. 「사춘기」에서는 첫 혈흔을 발견한 소녀의 두려움이 고스란히 드러나는데 짙게 드리운 그림자가 분위기를 주도하고 있다.

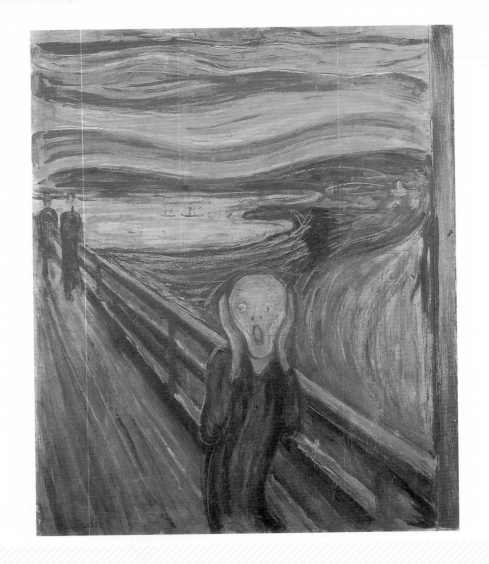

뭉크는 노르웨이에서 태어나 독일에서 활동하며 독일 표현주의에 지대한 영향을 미친 화가 중 한 사람이다. 어머니와 누나의 죽음, 그리고 엄한 아버지라는 강박적 요인을 가지고 살았던 그는 우울증 치료를 위해 요양원에서 생활했다. 그러나 자신이 그림을 그리는 원동력이 이 병에 있다고 말하면서, 이 병이 치유되지 않기를 바란다고 고백하기도 했다. 왜곡된 형태와 불안한 색채는 그의 우울함과 신경쇠약을 가진 내면, 삶과 죽음을 늘 염두에 두고 살아가는 인간의 감정을 그려내는 데 효과적이었으며 그는 이런 화풍 덕분에 표현주의의 주요 화가로 불리게 된다.

여성뿐이다. 게다가 그림 속의 그녀들은 하나같이 자신을 쳐다보고 있는 남성들의 시선을 의식하고 있다. 어색하게 비껴가는 눈초리 속에도 '당신 나 지금 쳐다보고 있지?'라는 의미를 담고 있다. 그녀들의 시선조차도 감상자인 당신을 향하게 하는 철저한 남성 중심의 그림 그리기는 몇 백 년을 넘나들며 이어온 그들만의 천국이다.

그러나 세상은 변한다. 최근 여자들의 입김이 커지면서 남자들의 권위가 점점 떨어지는 것이 느껴진다. 남자들이 전전긍긍하는 모습을 보는 여자들이야 재미있겠지만, 남자들 심정은 그렇지 못한 것 같다. 그 생각은 이제 불안과 강박증까지 수반할 정도로 남자들 스스로를 옥죄기 시작했다. 적어도 이런 두려움은 서양에서는 19세기부터 이미 시작되었다.

에드바르 뭉크(Edvard Munch, 1863~1944)는 우리에게 「절규」라는 그림으로 잘 알려진 노르웨이 화가이다. 사형장에 끌려가는 죄수의 심정이 딱 이랬을까. 형체도 색감도 불쾌하기만 한 애들 장난 같은 이 그림에서 우리는 곧 닥칠, 혹은 이미 진행되고 있는 막연한 공포를 느낀다. 대상을 가장 그럴싸하게 베껴내는 일을 그만두고, 보는 사람과 그리는 사람 속이 드러나게 표현하는 방법을 미술에서는 표현주의적 기법이라고 한다. 뭉크는 바로 그 표현주의의 중심에 서 있다.

「마돈나」(94페이지 그림)를 보라. 그녀는 흡혈귀 같은 얼굴을 하고 있다. 퀭한 눈은 성적 욕망으로 얼룩져서 한 치 앞도 못보는 사람

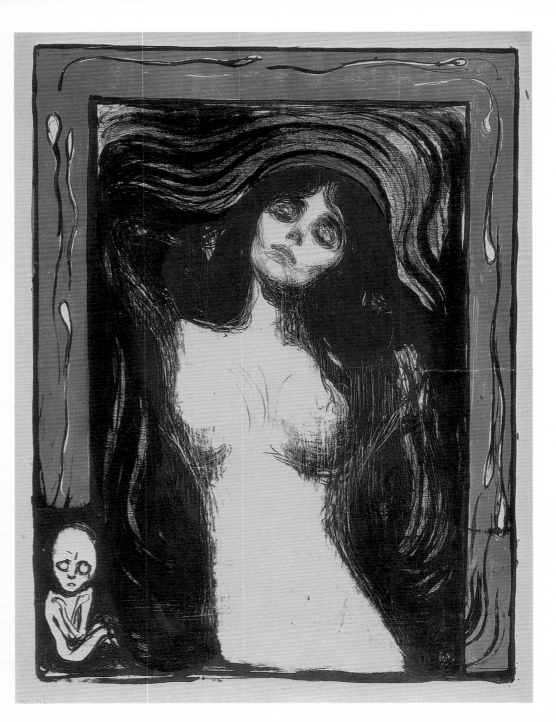

으로 그려져 있다. 더 이상 여성은 성모마리아로 상징되는, 세상을 구원하기 위해 자식의 죽음까지 보듬는 아름다운 그녀가 아니다. 그저 남성을 억압하고, 가지고, 착취하기 시작하는 악마 같은 존재일 뿐이다. 귀퉁이에 태아처럼 쪼그라들어 두려움에 떨고 있는 남성의 위축된 모습, 그녀 주위로 액자의 장식처럼 떠도는 정충(精蟲)의 모습이 처량하다. 그녀는 남성에게 정충을 뽑아내는 무시무시한 악녀일 뿐이다.

그러나 곰곰이 생각하면 이조차도 불쾌하다. 여성들이 언제 남자들을 겁주기라도 했느냐고 따지고 싶다. 함부로 벗겼다가 입혔다가, 시선마저도 당신만을 향하도록 어리광 피우던 남성들이 이제 와서 우릴 이렇게 악녀로까지 만들어버리는 이유가 뭐냐고 물어보고 싶다.

같이 사과를 잘 먹고 나서 "네가 먹자고 안 했으면, 난 절대로 그 사과에 손을 대지 않았을 거야"라고 말하는 핑계 많은 아담의 넋두리는 이제 그만 듣고 싶다. 여자들은 그냥 있다. 자신에게 부과된 만큼의 권리를 찾아가면서.

그러니 겁내지 마시라. 그대들이 아름답다고 극찬하던 여성의 몸이 관념 속에서나 존재했던 것처럼, 그대들이 악녀로 묘사하는 저 일그러진 마돈나도 치기 어린 관념 속에서나 존재할 뿐이다. 우린 오늘도 당신들을 위해 아침밥을 차리고 묵묵히 시장에 간다. 반찬 거리 사러, 애들 간식 사러.

에드바르 뭉크, 「사랑과 고통(흡혈귀)」, 캔버스에 유채, 96.5×114cm, 1894

뭉크가 그린 「마돈나」는 거의 흡혈귀 같은 얼굴을 하고 있는데, 비슷한 시기에 그는 「사랑과 고통(흡혈귀)」이라는 제목으로 여성의 모습을 표현하기도 했다.

여성에 대한 남성의 공포감은 때론 중세시대에 그려진 아담과 이브의 도상에서도 발견된다. 아담과 이브를 유혹하는 뱀의 존재를 여성으로 묘사한 것이 바로 그 예이다. 성경 어느 구절에서도 뱀의 성별은 밝혀져 있지 않고 더구나 여자의 머리를 한 뱀은 있을 수도 없는 일이지만 남성들은 때로 자신을 유혹하고, 나아가 파멸시키기까지 하는 여성을 인류를 타락시킨 원죄의 매개체인 뱀과 동일시하기도 했다.

2

그들에게 사랑은

봄은
사랑이로소이다

산드로 보티첼리,
「프리마 베라」

이탈리아 반도의 서풍은 따뜻하고 포근한 봄바람 같다. 그래서 그리스 신화에는 서풍의 신, 제피로스가 있다. 그가 나타나는 곳에는 노곤하게 녹아내리는 야릇한 정념이 넘친다. 이 달짝지근한 사내가 꽃의 여신, 플로라에게 긴 입김을 불어넣으면 눈이 시리도록 아름다운 봄이 기지개를 켜는 것이다.

하데스에게 딸 페르세포네를 빼앗긴 어머니 데메테르가 대지의 일을 까맣게 잊고 있는 그 기간을 겨울로, 그리고 마침내 딸이 돌아온 그 시절을 봄으로 이야기해낸 그리스인들이 이번엔 봄에 대해 또 다른 이야기를 들려준다. 신화에 나오는 남자 신 중에서 바람기 없는 이가 드문 건 초등학생들도 다 아는 이야기이다. 제피로스 역

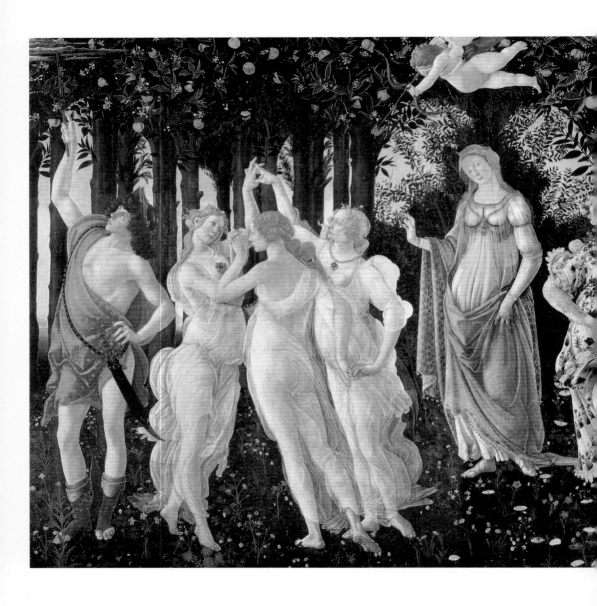

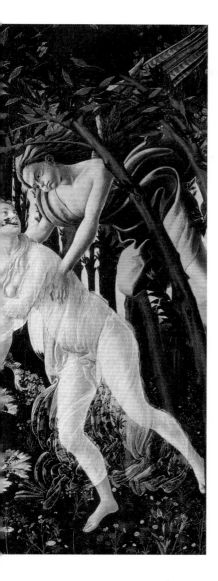

● 산드로 보티첼리, 「프리마 베라(봄)」, 패널에 템페라, 203×314cm, 1478, 피렌체 우피치 미술관

　　그림 속 플로라의 모델은 신대륙을 발견한 아메리고 베스푸치 가문의 마르코 베스푸치와 결혼한 시모네타 베스푸치이다. 그녀는 피렌체의 르네상스를 급속도로 진전시키는데 막강한 힘을 과시했던 메디치 가문의 귀공자들에게 인기가 높았고, 유부녀임에도 줄리아노 메디치의 연인이 된다. 비단 줄리아노 메디치뿐만 아니라, 르네상스의 인문학을 꽃피우기 위해 메디치 궁을 드나들던 수많은 지식인들은 그녀에 대한 연정을 삭히느라 애써야 했다. 산드로 보티첼리 역시 그녀를 사랑한 화가로 알려져 있다. 그는 전염병으로 일찍 세상을 떠나버린 그녀를 「아프로디테의 탄생」(32페이지 그림)과 이 작품에 그려넣어, 세기를 뛰어넘는 영원한 연인으로 남게 했다.

그럼에도 정작 모두들 그녀의 죽음 앞에 넋을 잃고 있을 때, 남편 마르코 베스푸치는 기다렸다는 듯 다른 여자와 재혼해버린다. 워낙 막강한 파워를 등에 업은 여인에 대한 보티첼리의 동경을 반영하듯, 그는 그림 안에서 자신의 모습을 헤르메스로 등장시킨다. 나서서 구애하지는 못하지만 그녀를 위해 기꺼이 무엇이든 하겠다는 모습으로. "당신의 봄을 위해 나는 이 겨울을 걷어내겠소. 그대 가까이만 있을 수 있다면."

시 기대를 벗어나지 않는다. 그는 아폴론이 사랑한 동성의 애인 히아킨토스를 물고 늘어지게 짝사랑하다가 결국 사랑하는 두 남자가 서로 던지고 받고 노는 원반던지기에 질투의 바람을 불어대서 급기야 히아킨토스를 죽음으로 몰아간 장본인이이다. 바람이 불었다고는 하지만, 어쨌건 히아킨토스의 목숨을 앗아간 것은 연인인 아폴론의 원반이었으니, 아폴론이 얼마나 서럽고 원통했을지는 불 보듯 뻔하다. 어쨌거나 제피로스, 이런 희대의 사건을 만들어낼 만큼 사랑에 눈이 멀면 어떤 것도 두려워하지 않는 무모함이 있었던 모양이다.

산드로 보티첼리(Sandro Botticelli, 1445~1510)가 그린 이 그림(102페이지 그림) 속에서 제피로스는 겁에 질린 꽃의 여신, 플로라를 움켜잡고 있다. 그의 봄바람이 그녀를 움켜잡는 순간, 그녀의 입에서 꽃이 핀다. 봄바람에 처녀 가슴이 달아오르는 것 같다. 두려움과 설렘이 함께 엿보이는 그녀의 얼굴은 세상 물정 모르는 순결함을 의미할지도 모르겠다. 그렇게 꽃을 뿜어내던 그녀가 비로소 여인으로 탄생한다. 바로 요즘 패션 감각에도 결코 뒤지지 않을 화려한 꽃무늬 드레스를 입고 선 봄의 여신, 프리마 베라이다. 그림 속에서는 두 여자이지만, 사실상 꽃무늬 드레스의 그녀와 겁에 질린 채 꽃을 토해내는 그녀는 한 사람이다. 사진처럼, 진짜 일어난 일처럼 그림을 그리던 르네상스 시절에도 가끔은 이런 식으로 시간의 흐름을 한 화면에 표현하기 위해 동일 인물을 복수로 설정해 한 장면에 그리기도

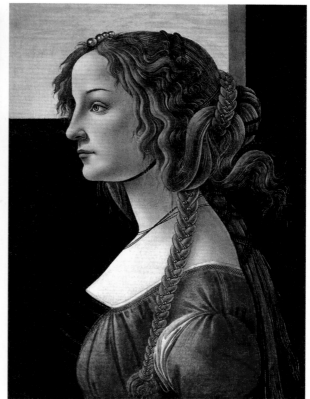

두 그림은 젊은 시절의 시모네타를 모델로 그렸을 것으로 추정된다.

했다. 그림은 그림일 뿐, 사진이 아니니까 마음대로 각색 가능하다는 말이다.

봄은 이처럼 정념 어린 바람과 순결한 꽃이 서로 화답하는 순간 탄생한다. 바람의 신이라 바람기에 있어서만큼은 누구 못지않았을 제피로스가 비록 한순간이나마 진실한 사랑에 눈을 뜨는 순간, 그리고 그 사랑을 두려워하면서도 받아들이는 플로라의 몸짓이 머무는 동안을 사람들은 봄이라고 불렀나 보다.

둘의 성스러운 결합을 위해 늘 벗고 다니는 것을 원칙으로 삼고 사는 아프로디테가 옷을 차려입고, 에로스가 화살에 사랑을 달구어 쏘아대고 있다. 날아다니는 장화를 신은 헤르메스가 겨울이라는 어두운 먹구름을 휘휘 저으며 멀리 내몬다. 게다가 아름다움을 찬양하는 삼미신이 춤추기까지 한다. 들뜬 춘정에 온몸이 타오르던 것이 바로 이들의 짓이었나 보다.

봄, 비록 그것이 지독한 모성의 시간이든, 바람난 남자가 짧은 순간이나마 사랑이란 이름으로 자신의 정념을 잠재우는 순간이든, 봄은 그 자체로도 아름답다. 그리고 그 봄에 태어나는 모든 것들 또한 아름답다. 그래서 보티첼리는 이 그림 속에 무려 500여 종의 식물을 그려넣었고, 봉오리 활짝 피운 꽃송이도 190여 가지나 그려넣었다. 그것으로도 모자랐는지 식물도감에는 등장하지도 않는 이른바 보티첼리풍의 새로운 꽃이 서른 송이 넘게 등장한다.

그러나 봄이 가면 여름이 오고, 가을을 지나 대지의 여신이 다시

딸을 빼앗기는 분노의 겨울이 오듯, 제피로스 역시 다시 바람기를 일으켜 프리마 베라를 배신하고 그녀의 하녀와 사랑에 빠진다. 그래서 늘 봄은 짧게 느껴진다. 하지만 짧기 때문에 더 귀하게 느껴지는 것일지도 모른다. 기억의 강도를 높이는 것은 양이 아니라 질이다. 봄이 피워내는 그 지독한 아름다움은 너무 짙고 간절해, 치명적으로 기억을 자극한다. 그 시린 봄밤의 기억이 그림 속의 꽃보다 더 우리를 들뜨게 한다.

조각상과
사랑에 빠진 남자

장 레옹 제롬,
「피그말리온과 갈라테이아」

　"너희 여자들은 우리 남자들의 갈비뼈로 만들어진 거야!" 초등학교 때 같은 반 남자아이가 이렇게 말했던 게 기억난다. 아담이 한 일이라고는 정신없이 자고 있을 때 갈비뼈 하나 빼앗긴 것밖에 더 있는가. 자신의 의지와 노력이 전혀 들어 있지 않음에도 세상의 모든 이브가 자신의 창조물인 줄 아는 남자들이 더러 있다. 정확히 말하자면 이브는 신의 창조물이지 아담의 창조물은 아니다.

　그에 반해 자신이 만든 여자 조각상을 인간으로 만들려고 한 그리스 신화 속 인물 피그말리온의 의지는 기특하게만 느껴진다. 그는 뛰어난 조각가였다. 타고난 재능에 성실함까지 갖추었고, 조각에 모든 것을 바쳤다. 돌덩이에만 목숨 건 이 남자를 좋다고 할 여자

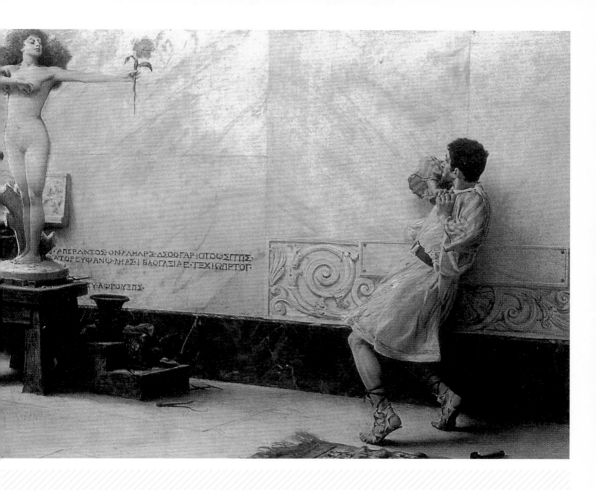

● 줄리오 바르젤리니, 「피그말리온」, 캔버스에 유채, 1896, 로마 현대미술관

차가운 석고상이 사람으로 변한 순간을 그렸다. 놀라서 뒷걸음질 치는 피그말리온에 비해 꽃을 들고 서 있는 갈라테이아의 모습은 당당하기 그지없다.

● 장 레옹 제롬, 「피그말리온과 갈라테이아」, 캔버스에 유채, 88.9×68.6cm, 1890, 뉴욕 메트로폴리탄 미술박물관(왼쪽 페이지)

프랑스의 화가이자 조각가인 장 레옹 제롬은 전통적으로 보수 성향을 지닌 에콜 드 보자르에서 40년 가까이 후학을 지도했다. 그는 아카데믹한 화풍에 걸맞게 정확한 사실성과 정교한 완성미를 화폭에 구사했으며 소재 또한 신화나 전설 등 고전적 주제를 많이 다루었다.

● 장 바티스트 레뇨, 「아프로디테에게 기도하는 피그말리온」, 캔버스에 유채, 120×140cm, 1786, 베르사유 궁(위)

가 있을 리 없었다. 그가 만든 작품들은 점점 살아 숨 쉬는 것들을 능가할 정도로 빛을 발하기 시작했다. 그중 하나가 바로 갈라테이아이다.

비록 자신이 만든 조각이긴 했지만 피그말리온은 자신의 작품에서 뿜어나오는 여인의 향기에 눈이 멀 지경이었다. 완벽한 규칙에 따른 이상적인 몸매의 조각을 보며 그는 연정을 느끼기 시작했다. 평생을 일에 매달렸고, 오로지 창조에만 몰두했던 그는 자신의 피조물인 조각과 사랑에 빠지고 말았다. 그는 아침저녁으로 조각에 말을 건네고 닦아주고 어루만졌다. 마치 살아 있는 연인에게 하듯 그는 그 조각을 만들 때보다 더한 정성으로 그녀를 대했다.

그러나 자신의 사랑에 아무런 대꾸도 하지 않는 조각상을 바라보면서 그는 점점 야위어갔다. 체온을 느낄 수 없는 사랑 때문에 육신이 병을 얻을 지경이었다. 참다못한 그는 아프로디테를 찾아가 갈라테이아를 사람으로 만들어달라고 애원했다. 여신은 대체 어떤 조각이 그렇게 그의 피를 말리는지 궁금했다. 과연 누가 보아도 전혀 손색없는 작품이었다. 게다가 피그말리온이 마치 살아 있는 사람을 대하듯 가꾸어놓은 모습을 보며 그녀는 애틋한 연민까지 느꼈다. 여신은 그 조각상에 생명을 불어넣었다.

피그말리온 효과라는 말이 있다. 상대에게 자신감을 불어넣어 원하는 일이 꼭 이루어질 것이라고 독려하고 가꾸어주면 상대는 자신을 아껴준 이의 기대에 부응하게 된다는 이론이다. 신입사원에게

그가 우리 회사에 필요한 인물이란 점을 끊임없이 부각시키면 그 사람은 관리자의 기대만큼 혹은 그 이상의 생산성을 내게 된다고 한다. 당연히 이를 기본전략으로 삼는 기업도 종종 있다. 결론적으로 갈라테이아에게 생명을 불어넣어준 것은 피그말리온이 아닌 신이었지만, 그의 갸륵한 정성이 돌덩이 하나를 살아 숨 쉬고 기뻐하고 눈물 흘리고 사랑하고 미워할 줄 아는 인간으로 만든 셈이다.

장 레옹 제롬은 그림을 통해 이런 극적인 요소를 완벽하게 표현해냈다. 그는 당대 프랑스의 아카데믹한 화풍을 선호하던 화가였다. 모든 것을 규격에 맞추어 소화해내던 당시의 고전주의적 화풍은 찰나적이고 즉흥적이며 운동감이 강조되는 인상주의의 맹공에 맥을 못 쓰던 터였다. 그는 인상주의를 배격하는 데 앞장섰지만, 멋들어진 조각이 살아 움직일 듯한 찰나의 인상으로 바뀌는 이 그림에서만큼은 그도 고전주의만으로 승부를 걸 시기가 지났음을 시인하는 듯하다.

"하는 일마다 왜 이래?"라는 말을 너무 자주 쓰고 있는 것은 아닌지 모르겠다. "당신이 최고야. 세기에 하나 날까 말까한 인재야"라는 객쩍은 농담이 그를 혹은 그녀를 세상에 둘도 없는 능력자로 바꿀 수 있다는 사실을 우린 가끔 잊는다.

봄날은 갔다

오스카어 코코슈카,
「바람의 신부」

누군가 그랬다. "사랑은 일종의 흥분상태이다. 그리고 그 상태는 오래가지 못한다. 누구도 그 안에서 오래 견딜 수 없으므로." 사랑은 봄볕 속의 아른거리는 현기증 같아서 그 속에 있을 때는 그저 나른하게 젖어들어 영원한 휴식을 꿈꾸게 하지만 결국 해는 지고 봄은 간다. 그렇게 봄날은 간다.

오스카어 코코슈카(Oskar Kokoschka, 1886~1980)는 오스트리아 출신의 화가이자 극작가이다. 그림에서도 볼 수 있듯 그는 외적인 아름다움, 근사한 구도, 안정감 있는 색채 따위에는 신경 쓰지 않았다. 대신 그는 자기 안에서 끓는 느낌들을 생경하고 힘찬 필치로 펼쳐내는 데 몰두했다.

오스카어 코코슈카, 「바람의 신부」, 캔버스에 유채, 181×220cm, 1914, 스위스 바젤 미술관

　　작품이 완성되어가던 시기 코코슈카가 알마 말러에게 보낸 편지의 한 구절이다. "거의 다 완성되어가오. 번개, 달, 산, 솟구치는 물, 바다를 비춰주는 벵골의 그 불빛, 그 폭풍에 날리는 휘장 끝자리에 서로 손을 잡고 누워 있는 우리의 표정은 힘차고 차분하오."

그림 속의 남자는 코코슈카 자신을 의미하며, 품에 안겨 있는 여자는 그가 열렬히 사랑했던 알마 말러이다. 그녀는 작곡가 구스타프 말러의 아내였다. 그녀는 뛰어난 미모와 학식으로 당대의 여러 지식인들과 활발히 교유했다.

사람들은 그녀가 말러의 피를 '말려 죽였다'고 비난할 정도로 그녀에 대한 시기와 질투를 멈추지 않았다. 구스타프 말러는 그녀를 위해 여러 곡을 작곡했고, 미완성으로 끝난 마지막 교향곡 10번은 그녀와 건축가 발터 그로피우스의 사랑에 대한 분노와 원망에서 탄생한 곡이라는 소문도 있다.

그러나 그녀는 구스타프 말러가 죽고 난 뒤, 코코슈카와 사랑에 빠진다. 코코슈카는 알마를 깊이 사랑했지만 그녀는 그렇지 않았는지 연애는 짧았다. 그녀는 결국 그로피우스와 결혼하여 코코슈카를 떠난다. 그러나 코코슈카는 헤어진 후에도 평생 그녀를 그리워했다. 그는 이별의 충격에서 벗어나기 위해 제1차 세계대전에 자원입대했지만, 곧 부상을 입어 후방에 배치되어 있다가 제대했다. 결국 그는 전쟁이라는 소용돌이에서 뇌 손상을, 알마 말러와의 사랑에서 가슴의 상처만 잔뜩 입고 말았던 것이다. 일종의 정신병 상태에 이른 그는 그녀와 똑같은 크기의 인형을 제작해 침대에 두고 같이 잘 정도였으며, 나중엔 아예 인형을 오페라 공연장까지 대동하고 나타났다고 하니, 그 심각함이 어느 정도였는지 짐작이 간다.

그림 속의 알마 말러는 폭풍우처럼 몰아치는 사랑의 격정에서 벗

화가이자 극작가인 오스카어 코코슈카는 오스트리아에서 태어나 베를린에서 생활하며 당시 활발하게 전개 중이던 표현주의 미술을 적극 수용했다. 특히 다리파(Die Brücke)로 알려진 독일 표현주의 화가들과 친분을 쌓으면서 그의 화면은 격렬한 색채와 거친 필법으로 농익어간다. 표현주의자들은 실제 세계의 이미지를 그대로 표현하는 대신 화가 개인의 감수성을 표현하는 데 주력해야 한다고 주장했다. 감정의 표현, 즉 마음을 그리는 이 작업은 당연히 왜곡되고 과장된 형태와 파격적인 색채로 이어졌다.

정작 독일에서 30여 년 가까이 전성기를 누린 표현주의는 히틀러에게 퇴폐적인 미술로 낙인찍혀 〈퇴폐미술〉전에 전시당하는 수모를 겪기도 했다. 히틀러에게는 표현주의뿐 아니라, 실험정신이 강한 자유로운 예술 제반이 위험해 보였던 것이다. 그러나 300만 명이 넘는 인파로 북적인 〈퇴폐미술〉전은 이후 오히려 이들 예술가들의 활약상을 드러내는 효과를 가져왔다.

어나 달콤한 잠에 취한 듯 묘사되어 있지만, 코코슈카 자신은 그 사랑의 끝을 미리 예감이라도 하듯 차마 잠 못 든 채 두 눈을 공허하게 뜨고 있다. 그 불안감이 거친 그림 곳곳에 스며 있어 보는 이를 숨 막힐 정도로 쓸쓸하게 만들어버린다.

남들도 다 하는 연애, 헤어지기도 하고 다시 만나 사랑하기도 한다지만 때로 사랑은 치명적으로 작용해 한 사람의 일생을 파멸시킨다. 물론 코코슈카는 아흔 살이 넘도록 가슴에 가득한 그 피맺힌 사랑의 추억을 안고 살면서도 극작가로서의 명성도, 화가로서의 명성도 고스란히 지켰다. 하지만 애절한 사랑의 후유증을 앓고 있는 이가 감당해야 하는 그 무겁고 슬픈 그림 한 점이, 아직도 봄날이 가는 것을 인정하지 못하는 여러 사람들의 가슴을 내리친다.

너를 위해 살고 너를 위해 죽는다! 알므시(알마의 애칭)!

Für dich leben! für dich sterben! Almschi!

구스타프 말러가 마지막 교향곡을 작곡하면서 쓴 스케치에 나오는 글이다. 그는 이 위대한 곡을 남겼고, 코코슈카는 「바람의 신부」라는 그림을 남겼다. 사랑의 상처는 시간이 해결해주는 것이 아니다. 그냥 죽을 때까지 품어 소리만 내지 않을 뿐이다. 적어도 코코슈카에게는 그랬다.

● 　 알마 말러의 사진

　　풍경화가 에밀 야콥 신들러의 딸로 태어나 어린 시절부터 예술계와 밀접한 관계를 유지하며 살았다. 그녀는 미술보다는 음악에 더 재능이 있어 피아노를 연주하고 작곡을 배우기도 했다. 구스타프 말러는 알마 말러가 작곡하는 것을 못마땅하게 생각했지만, 그녀의 천부적인 실력을 인정할 수밖에 없었다. 그는 아내에 대한 지극한 사랑을 표현하기 위해 그녀를 음악적으로 묘사하기도 했고, 그녀에게 곡을 헌정하기도 했다. 그러나 그녀의 타고난 바람기 탓인지, 아니면 너무나 아름다운 여인을 그냥 두고 볼 수 없는 남성들의 끊임없는 구애 탓인지 알마 말러는 결혼 생활 내내 수많은 염문을 뿌렸다. 그녀는 오스카어 코코슈카와 열정적인 사랑을 나누면서도 한편으로는 세계적인 건축가 발터 그로피우스와의 관계도 지속했는데, 이는 말러를 크게 상심케 했다. 결국 말러가 세상을 떠난 후 그녀는 그로피우스와 결혼했지만 제1차 세계대전 후 이혼했고, 이후 작가인 프란츠 베르펠과 결혼했다. 1930년대 이들은 독일을 떠나 여러 곳을 여행하다 미국에 정착했다. 그녀 주변을 맴돈 남성들로는 구스타프 클림트, 구스타프 말러, 발터 그로피우스, 오스카어 코코슈카 이외에도 작곡가 아르놀트 쇤베르크, 작가 게르하르트 하우프트만, 가수 엔리코 카루소 등이 있는데 이들은 전부 세계사에 길이 남을 위인들이다. 부럽다고 해야 할지, 놀랍다고 해야 할지.

파멸에 이른
치명적 사랑

카미유 클로델,
「중년」

　「카미유 클로델」이란 영화를 보고 난 뒤의 기억은 늘 어둡다. 그리고 아프다. 이자벨 아자니의 소름 끼치는 열연에 푹 빠져본 사람들은 왜 그 영화가 쇤베르크의 불협화음을 떠올리게 하는지 이해할 것이다.

　이른바 사랑과 이기심의 불협화음이다. 물론 어느 것도 이분법적으로 대들고 따질 순 없다. 결국 그녀를 등진 오귀스트 로댕(August Rodin, 1840~1917)도 나름대로는 그녀를 사랑했을 것이고, 그를 위해 삶이란 단어를 갈가리 찢어내버릴 정도로 치열했던 카미유 클로델(Camille Claudel, 1864~1943)의 사랑이야 더 말할 필요도 없이 절절했다.

사랑이라는 것도 태어날 때부터 제 밥그릇처럼 정해진 크기가 있는 모양이다. 사랑에 빠진 연인들은 한결같이 "너만을 사랑해"라고 외치지만, 막상 들여다보면 둘의 사랑은 말만 같지 참 다르다. 하나는 말 그대로 '널 위해 내 목숨까지 내놓을 수 있어'라는 의미였는데, 다른 하나는 '네가 죽어도 잊지 않을게' 정도로 엄청난 뉘앙스 차이가 있으니 말이다.

카미유 클로델과 오귀스트 로댕의 사랑은 미혼의 아가씨와 유부남의 사랑이었다. 엄밀하게 따지자면 로댕은 죽을 때가 되어서야 조강지처였던 로즈 뵈레를 자신의 호적에 올렸으니 둘의 만남에 문제될 것은 없었다. 그 점에서는 클로델이 약간의 면죄부를 가지는 셈일까. 둘은 조수와 스승의 관계로 만나 격정적인 사랑을 불태웠다. 그러나 클로델은 병적으로 그에게 매달렸고, 로댕과 동거하던 뵈레를 끊임없이 의식했다.

로댕은 수시로 클로델에게 뵈레와의 관계를 청산하고 그녀와 결혼할 것을 약속했다. 그러나 그의 말은 그저 하는 공수표에 불과할 뿐이었다. 지친 그녀는 점점 편집증적 증세를 보이며 미쳐갔고, 로댕은 그런 그녀를 결국 버렸다. 아니, 그녀가 로댕을 떠났다.

로댕은 여성 편력을 통해 예술적 영감을 얻는, 보통 사람들이 생각하기에는 말도 안 되지만 우기면 할 말 없는 가치관을 가진 남자였다. 그는 수많은 여성과 염문을 뿌렸고, 클로델은 로댕의 그녀들 중 하나에 불과하다는 자격지심에 시달려야 했다. 이사도라 덩컨

자고로 연애에 관한 한 누구도 그 내막을 자세히 알 수 없다. 결국은 당사자들만이 그 속사정을 알겠지만, 더러는 본인들조차 대체 누가 잘하고 누가 잘못한 건지, 누가 피해자이고 가해자인지 모르는 경우가 있다. 결별 이후 로댕은 몇 번이고 클로델을 다시 찾았지만, 피해의식에 사로잡혀 있던 그녀는 승승장구 이름을 날리고 있던 그에 대해 예술가로서 질투까지 느꼈던 모양이다.

「사쿤탈라」는 눈멀고, 말 못하는 아내 사쿤탈라가 니르바나에서 남편을 만나는 장면을 조각한 것이다. "당신이 저 여자처럼 말도 못하고 귀도 먼 바보였으면 더 사랑했을지도 몰라"라고 말하고 싶었던 것일까? 아니면 "이젠 아무것도 볼 수 없고, 들을 수 없을 만큼 나약해진 나를 안아줄 사람은 당신밖에 없어"라고 외치는 것일까?

오귀스트 로댕은 이후 자신의 재산과 명성을 가로채려는 여러 여자들 틈에서 질식할 듯 살아야 했고, 한 백작부인에게는 거의 10여 년간 휘둘리다시피 했다. 그래도 그는 위선이든 진실이든 자신에게 찬양을 늘어놓는 이들에게 둘러싸여 영광스레 죽었지만, 클로델은 정신병원에서 자신을 미친 여자라고 부르는 사람들 틈에서 죽어갔다. 로댕의 측근들은 그래도 그가 정말로 사랑한 여자는 카미유 클로델 단 한 사람뿐이었다는 말을 전한다. 그 말 이외에 우리가 클로델을 달리 위로할 방법이 없다.

역시 노골적으로 다가오던 로댕을 거부했다가 훗날 두고두고 자신을 책망했다고 한다. 그녀가 밝힌 바에 의하면 "자신을 더듬던 그 손길은 마치 점토를 주무르는 것 같았다"고 하니 그가 얼마나 여자를 다루는 데 능수능란한 남자였는지 짐작할 수 있다.

클로델은 결국 파멸해갔다. 로댕과의 결별 이후, 아픔을 이기지 못한 그녀는 "로댕이 날 죽이려 한다. 로댕이 내 작품을 뺏으려고 한다"며 강박증에 시달렸고, 결국 30여 년을 정신병원에 갇힌 채 서서히 죽어갔다. 사랑 놀음에 혼을 빼앗긴 뒤, 한 사람은 현실로 돌아와 명성을 누리며 실속을 차리는 동안, 한 사람은 그 혼을 아예 죽음에 팔아버린 셈이다.

클로델은 뛰어난 조각가였다. 그리고 로댕의 가장 근사한 모델이자 조언가였다. 그녀가 멀쩡했을 때 빚어낸 주옥같은 작품들은 현재 로댕 박물관의 한 칸을 차지하고 있어 결국 죽어서라도 그의 곁을 떠나지 않는 불멸의 연인이 되긴 했지만, 더 크게 꽃필 수 있었던 한 여성 조각가의 일생이 한 남성에 의해 철저히 유린된 것 같아 못내 아쉽다.

카미유 클로델의 「중년(숙명)」(124페이지 그림)이란 작품을 보라. 고전 조각의 우아하고 꼿꼿한 자세를 버린 흙덩이 같은 그녀의 작품에는 클로델이 로댕에게 느끼던 원시적이고 본능적인 집착과 증오가 서려 있다. 남자를 끌고 가는 노파는 죽음에 가까운 세월을 나타내고, 어정쩡하게 서 있는 남자는 현재진행형의 한 인간을 보여주

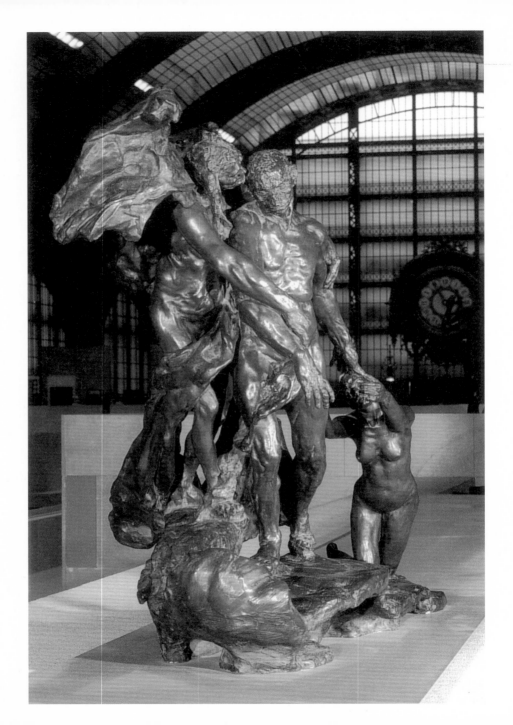

고자 함이다. 그리고 애써 그를 잡아당기고 있는 젊은 여인은 삶이 늙어가는 것을 안간힘으로 막아보려는 젊은 의지로 해석될 수 있다. 그러나 다른 시각으로 보자면 어정쩡한 태도의 사내는 로댕을, 끌고 가는 여자는 로댕의 동거녀 뵈레를, 미친 듯 잡아당기는 여자는 클로델 자신을 뜻할 수도 있다.

　어쨌거나 오는 여자 마다 않는 남자들은 그녀들과 부담 없이 즐기다 싫증 나면 헤어지면 된다고 생각하겠지만, 가끔은 혼을 팔고 삶을 내동댕이친 채 사랑에 달려드는 여자들도 있다. 집착·광기에 이은 정신병원 입원, 그리고 죽음은 그 자체로서 로댕에게 가해진 클로델의 가장 큰 복수였을 것이다. 자신으로 인해 망가진 그녀를 바라보아야 했던 로댕도 마음이 편치는 않았을 터, 아마도 로댕은 죽을 때까지 베개에 머리 박고 그녀를 생각하며 눈물을 줄줄 흘렸을 것이다. 아니 그렇게 믿고 싶다. 그래야 그나마 그를 용서할 수 있을 것 같다.

● 　카미유 클로델, 「중년」, 청동, 높이 163cm, 1893~1903, 파리 로댕 박물관(왼쪽 페이지)

　우리에게는 영화와 소설을 통해서 더 잘 알려진 조각가 클로델은 평생을, 그리고 그 이후에도 로댕의 그림자에 가려 빛을 발하지 못한 가련한 예술가로 남아 있었다. 그러나 로댕 박물관에 전시된 그녀의 작품들을 보면 클로델이 그저 로댕의 연인이 아니라 위대한 여성 조각가의 면모를 지니고 있음을 확인할 수 있다.

열아홉 살이라는 어린 나이에 마흔세 살의 로댕과 사랑에 빠진 그녀는 공공연하게 다른 여성과 애정행각을 벌이는 로댕과 자주 격렬하게 다투었고, 결국 그들의 관계는 파국을 맞는다. 이후 천재적인 예술성을 발휘할 기회마저 박탈당한 채, 정신병원에서 30여 년을 보내다 생을 마감했다. 로댕과의 15년간의 사랑은 결국 오랜 감금생활이라는 결말로 끝났다.

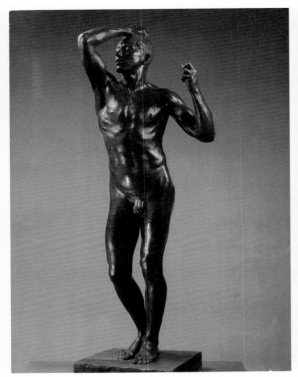

- 오귀스트 로댕, 「청동시대」, 청동, 높이 175cm, 1875, 파리 로댕 박물관(왼쪽)
- 오귀스트 로댕, 「발자크」, 석고, 높이 300cm, 1897, 파리 로댕 박물관(오른쪽)

　　1840년 파리에서 출생한 오귀스트 로댕은 열일곱 살이 되던 해 국립미술전문학교 입학시험에 응시했지만 낙방했다. 또한 그는 누이의 사망에 충격 받아 수도원에 들어간 적이 있었으나 실력을 알아본 신부님의 간곡한 설득으로 다시 작업을 시작했다. 그러나 그의 작품은 〈살롱〉에서 거부되곤 했는데, 그 이유는 작품이 지나치게 사실적이라는 데 있었다. 당시의 조각품들은 회화와 마찬가지로 인체의 이상화를 추구했는데, 「청동시대」에서 볼 수 있듯 그는 인체를 이상화한다기 보다는 외려 지나치게 현실적으로 빚어내는 바람에 당시 심사위원들로부터 살아 있는 모델을 직접 형을 뜬 게 아니냐는 의심까지 받을 정도였다. 그러나 이런 의혹 제기와 해명은 오히려 로댕을 미술계에 알리는 계기가 되었다.

그렇다고 해서 그의 작품이 단순한 사실주의에 머무는 것은 아니었다. 「발자크」 상은 그의 작품 중 가장 신랄한 비난을 받은 작품이다. 이는 높이 3미터가 넘는 기념비적 작품임에도 발자크를 닮기는커녕, 본격적인 조각에 들어가기 전의 돌덩어리처럼 보일 정도이다. 그를 후원하던 사람들은 이 작품을 가리켜 석탄 자루 또는 애벌레 같다며 야유를 퍼부었지만, 정작 로댕은 "나는 일찍이 이렇게 만족스러운 작품을 만든 적이 없다. 이 작품이야말로 내 예술의 비밀을 심오하게 드러내고 있다"고 말했다. 「발자크」 상은 마치 클로드 모네와 같은 인상파 화가들의, 끝처리가 매끈하지도 완벽하지도 않지만 긴 공명을 남기는 회화를 연상케 한다. 오귀스트 로댕으로 인해 근대의 조각은 과거라는 돌을 깨고 나온 것이다.

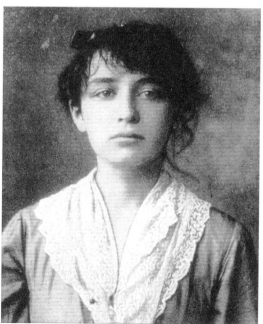

● 　　　　오귀스트 로댕, 「팡세」, 대리석, 높이 74cm, 1886, 파리 로댕 박물관(위)

● 　　　　오귀스트 로댕을 만난 후 이듬해인 1844년, 스무 살의 카미유 클로델(아래)

　　클로델은 로댕의 연인이자 조각가였으며, 로댕의 훌륭한 모델이기도 했다. 로댕은 「지옥의 문」에 등장하는 조각 중 하나인 「다나이드」를 비롯하여, 클로델을 모델로 한 조각을 여러 점 남겼다.

이마 안에 가둔
평생의 사랑

프리다 칼로,
「테우아나 차림의 자화상」

그림 속 여자의 표정이 단호하다. 자기가 어떻게 보이든 전혀 상
관없다는 듯한 표정을 하고 있다. 그래서인가. 사진 같은 사실감은
없지만 오히려 생명의 냄새가 풍긴다. 바로 프리다 칼로(Frida
Kahlo, 1907~54)의 자화상이다.

서양미술 속의 여자 주인공들은 그 누구도 남자들의 시선을 함부
로 피하지 못했다. 그녀들은 늘 엿보기의 대상이 되었고, 때로는 그
엿보기에 순종하고 나아가 자신을 향하는 시선의 두께를 즐기기까
지 했다.

그러나 오기로 똘똘 뭉친 이 여자에게서는 자신을 바라보는 남자
들의 시선에 대한 배려가 전혀 없다. 그래서 더 다가가고 싶게 만든

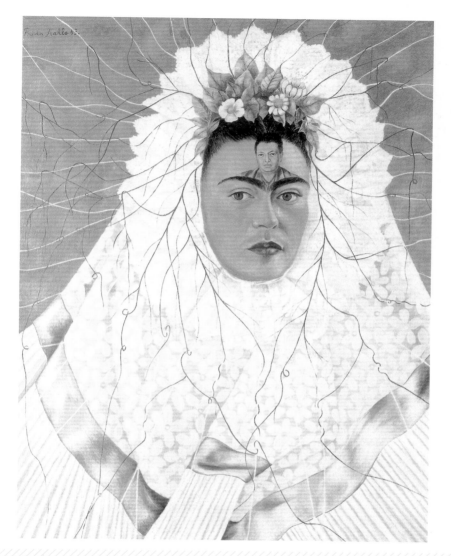

프리다 칼로, 「테우아나 차림의 자화상(내 마음속의 디에고 리베라)」, 메소나이트에 유채, 76×61cm, 1943, 개인 소장

멕시코에서 태어나 26년간 무려 서른 번이 넘는 수술을 받아야 하는 육체적 고통과 시련을 겪으면서도 그녀는 육신이 온전한 어떤 사람들보다도 자유롭게 살았다. 또한 그녀는 벽화운동가로 알려진 남편 디에고 리베라에 대한 지극한 사랑으로도 잘 알려져 있다. 그녀는 고통스러운 삶을 숨기거나 미화하는 대신, 바라보기 힘들 정도의 직설적인 표현을 화폭에 담아내고자 했다. 그녀의 그림에는 리베라에 대한 처절한 사랑과 자신의 아픈 육신, 절망하고 괴로워한 그녀의 삶이 고스란히 노출되어 있다. 점점 건강이 악화되어가던 그녀는 최초의 개인전을 연 지 얼마 안 되어 죽음을 맞이했다. 인디오적 감성과 가톨릭이라는 서구의 전통이 범벅된 멕시코를 사랑했듯, 그녀의 의상과 그림에는 토착적이고 환상적인 남미의 여운이 짙게 남아 있다.

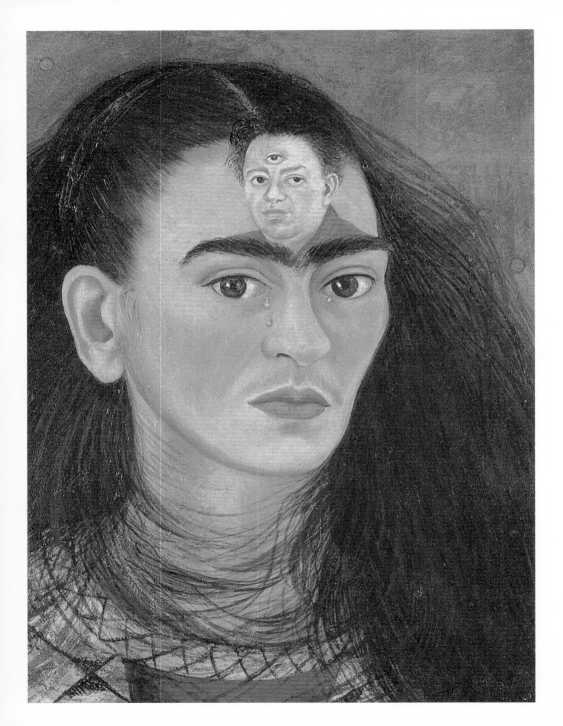

다. 금방이라도 따귀를 한 대 후려칠 것 같은 매서운 시선에 남성들은 마치 마조히스트처럼 속수무책으로 그녀에게 빠져들어가고 있음을 느낄 것이다.

소아마비로 인해 절룩거리는 다리, 뜻하지 않은 교통사고로 쇠막대기가 척추를 뚫고 들어오는 아픔을 감당해야 했던 프리다 칼로. 사고 후유증과 선천적으로 협소한 자궁 탓에 반복되던 유산의 공포, 육십 평생을 간질로 고생했던 아버지에 대한 기억, 상처 난 발가락 때문에 결국 발 하나를 다 잘라내야 했던 그 치명적인 사소함. 골수이식 수술의 부작용 때문에 이어진 열 몇 차례의 대수술. 아픈 육신에도 살아 번뜩이던 이념에 대한 향수와 비 오는 날 열린 정치 집회에 참여하느라 덜컥 걸려버린 폐렴. 그리고 너무나 이른 죽음. 프리다 칼로라는 여자의 인생을 무리하게 나열하자면 이렇다.

그리고 그녀의 곁에 디에고 리베라라는 남자가 있다. 그는 멕시코의 화가이자 벽화운동가이다. 유럽 전역이 모더니즘이란 열풍을 앓고 있을 때 공산주의에 매료된 디에고 리베라는 멕시코 고유의 색감과 영감을 벽화로 제작하여 다분히 민중적이면서도 인디오적인 원시성을 과감하게 그려냈다. 디에고 리베라 덕분에 자칫 유럽 미

● 프리다 칼로, 「디에고와 나」, 메소나이트에 유채, 28×22cm, 1949, 개인 소장(왼쪽 페이지)

리베라에 대한 칼로의 감정은 사랑 이상이었다. 자신의 이마에 리베라의 얼굴을 그려넣으면서 그의 이마에 지혜의 눈을 상징하는 세 번째 눈을 그려 리베라를 신격화하기도 했다. 칼로는 자신의 이마에 리베라의 얼굴을 그린 작품을 여러 점 남겼다. 1943년에 그린 「테후아나 차림의 자화상」에 비해 1949년의 이 작품들은 디에고 리베라에 대한 애증이 복합적으로 표현되어 있다.

● 프리다 칼로, 「작은 자상들」, 캔버스에 유채, 38×48.2cm, 1935, 개인 소장

　　디에고 리베라는 그저 세상의 많은 여자들에게 잠시 한눈팔았다고 말했지만, 칼로에게 그것은 작은 송곳질로 온몸이 피범벅되는 상처를 입히는 것이나 마찬가지였다. 칼로는 이 그림을 통해 자신의 감정을 적나라하게 드러냈다. 그림 윗부분에는 "몇 번 찔렀을 뿐인데"라는 문구가 적혀 있다.

술의 쓰레기 매립지 정도가 될 뻔한 남미의 미술이 정체성을 가지게 되었다고 해도 과언이 아니다.

디에고 리베라는 프리다 칼로의 남자였다. 그녀는 그를 사랑했다. 한평생 당당함이 그녀의 수식어였던 것처럼 그녀는 그렇게 그를 사랑했다. 스무 살 이상의 나이 차이에도 불구하고, 그녀는 그와 좀 더 가까워질 수 있는 방법으로 그림을 택했다. 그림은 그에게 다가갈 수 있는 통로이자 만신창이가 된 육신으로부터의 탈출구이기도 했다.

그러나 육신의 아픔만큼 리베라는 그녀를 아프게 했다. 그는 지칠 줄 모르는 정력으로 수많은 여성을 유혹했다. 그 공공연한 애정 행각은 그녀를 멍들게 했고, 특히 리베라의 여성 편력이 칼로의 연년생 동생에게까지 미치고 있다는 사실을 알았을 때 그녀는 회복할 수 없을 정도로 좌절했다. 리베라는 그저 세상의 많은 여자들에게 잠깐 한눈팔았을 뿐이었다고 말했지만, 칼로는 그의 작은 송곳질에 온몸이 피범벅이 되는 상처를 입었다.

그러나 그렇게 망가진 몸뚱이로 잉태를 꿈꾸듯, 그녀는 육신만큼 망가진 자신의 가슴에 리베라에 대한 사랑을 박아 넣었다. 칼로는 여자들이 자궁으로 아이를 낳듯 가슴으로 리베라에 대한 사랑을 낳았다. 출산의 아픔에 죽음을 절감할 정도의 고통을 받으면서도 그 다음 출산을 계획하는 여자들의 망각처럼, 그녀는 리베라의 끊임없는 배신에 치를 떨면서도 결국은 다시 보듬고 마는 사랑을 또 잉태

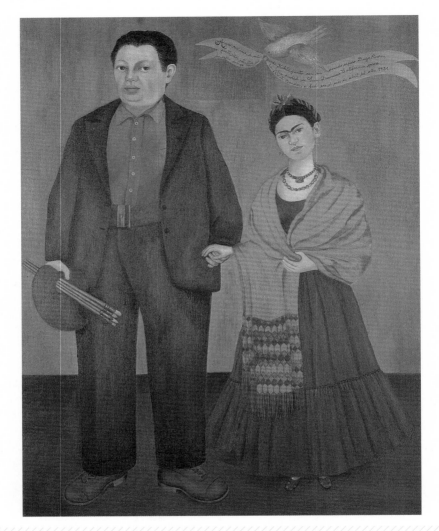

고대 이집트 벽화에서 남자, 왕, 주인은 크게 그리고 여자, 하인은 작게 그림으로서 위계를 설명한다. 칼로 역시
리베라와 자신의 위계를 이런 식으로 표현했다. 리베라는 팔레트와 붓을 든 화가로 그렸다. 자신 역시 화가임에도 그저 남
자를 따르는 아내, 연인의 모습으로 그려져 있다. 리베라의 신발 크기만 비교해도 남성은 모든 일을 할 수 있는 능동적 존
재로, 여성은 심약한 발을 가져 자신의 위치를 벗어날 힘조차 없는 유약한 존재처럼 보인다. 그러나 그녀의 삶과 예술을 이
해한 뒤 다시 이 그림을 보면 어느새 자기보다 훌쩍 커버린 아들의 손을 잡고 있는 어머니 상으로도 읽힐 수 있다. 당당한
그녀의 표정은 "결국 당신이 그토록 위대한 것은 내가 있기 때문"이라고 말하는 것 같다. 어머니는 아들보다 작지만 아들
들보다 위대하다. 그렇지 않은가?

하곤 했다.

　폐렴이 악화되어 서서히 죽어가는 와중에도 그녀는 마지막까지 자신의 침상을 지켜준 리베라를 역시나 그와 관계하던 한 여성에게 부탁한다. 내가 죽으면 그와 결혼해 그를 보살펴달라고. 그래서일 것이다. 프리다 칼로에게 디에고 리베라의 여자라는 수식어를 붙이기 어색한 이유가.

　그녀는 그의 여자가 아니다. 그가 그녀의 남자였을 뿐이다. 세상의 모든 남자는 여자들의 자식이다. 세상의 모든 남자는 여자들의 남자이다. 디에고 리베라는 프리다 칼로의 이마에 박힌 자식이자 연인이었다.

사랑은
늘 예외상황

잔 로렌초 베르니니,
「아폴론과 다프네」

수려한 외모에 학벌 좋은 남성이 당신에게 프러포즈했다고 가정
해보자. 열쇠꾸러미를 바쳐서라도 놓치고 싶지 않은 직업을 가졌으
며, 유명한 누군가의 아들쯤 되어서 이름만 대도 사람들이 알아봐
주고, 더군다나 인간성마저 반듯한 남자가 당신에게 사랑을 고백한
다면 그를 거부할 자신이 있는가? 당연히 좋다고 대답하는 사람은
성공에 공식이 있다고 생각하는 사람이다. 그러나 어디 세상이 그
렇게 만만하던가.

금방이라도 다음 동작이 튀어나올 듯한 이 조각상을 보라. 우선
조각의 주인공은 지금으로 치면 잘난 남자에 속하는 제우스의 아들
(대통령의 아들보다 나을 것이다)로 의학의 신(의사보다 나을 것이다),

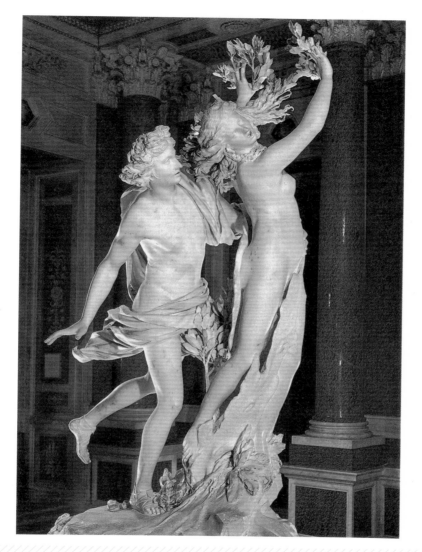

● 잔 로렌초 베르니니, 「아폴론과 다프네」, 대리석, 높이 243cm, 1622~25, 로마 보르게세 미술관

　　베르니니는 바로크 시대의 가장 위대한 조각가 중 한 사람으로 불린다. 그는 조각뿐 아니라 건축, 회화, 작곡, 무대 디자인에 이르기까지 다양한 분야를 아우르며 활동했다. 그는 성 베드로 대성당의 실내 디자인을 맡기도 했다. 그는 표정 없고 지나치게 근엄한 조각상을 만드는 대신, 드라마틱하고 역동적이며 연극적 요소가 엿보이는 화려하고 생기 있는 조각상을 많이 만들었다. 다소 에로틱해 보이는 「성녀 테레사의 황홀경」이나 「다비드」라는 작품으로도 유명하다.

그는 살아 움직이고, 때에 따라 그 욕망이 꿈틀거리며 표출되는 순간을 포착해 표현하는 데 일가견이 있는 예술가로 평가받고 있다.

궁술의 신(만능 스포츠맨이란 소리다)이자 악기를 다루는 데 능숙한('감성'까지 완벽한 남자다!) 아폴론이다. 그리고 그의 팔에 움켜잡힐 듯하지만 거부하는 몸짓으로 고개를 한껏 돌리며 거부하는 여성은 강의 신(제우스 집안보다는 아무래도 한참 낮은 집안이라고 보면 된다)의 딸 다프네이다.

신화의 내용은 이렇다. 아폴론이 사랑과 미움의 화살을 번갈아가면서 쏘아대는 악동 에로스에게 몇 번 면박을 주었다. 화가 난 에로스는 사랑의 화살을 아폴론에게, 미움과 거부의 화살을 다프네에게 쏘아버렸다. 거의 실신지경으로 다프네를 사랑하게 된 아폴론은 필사적으로 그녀에게 달려들지만, 그녀는 그를 거부한 채 도망치다 그의 팔에 안기는 순간, 아버지인 강의 신에게 도움을 청한다. "아버지, 전 이 남자랑 사느니 차라리 죽는 게 나아요. 그러니 절 월계수로 만들어주세요."

보통의 아버지라면 "그 정도면 훌륭한 사람이니, 같이 잘 살아보는 게 어떻겠니" 하고 권유하겠지만, 꽤나 민주적인 아버지였던 강의 신은 딸의 소원을 들어주어 그녀를 월계수로 만들었고, 아폴론은 그녀를 잊지 못해 이후 머리에 늘 월계관을 쓰고 다녔다고 한다.

조각가 잔 로렌초 베르니니(Gian Lorenzo Bernini, 1598~1680)는 부동자세로 근엄하게 서서 균형 잡힌 몸매를 자랑하던 고전적인 조각과는 달리 인간의 휘몰아치는 감정과 몸의 움직임을 거대한 규모로 묘사해낸, 다분히 바로크적인 기질을 가진 조각가였다. 그는 어

찔 수 없는 두 남녀의 엇갈린 사랑을 자기 스타일로 잘 표현해냈다는 평가를 받는다.

세상을 살아가기 위해서는 공식이란 것이 있는 듯하면서도 사실은 없을 때가 더 많다. 학생 때 열심히 외운 영어 문법만 하더라도 규칙보다는 불규칙이 더 많고, 단어도 원래 뜻보다는 관용어니 숙어니 해서 외울 것이 더 많지 않았던가? "이건 규칙이고 공식이야"라며 실컷 외워두면, "아, 예외도 있어" 하며 이제껏 줄기차게 외운 공식들을 비웃기라도 하듯 예외조항에 대한 설명이 줄줄이 사탕으로 따라나온다.

공식을 따라 살면 세상살이도 매우 행복할 것 같고, 물질적으로 풍요롭게 갖추기만 하면 안 풀리는 일 없이 살 수 있을 것 같은데, 막상 그 지점에 도착해보면 새로운 예외상황이 발생한다. 기껏 표지판을 보고 열심히 갔는데 우회도로라고 적힌 뻔뻔스러운 안내문을 발견할 때처럼 말이다.

사람들이 신화라는 걸 만든 이유가 바로 그런 게 아닌가 싶다. 몇천 년을 살아오면서도 풀리지 않는 삶의 그 오리무중 수수께끼, 그리고 '공식 안 먹힘'이란 절망감에 나름대로 자포자기라는 것을 아름답게 끼워맞추기 위해서 그들은 궁금한 모든 것에 신의 존재를 집어넣었다. 그 인간들의 공식으로 이해 못할 것들 중 가장 큰 것은 바로 아폴론과 다프네의 격렬한 몸짓에서도 엿볼 수 있듯이 사랑이라는 화두가 아닌가 싶다. 평온하게 살아오던 사람이 여태껏 쌓아온

부와 명예조차 필요 없다고 느끼는 핵폭탄 같은 감정을 마주하게 될 때가 바로 사랑에 빠졌을 때이다.

잘나가는 정부 고급 관리에 행복한 가정을 꾸리고 살던 제레미 아이언스가 아들의 연인에게 사랑을 느끼면서 자신의 모든 것을 파국으로 몰고 간 뒤에도 여전히 '오! 사랑'을 가슴에 묻는 「데미지」라는 영화를 기억해보면, 그 사랑의 무모함이나 예측불허는 공식을 세울 수도 없는 '예외상황'일 뿐이다. 그리고 우리는 늘 그 예외상황에 몸을 맡긴 채 위태롭게 살아가고 있다. 금방 쓰러질 듯한 베르니니니의 조각상(137페이지 그림)처럼 말이다.

조반니 바티스타 티에폴로, 「다프네를 쫓는 아폴론」, 캔버스에 유채, 68.5×87cm, 1755

18세기 이탈리아의 화가 티에폴로가 같은 주제를 가지고 그린 이 그림에는 베르니니의 조각에는 등장하지 않은 다프네의 아버지, 강의 신이 등장한다.

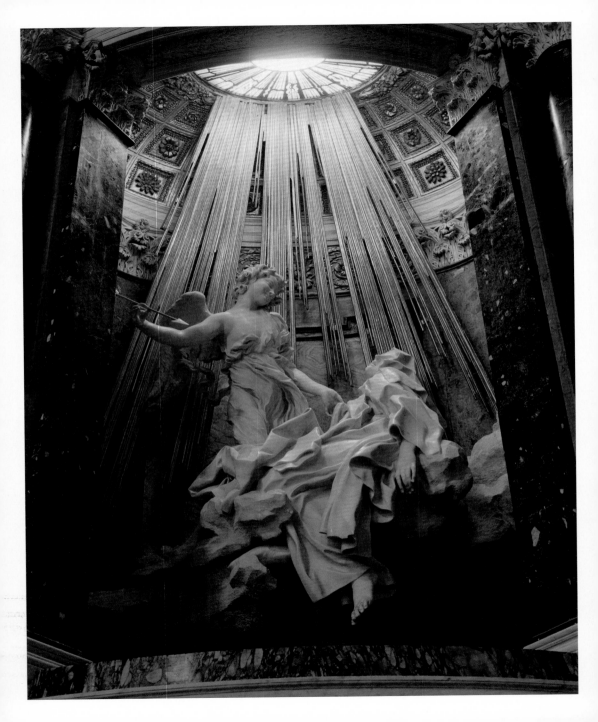

　　성녀 테레사는 신의 은총을 받아, 천사의 화살이 자신의 가슴을 꿰뚫는 환상을 보았다고 한다. "고통이 너무 커서 크게 소리를 질렀다. 동시에 나는 이 고통이 영원히 계속되기를 원할 만큼 형용할 수 없는 감미로움을 느꼈다"고 했는데, 불경함을 무릅쓰고 이야기하자면 이런 체험은 성적 오르가슴과도 비슷하다. 이 불온한 상상은 세속에 찌든 우리들만 하는 것은 아니었나 보다. 베르니니가 조각으로 형상화시킨 성녀 테레사의 표정만 봐도 알 만하지 않은가? 게다가 미술사에서는 보통 화살이나 창을 남근의 상징으로 해석하는 것이 일반적이니 공연히 이상한 생각했다고 머리 긁적일 필요까진 없어 보인다.

● 잔 로렌초 베르니니, 「다비드」, 청동, 높이 170cm, 1623~24, 로마 보르게세 미술관(왼쪽)

● 미켈란젤로 부오나로티, 「다비드」, 대리석, 높이 434cm, 1504, 피렌체 델라 아카데미아 미술관(오른쪽)

　　같은 「다비드」 상이라도 르네상스의 고전적 미에 경도된 미켈란젤로의 「다비드」와 바로크 시대의 거장, 베르니니의 작품은 엄연히 다르다. 물론 두 작품 다 완벽한 몸매를 과시한다는 점에서 인체의 이상화에 주력했다는 공통점은 있다. 그러나 미켈란젤로의 「다비드」가 시종일관 우아한 자세로 꼿꼿이 서서 거의 박제된 듯한 시선으로 허공을 바라보고 있는 것에 비해, 베르니니의 「다비드」는 막 돌팔매질을 한 직후의 모습으로 움직임의 여운이 남아 있다. 그 여운이 얼마나 강한지 방금 손에서 튀어나온 돌이 허리에 걸친 옷 때문에 가려진 부분을 상상하는 우리네 어수룩한 눈을 가격할 것 같다.

고전주의적 르네상스의 「다비드」는 그 다음 동작이 쉽게 연상되지 않지만, 베르니니의 「다비드」는 보고 있는 장면의 전후 동작들을 연상케 하는 힘이 있다. 운동감, 드라마틱함, 이것이 바로 조각뿐 아니라, 회화·건축 제반 예술에서 나타난 바로크의 특징이었다.

발다치노는 제단이나 묘비 등의 장식 덮개를 가리키는 말이다. 성 베드로 성당의 제단을 장식하는 발다치노는 현대식 건물로 치면 8층 정도 높이에 해당한다. 이 발다치노는 청동으로 만들어졌지만, 무게감이 그다지 느껴지지 않는데 소용돌이 치듯 구불구불한 나선형이 주는 경쾌함 덕분일 것이다. 그는 성 베드로 성당 내부의 발다치노뿐만 아니라 성당 밖, 열주로 가득한 광장을 설계했다. 베르니니는 조각·회화·건축·도시계획뿐 아니라 오페라 대본까지 소화해낸 신화의 아폴론과 같은 경지의 예술가였다.

성녀 루도비카 알베르토니의 이야기를 모티프로 한 조각품이다. 그녀는 태어나자마자 아버지를 여의었고 어머니가 재혼하는 바람에 할머니 손에서 자랐다. 결혼한 뒤 세 딸을 두었고 후일 과부가 된 후에는 평생 수도복만 입고 병자들을 돌보는데 힘을 쏟았다고 한다. 그녀는 아침마다 로마의 성당을 차례로 돌며 기도에 임했는데, 그러던 어느 날 성녀 테레사가 그랬던 것처럼 특별한 은총을 받아 자신의 몸이 공중에 붕 뜨면서 영혼이 빠져나가는 듯한 체험을 하게 되었다.

사연을 알고 보면 신성하고 경건한 이야기지만, 만약 저 조각상이 교회가 아닌 일반 건물 어디엔가 놓여 있다면 십중팔구 성적 환상을 주제로 한 작품이라고 생각할 것이다. 이처럼 훌륭한 예술가들은 성스러움과 세속의 사이에서 자유자재로 구사할 줄 알았던 모양이다.

서글픈
사랑의 전조

아메데오 모딜리아니,
「잔 에뷔테른의 초상」

한 사람이 다른 사람을 사랑하게 될 때, 그 한계는 어디까지일까? 그리고 어디까지가 사랑이고 어디부터가 집착일까? 시인 김수영은 「사랑의 변주곡」에서 "난로 위에 끓어오르는 주전자의 물이 아슬아슬하게 넘지 않는 것처럼 사랑의 절도(節度)는 열렬하다"고 말했지만 그 물음에 대해 정확히 대답할 수 있는 사람은 없을지도 모른다. 보수적인 사람은 그 정의가 늘 반듯해야 할 것이고, 낭만적인 이들은 그 정의가 늘 넘치길 바랄 것이다. 모던한 성향을 지닌 사람은 사랑에는 답이 없다고 할 테고, 포스트모던한 감성을 지닌 현대인은 정의 내리는 일조차 무가치하다고 생각할 수도 있다. 그러나 사랑은 늘 우리 곁에서 맴돌고 있다. 그래서 생각하고 싶지 않고 정

● 아메데오 모딜리아니, 「잔
에뷔테른의 초상」, 캔버스에 유채, 114×
73cm, 1918, 개인 소장

의내리고 싶지 않아도 베갯잇을 눈물로 적실 만큼 아릿하게 가슴을 강타하는 그 유령에게 너는 무엇이냐고 항의하고 싶어진다.

아메데오 모딜리아니(Amedeo Modigliani, 1884~1920), 우리에게는 목이 긴 여자들의 초상화로 널리 알려진 화가이다. 수려한 외모와 파리의 뒷골목을 떠올리게 하는 우수 짙은 눈동자는 누구라도 빨려들 수밖에 없을 정도로 매력과 카리스마가 넘쳤다. 많은 여자들이 그를 따랐고, 그 역시 많은 여자들을 사랑했다. 그러나 그를 마지막으로 지킨 여자는 단 한 사람이었다.

평생을 마약과 술에 절어 살다 간 재즈 아티스트 쳇 베이커의 허무, 일생을 반항으로만 살다가 죽었을 것 같은 제임스 딘의 쓸쓸함, 이탈리아인 특유의 정열, 이 모든 것이 뒤범벅된 한 화가가 잔 에뷔테른이란 여자의 눈에 들어왔다. 그녀는 겨우 열아홉 살, 그는 폐병과 과음으로 지친 육신을 가진 서른세 살의 가난한 그림쟁이였다. 그녀는 부모의 극심한 반대를 무릅쓰고 모딜리아니의 아내가 된다. 그리고 두 사람 사이에는 딸이 태어났다.

그러나 그의 시대를 뛰어넘는 그림들은 돈이 될 수 없었고, 예술을 빙자한 허영은 자신의 몸을 학대하는 데 골몰했다. 빵은 떨어지고 친구도 떨어져나갔으며 스스럼없이 모델을 서주던 여자들도 하나둘 그를 떠나갔지만, 에뷔테른은 결코 그의 곁을 떠나지 않았다.

결국 결혼 3년여 만에 술에 취한 채 거리를 방황하던 모딜리아니는 그녀의 품으로 돌아와 피를 토해내곤 쓰러져 죽고 만다. 천국에서

이탈리아 태생의 유대인 아메데오 모딜리아니는 긴 목과 늘어진 몸, 그리고 작고 무표정한 여인들의 얼굴로 유명한 화가이다. 비례에 맞지 않는 파격적인 형태 왜곡은 르네상스 시대 이후 전개된 매너리즘을 떠올리게 한다. 그는 파리에서 생활하는 내내 가난했지만, 젊은 나이에 죽음을 맞이함으로써 그 가난조차 짧았다고 할 수 있다. 수려한 외모와 예술가라는 자의식이 유난히 강했던 모딜리아니는 에뷔테른보다 대마초와 압생트라는 술을 더 사랑했던 것 같다. 그러나 그의 죽음은 에뷔테른에게 극심한 상실감을 안겨주었고, 결국 그녀는 임신한 상태에서 투신자살로 짧은 생을 마감했다.

도 그의 모델이 되겠다고 입버릇처럼 말하던 그녀 역시 이틀 후, 아파트에서 투신해 그의 뒤를 따랐다. 그녀는 둘째를 임신 중이었다.

마치 르네상스 직후의 매너리즘 화가들처럼 모딜리아니는 인체를 과장해 표현했다. 목덜미는 하나같이 길게 늘어져 있고, 몸 곳곳은 왜곡되어 있다. 길쭉하고 어색한 몸의 곡선들은 삼각뿔이나 원통을 보는 듯하다. 그래서인가. 그가 그린 그녀들은 오로지 모딜리아니라는 한 남자만을 바라보는 인형들처럼 생기가 없다. 어쩌면 그 생기 없는 모습 때문일지도 모른다. 이미 대상을 비슷하게 그리기보다는 대상을 바라보는 화가의 시선이 더 많이 들어간 그의 그림이 오히려 베껴놓은 듯 실물을 닮아 있는 이전의 그림보다 더 가슴을 아리게 하는 이유가.

그가 그린 슬픈 여자들의 목덜미에서 그를 향한 서글픈 사랑의 전조들이 자꾸만 전해지는 것 같다. 에뷔테른은 결국 죽어서도 그의 영원한 모델이자 아내가 되기 위해 기꺼이 몸을 던졌다. 그러니 그것을 사랑이라고 불러야 하는가, 아니면 집착이라고 말해야 하는가. 사랑이 아닌 집착일 뿐이라고 말한다면 우린 그 기준을 어디에서 찾아야 할까? 혹은 그것이야말로 진정한 사랑이었노라고 말한다면, 우리 같은 평범한 이들은 감히 꿈도 꾸지 못할 신화와 전설에서나 가능한 것이 사랑이란 말인가?

그냥 덮어두자. 사랑의 정의는 누가 내려도 시원찮으니, 그저 우린 그녀의 목덜미에서 뿜어 나오는 가련한 슬픔이나 지켜볼 수밖에.

아메데오 모딜리아니, 「잔 에뷔테른의 초상」, 캔버스에 유채, 91.4×73cm, 1918, 뉴욕 메트로폴리탄 미술박물관

너무
늦었잖아요

에드워드 번 존스,
「필리스와 데모폰」

　　새파란 하늘을 등진 채 활짝 피어난 아몬드 꽃에서 슬픈 향기가
금방이라도 퍼질 것 같다. 예쁘기만 한데 웬 슬픔? 이 그림이 빈센
트 반 고흐(Vincent Van Gogh, 1853~90)의 그림인 것을 알아서이
다. 습관처럼 우리는 반 고흐가 그린 그림을 보며 아무리 밝고 환해
도 절망해야 할 것 같고, 아파해야 할 것 같다. 그의 곡절 많은 일생
이 너무나 강하게 사람들 머릿속에 각인되어서일게다. 하지만 그의
슬픈 인생과 같이 아몬드나무에도 슬픈 전설이 숨어 있다.

　　트로이 전쟁 때 목마 속에 숨어 있다 적진을 향해 덤벼들어 조국
그리스의 승리를 이끌어내는 데 일조한 데모폰이라는 장수가 있었
다. 그는 전쟁 후 집으로 가는 길에 잠시 머문 트라키아 성의 공주

필리스를 만나 죽기 살기로 사랑에 빠져버렸다. 자고로 퇴근 후에 곧장 집으로 돌아가는 사람들은 사건 사고의 확률도 그만큼 줄어드는 터. 데모폰과 필리스의 사랑은 치명적이고도 슬픈 사건의 시작을 알리는 서곡이 되었다. 데모폰은 필리스에게 한 달만 기다려 달라고 당부한 뒤, 자신을 기다리는 고향 아테네로 길을 떠났다. 사랑에 열이 오를 때는 일일여삼추라, 하루가 가을을 세 번 갈아타는 것만큼 길게 느껴지는 법이다. 오장육부가 타들어가는 이별, 그나마 한 달이라는 한정된 시간은 어찌어찌 견딘 모양이다. 하지만 무슨 일인지 데모폰은 돌아오지 않았다. 그녀에게는 1초가 100년 이상의 고독이었을 터, 그 기다림의 고통을 잊기 위해 그리고 한편으로는 버림받았을지도 모른다는 절망감을 잊기 위해 스스로 목숨을 끊어버린다.

여신들은 이럴 때 자주 등장한다. 죽기 전에 나타나 "좀 있으면 그가 도착하니 가만 있으라"고 하면 너무 심심한 여신이 될까 두려웠던 것일까? 늘 사건이 다 종료될 때쯤에나 모습을 드러내니 말이다. 아테나 여신은 이런 그녀가 너무나 가여워 죽은 필리스 공주를 아몬드나무로 변신시켰다. 그러나 얼마나 지독한 사랑을, 얼마나 뼈아픈 절망을 품었는지, 그 나무는 꽃은커녕 이파리 하나 피우지 못한 채로 세월을 보내고 있었다. 우여곡절 끝에 간신히 궁으로 돌아온 데모폰은 이파리에 물 한 방울 거두지 못한 채 그 긴 기다림과 눈물의 나날들을 서럽게 삭히고 있는 나무에게 다가가 꼭 껴안고 입

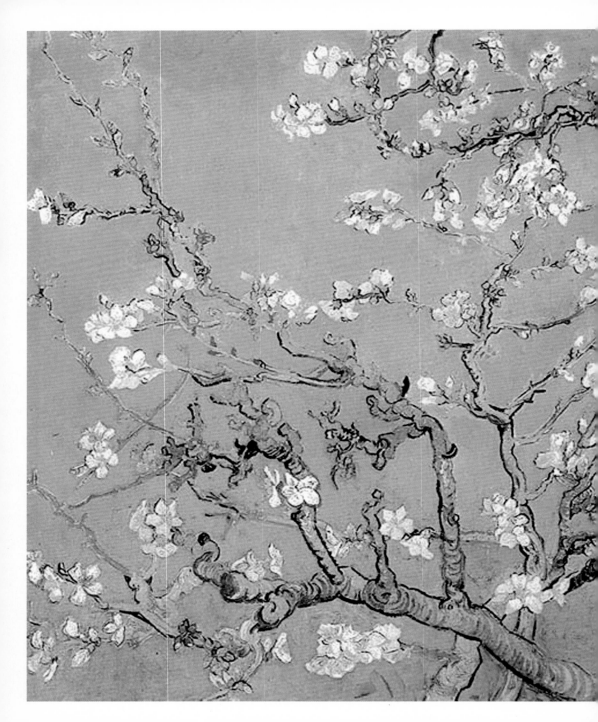

빈센트 반 고흐, 「활짝 핀 아몬드나무」, 캔버스에 유채, 73.5×92cm, 1890, 암스테르담 빈센트 반 고흐 미술관

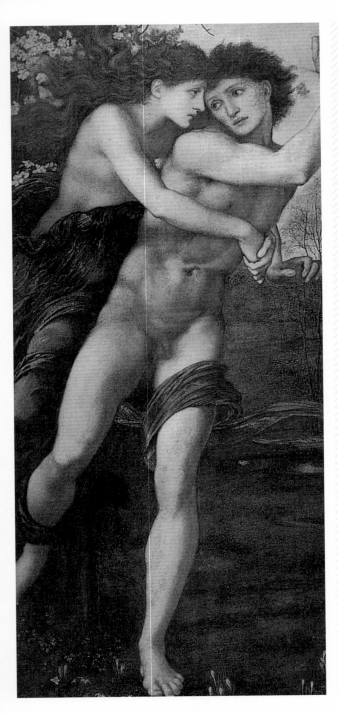

● 에드워드 번 존스, 「필리스와 데모폰」, 종이
에 구아슈, 91.5×45.8cm, 1870, 버밍엄 미술박물관

을 맞추었다.

"미안해, 너무 오래 기다리게 해서 미안해. 나를 용서해." 아마도 이 시점에 어울리는 배경 음악은 변진섭의 「너무 늦었잖아요」가 아닐까. 닭똥 같은 눈물을 뚝뚝 흘리는 연인을 딱딱한 나무가 된 자신의 몸으로 안아야 했던 필리스는 이렇게 말하지 않았을까. "괜찮아요. 당신이 내 곁으로 돌아왔다는 것만으로도, 이미 당신은 용서 받았어요." 비로소 아몬드나무에 잎이 나고 꽃이 피기 시작한다.

에드워드 번 존스(Edward Burne Jones, 1833~98)가 그린 왼쪽 그림이 바로 그 장면이다. 단 한 번만이라도 나무 껍질을 벗고 생생한 살갗으로 너무 늦게 찾아온 그의 지친 육신에 닿았으면 하는 필리스의 심정을 화가가 이해한 것일까? 갈라진 껍질을 박차고 나온 필리스가 단내가 물씬 나는 인간의 몸으로 그를 간절히 껴안는다. 꽃이 핀다. 흐드러진다. 춘정이 잠시나마 다시 가락을 탄다. 이래서 사랑하는 사람들은 말하나 보다. "죽어도 좋아"라고.

그런데 이 달콤한 그림에 얼핏 스치는 어두운 그림자가 있다. 이상하게도 그를 용서하고 껴안는 필리아에 비해 데모폰의 표정이 어둡다. 등을 돌린 이 남자, 왠지 그녀를 거부하는 것처럼 보이지 않는가? 사연은 번 존스의 인생을 들여다보면 금방 이해된다.

번 존스는 사랑에 빠진 감수성 예민한 낭만적 화가였다. 그는 속되게 표현하자면 본인에게는 로맨스였지만, 타인의 눈엔 불륜인 사랑에 빠졌더랬다. 아내인 조지아나를 두고 마리아 잠바코라는 유부

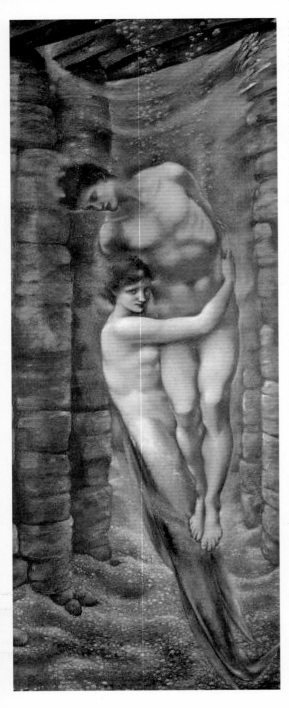

● 에드워드 번 존스, 「바다의 깊이」, 캔버스에 유채, 197×
75cm, 1886, 개인 소장

번 존스와 마리아 잠바코의 인연은 1870년
즈음에 끝난다. 한때 물에 뛰어들어 동반자살을 결심했
지만 물이 너무 차가워 포기했다는 웃지 못할 이야기도
전해지는데, 어디 그래서였을까. 평범하고 안정적인 일
상으로의 복귀가 그들의 죽음을 주춤하게 만들었을 것
이고 못이기는 척 서로를 죽음으로부터 구해주고 싶었
던 것일지도 모르겠다. 헤어진 지 15년이 다 되어가는
시점에 그린 이 그림은 그녀를 잊기 위해 지낸 그 세월이
너무 아파, 차라리 그때 함께 세상을 떠나지 못한 것을
후회하는 독백처럼 읽힌다.

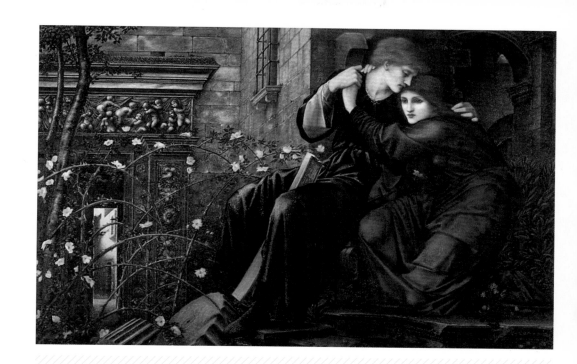

　　1894년, 헤어진 지 20년이나 지났음에도 그는 마리아 잠바코를 모델로 하여 폐허 속에서의 쓸쓸한 사랑을 그렸다. 그의 사랑이 불륜이었다 할지라도 이쯤 되면 도덕적 판단을 유보하고 싶어진다.

녀 모델과 사랑에 빠진 것이다. 그림 속의 필리스는 바로 마리아 잠바코이다. 이루어질 수 없는 사랑을 한 죄, 용서받고 싶지만 결코 미래가 없음을 상기하는 화가의 애처로운 결단이 그림 속 남자의 몸짓을 저렇게 만들어버린 것이다.

금지된 사랑을 발각당한 화가와 모델은 한때 동반자살을 결심하기도 했지만, 결국 번 존스는 조강지처의 품으로 돌아갔다. 세월이 흐른 뒤 마리아 잠바코는 오귀스트 로댕의 제자가 되고, 번 존스는 영국 남작의 작위까지 받는 영예로운 삶을 살았다. 하지만 그가 이별 후 그린 많은 그림에 수시로 등장하는 잠바코의 흔적들은 그의 사랑이 단순히 스치는 바람에 불과한 것은 아니었음을 보여준다.

이야기를 다 알고 나서 다시 보는 아몬드나무, 반 고흐가 그 신화를 알고 그린 것인지 아닌지는 모르지만, 그는 200여 년의 기다림 끝에 겨우 자신을 위대한 화가로 인정해준 후대 사람들의 따스한 품과 입맞춤에 "너무 늦었잖아요"라는 슬픔의 꽃을 피워낸다. 그리고 번 존스의 아몬드나무는 죽어서야 한 몸이 될 운명 같은 꽃을 피운다.

사랑, 참 쓰다. 에스프레소 같다. 너무 짙어서 쓴 것을 짐작하면서도 그 향기에 취해 기어이 혀끝으로 받아들이게 되는.

요한 조파니,
「왕립 아카데미 회원들」

노래방 애창곡 중에 빠지지 않는 곡 중 하나가 바로 심수봉의 「남자는 배, 여자는 항구」가 아닐까? "이별의 눈물 보이고 돌아서면 웃어버리는 남자는 다 그래."

가사만 보면 남자는 늘 여자 알기를 우습게 알고 이리저리 떠돈다는 비난이 섞인 노래인데도 정작 여자들보다 남자들에게 인기 있는 것은 그녀가 늘 항구가 되어 나를 기다려줄 것이라는 기대심리 때문일까? 어쨌건 심수봉의 간드러지는 콧소리를 듣고 있노라면 같은 여자라도 매달리고 싶은 정감이 물씬 풍긴다.

남자는 배 여자는 항구처럼, 서양미술사에는 남자는 화가, 여자는 모델이라는 공식이 굳건히 서 있었다. 1980년대, 페미니즘 미술

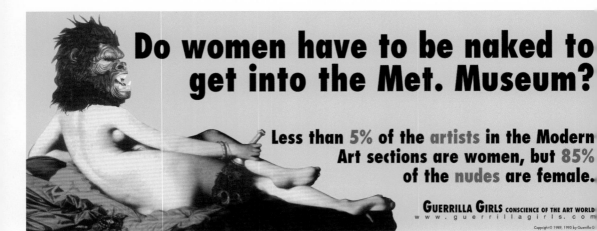

● 게릴라걸스, 「여성이 메트로폴리탄 박물관에 들어가기 위해서는 벗어야만 하는가?」, 1995

"여성이 메트로폴리탄 박물관에 들어가기 위해서는 벗어야만 하는가? 근대미술 분야를 차지하고 있는 미술가들 중 5퍼센트만이 여성미술가인데 비해 누드를 그린 작품의 85퍼센트는 여자를 그린 것이다."

게릴라걸스는 1980년대부터 1990년대까지 활발하게 활동, 지금까지 이어지는 페미니스트 그룹으로 익명의 예술가들로 구성되어 있다. 그들은 14년간 약 70여 종의 포스터를 제작해 거리에 유포하는 형식으로 작품을 발표했다. 여성문제뿐 아니라, 인종차별, 낙태, 전쟁 등 사회적 이슈를 과감하게 도입한 그들의 포스터는 미술계뿐만 아니라 사회적으로도 많은 파장을 불러일으켰다. 이 작품은 유명한 신고전주의 화가 장 오귀스트 도미니크 앵그르의 작품 「그랑 오달리스크」의 이미지를 차용했다. 원작 속 여성의 아름다운 얼굴 위에 씌워진 험악한 고릴라 가면은 실제 게릴라걸스가 착용하는 가면이기도 하다. 그들은 초미니스커트에 망사스타킹을 신고, 고릴라 가면을 쓴 채 공개석상에 등장하곤 했다. 이들은 원래 '고릴라걸스'라는 이름으로 시작하려 했지만, 동료 중 한 명이 이름을 잘못 표기하는 바람에 '게릴라걸스'가 되었다. '걸스', 즉 자신보다 늘 어리고 미숙한 존재로 여성을 대하는 남성들을 의식해 다소 조롱의 느낌으로 사용한 단어이다.

에 앞장서던 여성 예술가 집단인 게릴라걸스(Guerrilla Girls)는 "근대미술 분야를 차지하고 있는 미술가들 중 5퍼센트만이 여성미술가인데 비해 누드를 그린 작품의 85퍼센트는 여자를 그린 것이다"라는 글이 적힌 작품을 발표했다. 즉, 유명 미술관에 걸린 작품 대다수가 남성 화가들의 것이고, 여성들 대부분은 남성 화가들이 그리는 그림의 모델, 특히 누드로나 존재했다는 뜻이다. 그녀들이 일침을 놓는다. "여성이 메트로폴리탄 박물관에 들어가기 위해서는 벗어야만 하는가?"라고.

그렇다면 왜 여성 화가들의 그림은 이토록 적을까? 여성단체가 날리는 계란쯤이야 피부 마사지 대신이라고 생각하는 사람들은 "그야 여자들 실력이 형편없어서!"라고 답하겠지만, 기실은 "상대적으로 여성이 직업적으로 예술가가 되기엔 너무나 제약이 많았었기 때문에"가 정답일 것이다. 여자가 운전이라도 할라 치면 "차라리 솥뚜껑이나 운전하지"라는 말 듣기가 예사였던 이 땅에서 살아온 여성들은 쉽게 수긍할 수 있을 것이다.

서양에서도 미술 아카데미는 여성 회원의 수가 가뭄에 콩보다 더 드물었다. 처음에는 아예 받아주지도 않았으니 말이다. 그리고 막상 여성에게 개방된 이후에도 남자들과 달리 누드모델 연구에서 제외시키는 등 차별을 받아야 했다. 이를 두고 혹자는 의대생에게 해부를 금지하는 것과 같은 수준 아니냐고 말하기도 하는데, 정작 남성들은 여성 화가들에게 "여자들은 누드를 잘 못 그리더군요"라는

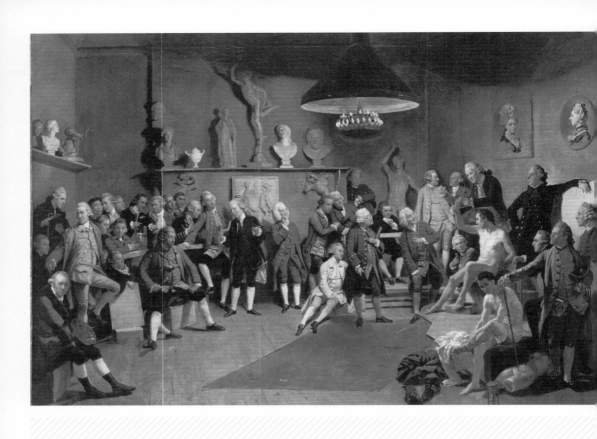

요한 조파니, 「왕립 아카데미 회원들」, 캔버스에 유채, 101,1×147,5cm, 1771, 개인 소장

소리까지 해댔다.

앙겔리카 카우프만과 메리 모저와 같은 여성 화가들은 심한 차별을 겪으면서도 여성의 입장에선 당당하게, 남성의 입장에선 드세게, 예술가로 활동했다. 남자는 공적 영역에서, 여자는 사적 영역에서 활동하는 것이 옳다는 생각이 지금보다 수백 배 강한 설득력을 지니던 시절, 그녀들의 이름이 1768년 영국 왕립 아카데미의 설립 단원으로 분명하게 등재되어 있었으니 말이다. 그런데 재미있는 것은 이 왕립 아카데미의 설립을 축하하기 위해 요한 조파니(Johann Zoffany, 1733~1810)가 그린 「왕립 아카데미 회원들」에 등장하는 그녀들의 모습이다. 얼핏 보면 그림 안에 여성의 모습은 어디에도 보이지 않는다. 그러나 찬찬히 훑어보면, 바로 벽에 걸린 두 점의 초상화가 그녀들이라는 것을 발견할 수 있다. 기발한 발상이라는 생각이 절로 든다.

회원들은 남성 누드 둘을 중심으로 모여 나름대로의 친밀감을 나누고 있다. 그에 비해 카우프만과 모저는 분명 창단 멤버로서 역할을 했음에도 그저 초상화 속에서 따로 튕겨져나가 있다. 그녀들은 그리는 사람이 아닌 그려지는 사람으로만 존재한다. 즉, 그림을 그리는 자들은 남성들이고, 그녀들은 그림의 모델로서만 있다. 요한 조파니에게 "왜 이렇게 그리셨어요?" 하고 물어보면, 아마 "불경스럽게 남성의 누드 앞에 그녀들을 세울 수는 없다"라고 대꾸할 게 틀림없다.

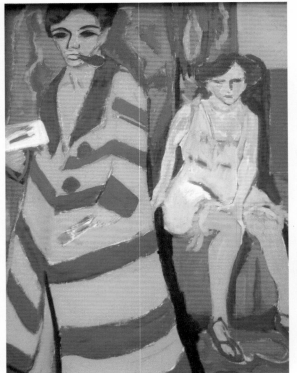

- 에른스트 루트비히 키르히너, 「모델과 함께한 자화상」, 캔버스에 유채, 150.4×100cm, 1910~26, 함부르크 미술관(왼쪽)
- 에른스트 루트비히 키르히너, 「화가와 모델」, 목판화, 49.7×36.6cm, 1936, 스위스 키르히너 미술관(오른쪽)

키르히너는 표현주의 미술 그룹인 다리파를 이끈 화가로 대상의 외관을 정확하게 묘사하는 것보다 그리는 자와 감상하는 자가 느끼는 심리적 긴장을 그림을 통해 보여주고자 했다. 키르히너에 의하면 "진정한 미술은 내면세계의 갈등을 직접적이고 강렬하게 시각적인 매체로 나타내는 것"으로 빈센트 반 고흐의 그림이나 에드바르 뭉크의 그림에서도 그러한 표현주의적 경향을 엿볼 수 있다. 왼쪽 그림 「모델과 함께한 자화상」은 들쭉날쭉한 윤곽선, 거칠고 조야한 색채, 긴장된 얼굴 표정 등을 통해 다분히 관람자에게 심리적 압박감을 보여준다. 오랫동안 우울증을 앓던 키르히너는 나치가 그의 작품을 퇴폐적이라고 비난한 것에 충격받아 자살로 생을 마감한다.

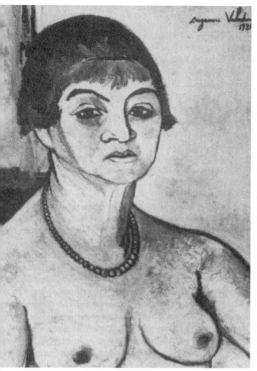

쉬잔 발라동, 「자화상」, 캔버스에 유채, 1938, 개인 소장(왼쪽)
피에르 오귀스트 르누아르, 「머리를 땋고 있는 쉬잔 발라동」, 캔버스에 유채, 56×47cm, 1884, 바덴 랑 마트 재단(오른쪽)

19세기 파리의 숱한 남성들을 유혹했던 누드모델 출신의 쉬잔 발라동이 그린 자화상은 이제껏 남성들이 그려내던 여성 누드와 다른 느낌으로 다가온다. 그녀의 자화상은 더 이상 남성들의 시선을 의식하지 않는, 타자화되지 않은 여성을 보여주고 있다. 날것으로 덕이는 그녀의 도발적인 눈은 더 이상 남성들이 그려낸 누드 속 그녀들처럼 시선을 피하거나 애매하게 굴지 않는다. 에드가 드가, 앙리 툴루즈-로트레크, 피에르 오귀스트 르누아르를 비롯한 많은 화가들의 모델 생활을 하면서 숱하게 염문을 뿌린 그녀는 제대로 된 미술 육을 받지 못했지만 어깨너머로 그림을 익혀 그들 못지않은 걸작을 남겼다. 특히 에드가 드가는 그녀의 그림에 매우 감탄했다고 한다.

이런 제약과 금기는 20세기에 들어서 조금씩 느슨해진다. 그러니 이전 시대의 남자들은 공적인 영역을 점유하는 창의적이고 능동적이며 주체적인 화가였고, 반대로 여성은 사적인 영역에 머무는 수동적인 타자이며 모델로서의 역할에 머무를 수밖에 없었다. 그래서인지 에른스트 루트비히 키르히너(Ernst Ludwig Kirchner, 1880~1938)와 같은 독일 표현주의 화가가 그린 「모델과 함께한 자화상」(166페이지 왼쪽 그림)은 여성에 대한 남성 화가의 시선이 자의든 타

● 쉬잔 발라동, 「에릭 사티의 초상」, 캔버스에 유채, 41×22cm, 1893, 파리 근대미술박물관

남자는 화가, 여자는 모델이라는 일반적인 도상이 발라동의 삶에서는 반대로 실현되었다. 그녀는 아들 모리스 위트릴로의 친구를 모델로 기용했다가 그와 사랑에 빠져 세 명이 한 집에서 기거하는 기행을 연출하기도 했다. 이후 그녀는 「짐노페디」의 작곡가 에릭 사티와도 사랑에 빠졌다. 그러나 모성에 집착하는 그에게 금세 염증을 느낀 발라동은 그와의 짧은 만남을 뒤로하고 떠났는데, 정작 사티는 그녀와의 이별 이후 자신과의 추억이 깃든 아파트에 이후로는 한 사람도 들이지 않는 순애보로 세인들의 관심을 받았다. 그가 죽은 뒤, 그의 텅 빈 아파트에서 그녀가 그린 사티의 초상화, 그리고 그녀와 주고받은 편지가 발견되었다고 한다.

의든 묘하게 반영되어 있다. 붓을 들고 서 있는 남성은 사뭇 당당해 보이는 데 비해, 뒤에 쪼그리고 앉아 있는 모델은 참으로 우울하고 소심하게 그려져 있다. 이 그림은 이들이 단순히 화가와 모델이 아니라 성적 관계를 맺었다는 뉘앙스까지도 풍기는데, 실제로 남성 화가와 여성 모델이 그런 관계로 이어지는 일은 비일비재했다고 한다. 우리에게 매너리즘 조각가로 잘 알려진 16세기의 화가 벤베누토 첼리니는 자서전에 "몸종을 하나 구해다가 낮에는 모델로 쓰고 밤에는 내 욕망을 풀었다"고 공공연히 밝혔고, 19세기 폴 세잔의 친구였다가 절교한 에밀 졸라는 자신의 소설에서 파리 화실의 풍경을 "낮에는 그녀들을 그리고, 밤에는 더듬는 생활"이라고 묘사한 것으로도 그러한 오랜 관습을 짐작할 수 있다.

세상은 많이 바뀌었고, 이제 이런 이분법은 사실상 많이 와해되어가고 있다. 많은 여성 화가들이 사회로 진출해 미술관을 점령하기 시작했고, 나아가 오직 남자라는 것 하나만으로 세상을 제단하려 드는 남성들도 많이 사라졌다. 당당한 여성, 그리고 그런 여성들과 기꺼이 공동체의 삶을 협력으로 이루어나가는 남성들이 훨씬 많아진 세상. 이젠 노랫말이 이렇게 바뀔까봐 두려울 정도이다. "남자는 배, 여자는 선주."

거부는 때로
강한 긍정

장 오노레 프라고나르,
「빗장」

프랑스, 특히 파리를 여행해본 사람들은 안다. 왜 우리가 그곳을 연애의 도시라고 말하는지. 파리 곳곳은 뜨거운 애정을 연출하는 연인들로 붐빈다. 우리도 지금은 꽤나 개방적으로 변했지만, 유교의 갓에 이마를 짓눌리고 살아온 세월이 워낙 길어서일까? 우리 눈에는 늘 파리 연인들의 거침없는 애정행각이 부럽기만 하다. 그 열정과 젊음을 흐뭇하게 바라보는 초로의 신사들은 이브 몽탕을 닮았다. "나도 저랬지" 하는 짧은 탄식은 에디트 피아프가 부르는 「장밋빛 인생」이다.

이 나라, 미술이라고 예외가 아니다. 사랑천국國 애정시市쯤 되는 파리, 그곳의 화가들은 어느 나라 사람들보다 더 연애의 말랑말랑함을 끈덕지게, 그리고 농염하게 표현했다. 그 절정이 바로 18세기

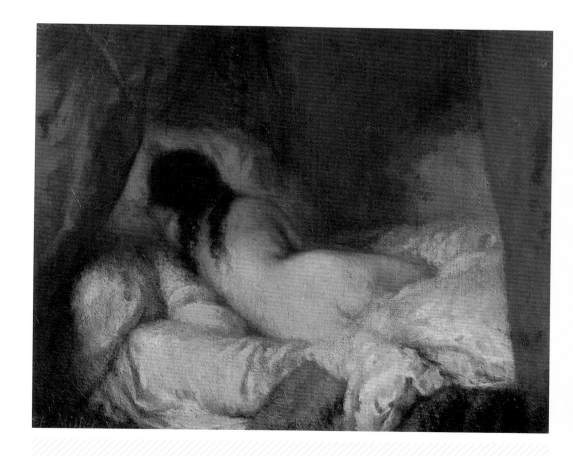

● 장 프랑수아 밀레, 「누워 있는 누드」, 캔버스에 유채, 33×41cm, 1844~45, 파리 오르세 미술관

우리에게 농민화가로 잘 알려진 장 프랑수아 밀레는 생계를 위해 누드 그림을 그린 적이 있다. 그렇다고 이런 그림을 단순히 생계용으로 폄하할 수는 없다. 당시 유명한 화상인 상시에의 말에 따르면, 밀레는 젊은 시절부터 장 앙투안 와토, 프랑수아 부셰, 장 오노레 프라고나르 등 로코코 대가들의 양식과 주제를 모사했고, 이를 자신만의 스타일로 확장했다. 이 시절 파리에는 사람들의 이목을 사로잡는 화려한 색감에 야릇한 환상을 불러일으키는 누드를 작은 크기로 그려 전문적으로 판매하는 곳이 있었다고 한다.

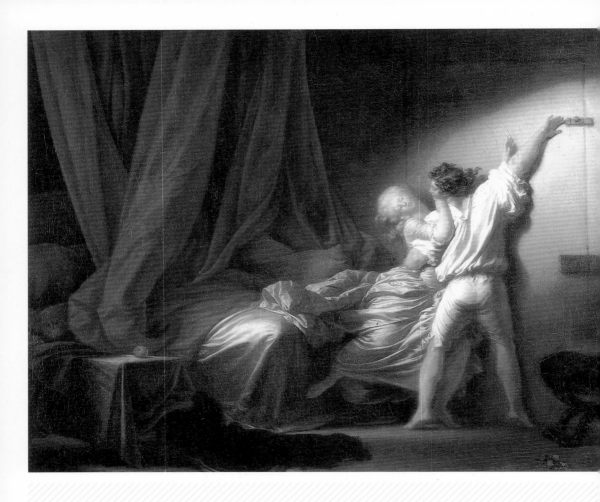

　　프라고나르는 라 팽튀르 갈랑트(la peinture galante)의 대가이다. 프랑스어로 '팽튀르'는 회화를 뜻한다. '갈랑트'의 의미는 조금 복잡하다. 사전적 의미로는 '정중함', '친절함'이라는 뜻부터 '여자의 환심을 사려는 사람', '남녀의 애정', '사랑을 표현하는', '우아함'을 비롯해 '바람기 있는 여자', '남자 호색한'까지 많은 뜻을 가지고 있다. 두 단어를 조합한 '라 팽튀르 갈랑트'를 뭉뚱그려 '연애 그림'이라고 하기도 한다.

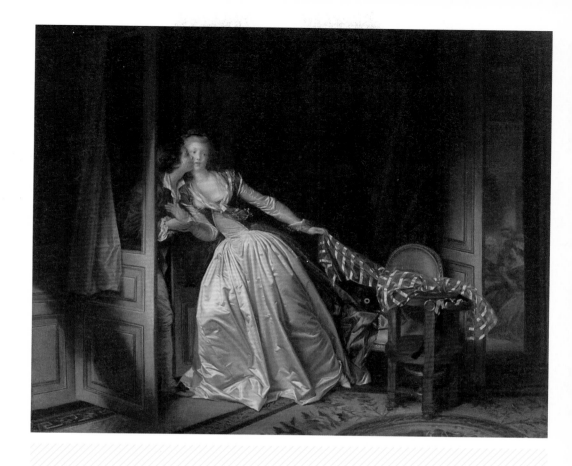

장 오노레 프라고나르, 「훔친 키스」, 캔버스에 유채, 45×55cm, 1787~89, 상트페테르부르크 에르미타슈 박물관

연인의 키스에 급습당해 놀란 여인의 모습이다. 그러나 알 만한 사람은 다 안다. 때로 여자의 거부는 강한 재촉이라는 것을.

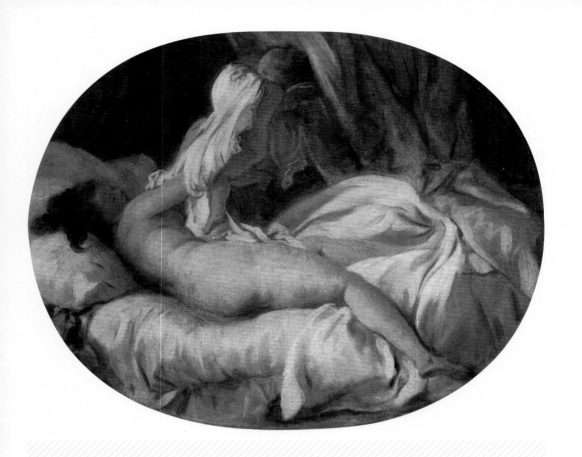

장 오노레 프라고나르, 「옷을 벗는 여인」, 캔버스에 유채, 35×42cm, 1770, 파리 루브르 박물관

에로티시즘의 극을 달리는 로코코의 짜릿함은 계몽주의자들의 철퇴를 맞고 잠시 주춤했으나, 이후로도 계속 호사가들의 수집용으로 그려지곤 했다.

로코코 시대이다.

　로코코 시대는 절대 왕정의 서슬 푸른 루이 14세의 몰락 이후 등장했다. 베르사유로 몰려들어 국왕의 눈도장을 찍어가며 파티를 즐기던 귀족들은 우리가 생각하듯 즐겁지만은 않았을 것이다. 오라고 해서 갔고, 즐기라 하니 즐겼겠지만, 파리를 떠나 있으면서 내내 집 걱정 때문에 심기가 불편했을 것이다. 우습게도 넓은 궁궐에 화장실이라곤 딱 하나, 국왕 전용밖에 없었다는데, 밤새 부어라 마셔라 한 술은 어디서 비워냈단 말인지. 어쩔 수 없는 노상방뇨는 베르사유 정원에 값진 비료가 되었을 터, 그래서 그곳의 꽃이 그렇게나 아름다웠던 걸까? 하이힐도 넘치는 배설물을 피하기 위해 생겨났고, 향수도 냄새를 감추기 위해 급속도로 발전했다는 우스갯소리도 있는 걸 보면, 왕가의 비위를 맞추며 살아야 했던 귀족들의 처지가 한편으로는 고소하고, 다른 한편으로는 안쓰럽다. 그러던 귀족들은 루이 14세가 죽자 왕권보다 강해진 자신들의 세력을 규합하고, 결국 수도를 다시 파리로 옮겨놓는다. 그리고 살던 집으로 돌아간다. 거긴 제 화장실도 있겠다, 이젠 우아하게 볼일 보다 죽을 수 있겠다.

　파리로 돌아온 귀족들은 저마다 자신의 집을 개축하고 꾸미기에 여념이 없었다. 바로 그 시절 아담하면서도 화려하고, 앙증맞으면서도 호사스러운 로코코 문화가 발달했다. 원래 집안을 꾸미는 것은 여성의 전유물 아니던가. 그래서인지 그림의 주제도 지극히 여성 취향으로 바뀌었다. 나긋나긋한 연인의 속삭임, 애인과의 편지,

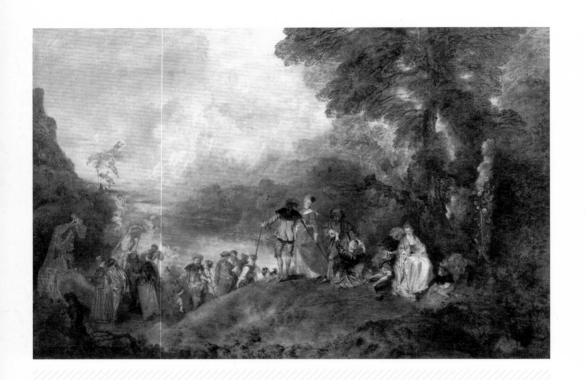

현실과 연극이 묘하게 혼합된 듯 화려한 상류층 연인들이 배우처럼 등장해 사랑을 나누고 있다. 이런 작품은 역사와 성서 그리고 신화 등의 대형 주제만을 고집하던 프랑스 왕립 아카데미에서는 그다지 좋아하지 않는 주제였음이 분명하다. 그러나 귀족들의 열광적인 지지에 힘입어 결국 '페트 갈랑트(화려한 연회)'라는 특별한 명칭을 단 채로 아카데미에 입성할 수 있었다.

키테라 섬은 그리스 반도의 남쪽 해안에 위치해 있는 아프로디테를 섬기는 신전이 있는 곳이다. 오른쪽 귀퉁이의 대리석상 앞에서 사랑을 나누던 연인들은 배를 향해 떠날 채비를 하고 있다. 와토의 페트 갈랑트는 로코코 미술의 시작을 알렸고, 그 뒤를 이어 부셰, 프라고나르 등이 이 분야에서 활약했다.

즐거운 연극무대 같은 달콤짭짤한 일상으로 옮겨간 것이다. 로코코의 기세가 얼마나 드셌던지 고전적이고 엄격한 미술만을 추구하던 프랑스 아카데미는 향연을 벌이며 사랑을 속삭이는 그 쾌락의 나날을 그린 그림들을 따로 '페트 갈랑트(우아한 연회)'라고 칭하면서 로코코 미술의 승리를 선언하기도 했다. 그러나 이런 그림들은 이후 프랑스가 계몽의 시대로 접어들면서 단호하게 밀려났다.

장 오노레 프라고나르(Jean Honoré Fragonard, 1732~1806)가 그린 「탈주」(172페이지 그림)를 보라. 두 남녀가 희롱하며 사랑을 속삭인다. 굳이 귀 기울이지 않아도 속삭임이 그대로 들리는 것 같지 않은가?

"문을 잠그는 게 낫지 않겠소?"

"그러세요. 당신이 문을 잠그는 동안 나는 내 가슴의 빗장을 풀겠어요."

가혹한 일상은 달달한 연애보다 강한 것을 이들도 안다. 결국 이런 놀음이 언제까지 지속될까 싶지만, 단단하고 고단한 삶의 껍질 속에서 기 한번 제대로 못 펴고 사는 사람이라면 이들의 희희낙락에 은근한 대리만족을 느낄 것이다. 누구에게나 있었을 연애의 시작, 과연 마음을 열어야 하는 것일까, 아니면 이쯤에서 닫아야 하는 것일까를 고뇌하던 그 시절의 이야기를, 18세기의 로코코 그림을 보면서 떠올려 본다.

자나 깨나
여자 조심

구스타프 클림트,
「유디트와 홀로페르네스 I」

　여인의 야릇한 표정이 가뜩이나 호기심 많은 사람들을 자극한다. 묘하게 풀린 눈망울, 게다가 아직도 더 남은 욕망을 찾아 헤매듯 채 다물지 못한 입술, 슬쩍 뒤로 젖힌 머리와 그래서 더 도드라져 보이는 관능적인 목덜미, 다 보여주지 않겠다는 듯 흐릿한 가슴은 감상자를 이미 시각이 아닌 촉각, 나아가 후각의 단계로까지 안내한다.

　슬쩍 한 번쯤 손을 대보고 싶은 충동, 게다가 저 가벼워 보이는 옷깃에서는 금빛 향내가 묻어나올 것 같다. 그러나 관능은 잠시뿐, 무심히 내려간 시선이 그녀의 손에 들린 한 남자의 시커먼 머리에 이르면 정신이 번쩍 든다. 야릇한 감정과 시선으로 실컷 취하게 하되 그 결과의 참혹함은 관심 있는 사람만 보라는 뜻일까? 자세히 눈

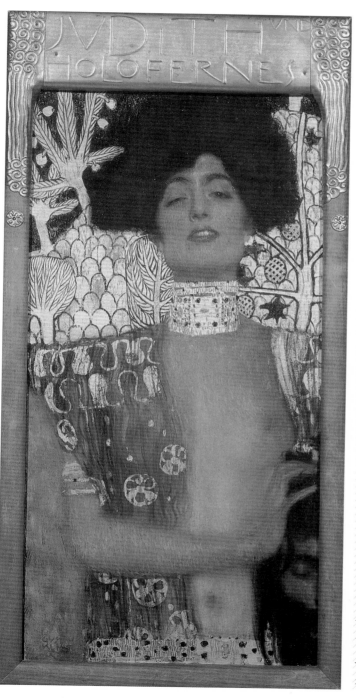

구스타프 클림트, 「유디트와 홀로페르네스 I」, 캔버스에 유채, 84×42cm, 1901, 빈 벨베데레 궁 미술관

클림트는 1897년 보수적인 빈의 미술단체를 탈퇴하고 인간의 내면을 그림으로서 표현하고자 하는 빈 분리파를 창시한 화가이다. 금 세공사였던 아버지의 영향을 많이 받은 그는 옛 비잔틴 지역을 여행하면서 화려한 금빛과 그 장식성에 매료되어 이국적 매력을 발산하는 아르누보 양식을 적극적으로 수용했다. 외설과 소문으로 빈을 항상 떠들썩하게 만든 그는 평생 독신으로 살았지만, 수많은 모델들과 정을 통한 것으로도 유명했다.

여겨보지 않으면 있는지 없는지 모를 정도로 귀퉁이에 숨기려는 듯 그려진 목은 대체 왜 그렇게 대접조차 받지 못하는 위치에 간신히 놓인 걸까.

구스타프 클림트(Gustav Klimt, 1862~1918)가 그린 이 그림(179 페이지 그림)의 주인공은 성서에 나오는 이스라엘 여인 유디트와 아시리아의 장수 홀로페르네스이다. 이스라엘을 침공한 아시리아의 장수를 없애기 위해 젊은 과부였던 유디트가 적진에 직접 들어가 그를 유혹해 만취하게 한 뒤 목을 베어 결국 이스라엘을 승리로 이끌었다는 성서 구절에서 그림의 모티프를 찾을 수 있다. 조국을 구한

● 줄리오 체사레 프로카치니, 「유디트와 홀로페르네스」, 캔버스에 유채, 143×109cm, 1620

일을 처리하고 있는 유디트와 하녀의 모습은 사악하기까지 하다. 사연을 모르고 보면 목이 베인 적장이 오히려 선해 보일 정도이다. 가해자는 여성, 피해자는 남성이라는 심리가 그림의 원래 주제인 적장의 목을 베는 여성이라는 애국 모티프보다 더 부각된 탓이다.

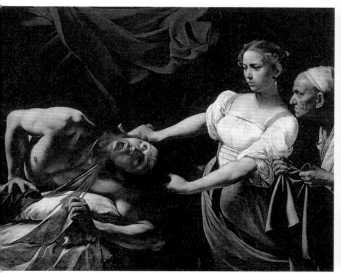
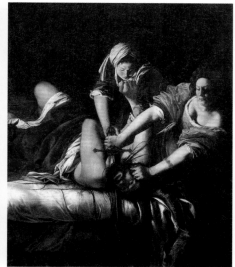

- 미켈란젤로 카라바조, 「유디트와 홀로페르네스」, 캔버스에 유채, 143×194cm, 1598, 로마 국립 고미술 미술관(왼쪽)
- 아르테미시아 젠틸레스키, 「홀로페르네스의 목을 치는 유디트」, 캔버스에 유채, 199×162cm, 1612~21, 피렌체 우피치 미술관(오른쪽)

　　종교개혁 이후 개신교에서는 삭제된 구약의 『유디트서』에 의하면 "유디트는 침상으로 다가가 홀로페르네스의 머리카락을 잡고 '주 이스라엘의 하느님, 오늘 저에게 힘을 주십시오'라고 말한 다음, 온 힘을 다해 그의 목덜미를 두 번 내리쳐서 머리를 잘라냈다"라고 적혀 있다. 이스라엘의 여성 영웅 주제를 담은 그림들은 화가마다 그 해석이 조금씩 다른데, 무엇보다도 카라바조와 젠틸레스키의 유디트는 같은 사건을 두고 남성과 여성의 시각과 그 표현법이 얼마나 다른지 설명하는 데 자주 쓰인다.

카라바조의 유디트는 어려운 일을 해내고 있지만 그럼에도 공포와 환멸을 느끼는 온순하고도 가여운 여인이라는 여성에 대한 남성들의 환상을 드러내고 있다. 그러나 실제로 성폭행을 당한 경험까지 있었던 여성 화가 젠틸레스키의 유디트는 카라바조의 그녀보다 훨씬 능동적이고 적극적이며, 나아가 사무적이기까지 하다. 그러나 왼쪽 페이지에 보이는 프로카치니의 유디트처럼 사악하거나 표독스럽게 남성을 위협하는 것은 아니다.

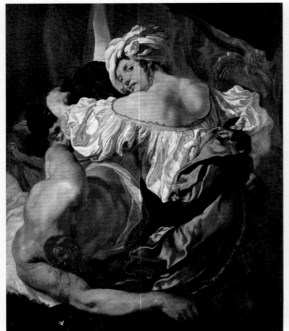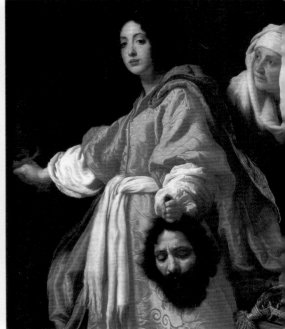

요한 리스, 「홀로페르네스의 막사 안에 있는 유디트」, 캔버스에 유채, 126×102cm, 1622, 빈 국립미술관(왼쪽)

금방 베인 듯 정면을 향한 홀로페르네스의 목이나 뒤돌아 선 유디트의 모습이 역동적이다. 클림트의 그림과 달리 섹시함은 찾아볼 수 없다.

크리스토파노 알로리, 「홀로페르네스의 목을 든 유디트」, 캔버스에 유채, 139×116cm, 1610, 피렌체 팔라티나 미술관(오른쪽)

이미 잘려나간 적장의 목을 들고 있는 유디트의 표정은 남성들에게 '거세공포증'까지 유발시킨다.

유디트에 대한 찬사는 당연한 것이기에 여색을 탐하고 이스라엘을 침공한 장수 홀로페르네스는 죽어 마땅한 존재로 묘사되어야 이치에 맞는데, 이 주제는 화가마다 다르게 해석되어 그려졌다.

그중 으뜸이 구스타프 클림트라고 할 수 있다. 그의 그림 안에서 유디트는 어쩐지 맹장의 목을 쳐 조국을 구한, 닮고 싶을 정도로 멋진 그녀와는 거리가 멀다. 그녀는 장수의 목에는 애초에 관심이 없었던 것처럼 그저 한 사내와 질펀하게 사랑 놀음을 하다 마지막 순간, 자신의 의무를 잠깐 떠올린 듯하다. 그녀는 아직도 자신의 과업을 이루었다는 것에 대해선 도통 관심을 둘 짬도 없이 사랑과 그 여흥에 취해 있을 뿐이다.

사실상 성서에서는 유디트가 홀로페르네스의 목을 베기 전, 무슨 일이 있었는지 묘사하지 않았다. 그럼에도 20세기 초, 오스트리아 빈의 화단을 '외설이냐, 예술이냐' 논쟁의 도가니로 만든 클림트는 거룩하고 존경받아 마땅할 여자 유디트에 치명적인 요부의 이미지를 덧씌워버렸다.

이는 꼭 클림트만의 자의적인 해설은 아니었다. 그저 용감했던 유디트를 두고 그녀의 전남편이 성불구자라서 홀로페르네스에게 성적으로 접근하고 그 뒤탈을 두려워한 나머지 죽였다느니, 자의든 타의든 자신의 정조를 앗아간 사내를 죽인 여자의 사도마조히즘적인 요소가 돋보인다는 등 별별 말이 다 돌았으니 말이다.

이랬든 저랬든 그저 조국 사랑의 구호에 목숨 걸던 옛 남자들과

달리 자나 깨나 여자 조심을 외치는 요새 남자들의 심기가 더 강조되는 모습을 지켜보고 있노라면 슬며시 웃음이 나온다. 여자가 그렇게나 무섭단 말인가.

클림트가 그린 「유디트와 홀로페르네스 I」의 실제 여자 모델이었던 아델레 블로흐 바우어는 자신보다 열일곱 살이나 더 많은 남편을 둔 채 화가와 염문을 뿌렸다는 소문도 있었지만, 이 역시 사람들마다 의견이 분분하다. 그녀의 목에 걸린 화려한 장식의 목걸이는 당시 유럽 경제를 쥐고 흔들던 남편의 선물이었다고 하는데, 말 많은 이는 목 잘린 남자가 바로 그 남편을 의미할지도 모른다고 쑥덕거렸다.

그러나 정작 그림 속 유디트는 말이 없다. 목걸이와 금가루를 곱게 입힌 화려한 색채, 구불거리는 관능의 자국들로 화사하게 치장된 얼굴만큼은 수십 년이 지나도 잊히지 않을 것이라는 듯 그저 그렇게 서 있을 뿐이다.

3

우리 앞에 그림은

　가끔 생활고나 절망적인 상황을 비관한 어머니가 자기 아이를 죽이고 같이 자살했다는 기사를 본다. 도저히 살아갈 용기는 없고, 그렇다고 품에서 자라던 아이가 누구에게 맡겨진들 잘 살아갈 수 있을까 하는 노파심에 '힘든 세상, 너희도 살아 무엇하리' 하는 마음으로 일을 저질러버리는 것이다. 오죽 막막했으면 그랬을까. 그들의 심경이 애처롭다가도, 어찌 어미가 자기 아이를 죽일 수 있을까 하는 생각에 고개를 절레절레 흔들 수밖에 없다. 그런데 아이와 같이 죽은 것도 아니고 여자가 한을 품어 서리 내리는 오뉴월 같은 섬뜩함으로 자기 자식을 둘씩이나 죽인 사건이 있었다. 물론 신화 속 이야기이다.

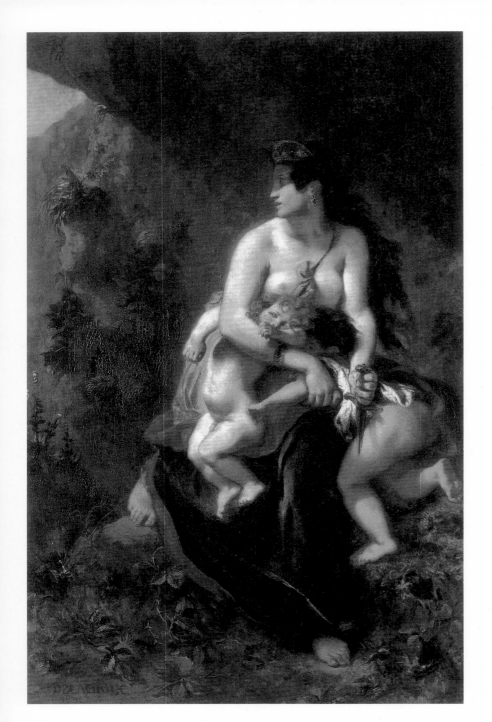

서양판 호동왕자와 낙랑공주 정도로 생각하면 되는 이 이야기에서 낙랑공주 역할을 한 이가 바로 메데이아이다. 호동왕자 격인 이아손은 삼촌이 왕위를 찬탈하자 부모와 함께 숨어 지내다 힘을 기른 뒤 당당하게 나타나 왕위를 내놓으라고 요구한다. 이에 삼촌은 콜키스라는 나라의 황금 양털을 가져오면 왕위를 주겠노라고 약속한다. 뻔한 이야기겠지만 그 양털은 누구도 근접하지 못했고, 감히 건드렸다가 살아난 사람이라고는 없는 물건이었다. 그러나 용맹한 이아손은 콜키스의 낙랑공주, 메데이아의 도움을 받는다. 황금 양털은 그 나라의 맥을 이어주는 귀중한 보물이었다. 그러나 메데이아는 아버지를 배반하고 황금 양털을 이아손에게 넘기고, 추격하는 아버지의 힘을 약화시키기 위해 인질처럼 끌고 왔던 동생마저 죽인다. 사람들이 왕자의 죽음에 우왕좌왕하는 사이 이아손과 메데이아가 탄 배는 유유히 바다를 건너간다.

여기까지는 이해할 수 있는 이야기이다. 동생을 죽이고 아버지를 배반하고, 그래서 사랑이 세상 무엇보다 무서운가 보다 하고 넘어갈 수 있다. 그러나 문제는 이아손의 배신이었다. 막상 그녀와 살아보니 섬뜩한 점이 한두 개가 아니었던 것이다. 아무리 사랑이 좋아

● 외젠 들라크루아, 「자식을 죽이는 메데이아」, 캔버스에 유채, 260×165cm, 1838, 파리 루브르 박물관(왼쪽 페이지)

들라크루아는 프랑스의 대표적인 낭만주의 화가이다. "진정한 인간이란 야만인과 같다"라는 자신의 말처럼 신고전주의 양식에서 탈피해 거칠고 이국적인 이미지를 즐겨 사용했다. 들라크루아는 정확하게 선을 긋고 밑그림 위에 색을 입히는 전통적 방법을 버리고 색채가 서로 번지고 얽히도록 형태를 그렸다. 그는 외관을 정확하게 묘사하는 대신 대상의 핵심을 감각적으로 표현하는 데 주력했다. 자신의 작품처럼 그는 열정적인 성격이었지만, 다소 우울하고 고독한 기질을 가진 화가였다.

근대 회화의 아버지로 불리는 폴 세잔이 들라크루아의 작품을 모사하여 그린 것이다. 이처럼 선대 화가의 작품을 응용하거나 모사하는 것은 흔한 일이었다.

도 동생을 죽이고 아버지를 배신한 여자의 독기에 이아손이 질렸을 수도 있다. 황금 양털을 구했는데도 왕위 물려주기를 주저했던 이아손의 삼촌마저 죽인 사람이 메데이아였다. 이아손은 다른 나라를 추가로 합병하는 조건으로 그 나라 공주와 결혼을 약속하고 메데이아에게 결별을 선언한다. 이에 분개해 그만 미쳐버린 메데이아는 그 나라 공주를 죽이고, 복수의 제물로 이아손과의 사이에서 얻은 자기 자식 둘마저 죽인다.

외젠 들라크루아(Eugene Delacroix, 1793~1863)는 두려움에 가득 찬 채 어미에게 매달린 두 아이에게 칼을 들이대고 있는 그녀의 모습을 그렸다(188페이지 그림). 들라크루아는 이 그림에 당시 낭만주의의 미학을 가득 담았다. 낭만주의라고 하면 우리는 흔히 달콤

외젠 들라크루아, 「사르다나팔로스 왕의 죽음」, 캔버스에 유채, 395×495cm, 1827, 파리 루브르 박물관

　　19세기 초반, 파리의 화단은 자크 루이 다비드(214페이지 그림 참조)나 장 오귀스트 도미니크 앵그르 등의 화가들이 주도하는 반듯하고 합리적이며, 감정보다는 공의를 더 중요시한 신고전주의가 장악하고 있었다. 그러나 외젠 들라크루아나 테오도르 제리코(228페이지 그림 참조) 등의 낭만주의자들은 이성과 합리성만큼이나 감정과 감성도 중요하다고 믿었다. 그 감정과 감성에는 달착지근한 로맨스와 거친 폭력이 동시에 존재했다. 완벽한 소묘와 균형을 중요시하는 신고전주의자들과 달리 낭만주의자들은 색채를 우선시했고, 다소 파격적인 형태를 선호했다. 주제 역시 드세고 폭력적이며, 경우에 따라서는 야만적인 것이 선택되었다. 더불어 이들은 당시 식민지 정책으로 유입된 이국적 풍광에도 관심을 돌렸다.

이 작품은 단정하고, 고요하며, 절제된 색으로 고귀한 정신을 표현하고자 한 신고전주의의 화풍과는 달리 거칠고 야성적인 색으로 사도마조히즘적인 폭력의 순간을 그렸다. 보수적이고 구태의연한 기성 화단에 대한 저항과 진보라는 점에서 그 정신을 높이 평가할 수는 있지만 하필이면 서구가 아닌 동양을 대상으로 인간의 야만성을 드러내려 한다는 점에서 비판받고 있다. 말하자면 "우리(서양 백인)들은 안 그런데, 너희(동양 유색인종)들은 이래!"라는 식의 그릇된 사고를 본의 아니게 주입시키기 때문이다. 이 그림은 사르다나팔로스 왕이 적에게 몰락하기 전에 자신의 전 재산을 다 없애고 그 자신도 자결하는 내용을 담은 것인데, 애첩들도 그 재산의 일부였던 모양이다.

함과 밀어 같은 부드러움을 떠올리지만, 들라크루아에게 낭만은 인간의 본능에 존재하는 사악함과 부도덕함, 즉 아무것도 개입되지 않은 원초적 감정을 뜻하는 것이었다. 인간은 초콜릿 같은 달콤한 감정도 가지지만, 자기 자식도 죽일 수 있다는 것이다.

동굴 속에는 자식에겐 차마 그럴 수 없다는 천륜도, 모성애도 없다. 그저 이아손에게 복수하겠다는 격정뿐이다. 자식을 죽이느니 차라리 당사자인 이아손을 죽이는 게 나았을지도 모르는데 차마 그에겐 칼을 들이대지 못한 그 광란의 순간, 그것조차도 그녀는 사랑이라고 생각했을 것이다.

메데이아는 결국 자식을 죽이고 살아나 다른 나라의 왕비가 되어 살아간다. 같은 여자라도 섬뜩한 이 이야기에 한 가지 걸리는 게 있다. 대체 이아손이 무엇 덕분에 신화 속에서 영웅으로 꼽혔는가 하는 것이다. 이아손 자신이 한 일은 하나도 없다. 황금 양털을 구한 것도, 추격을 피할 수 있었던 것도, 삼촌을 응징한 것도 모두 메데이아가 한 일이다. 무능력한 이 남자는 결국 또 한 나라를 가지려고 정략결혼을 감행하려 했다. 그럼에도 우리는 너무나 지독했던 메데이아 때문에 제 손으로 무엇 하나 제대로 한 것 없는 한 남자를 영웅이라 말한다. 사랑이란 이름으로 비롯된 집착과 광기도 신물 나지만 역시 남자는 하는 일 하나 없이 영웅이 된다는 것에도 부아가 인다. 그저 그 지독한 여자와 살아주었다는 것만으로도.

　세상일 내 맘대로 되지 않은 게 어제오늘 일도 아닌데, 고통은 늘
더 새롭고 강렬하게 다가온다. 꼬박꼬박 세금 떼이고, 할부금 나가
고 나면, 아이들 교육비도 겨우 건질까 말까 한 월급봉투. 겨우 이
돈 벌려고 주말이면 피곤하다고 유세 떨며 천장만 올려다보고 누워
있었나 싶다. 이렇게 살려고 놀이동산에서 돈 아깝다며 아이에게
풍선 하나 사주는 것도 인색하게 굴었나 하는 생각이 불현듯 든다.
아는 누군가는 내조 잘한 마누라 덕분에 재테크로 재산도 불렸다고
하던데, 안방마님이랍시고 내가 번 것이라고는 콩나물 값 1,000원
에 말 잘해서 얻어낸 몇 꼬랑지만큼의 덤뿐이란 주눅도 든다.

　어디 그뿐인가. 날이 갈수록 내 가슴의 정념(情念)은 늙을 줄 모

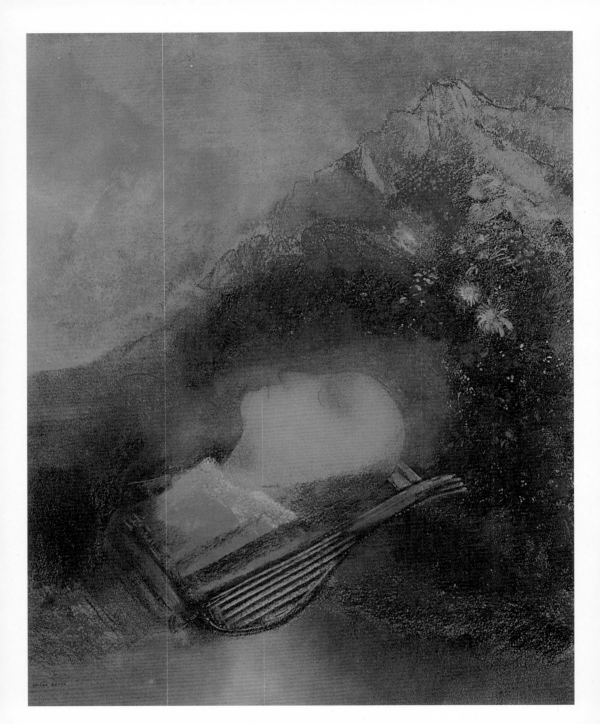

르고 무엇이든 집어삼키지 않으면 온몸이 타는 것 같아 견딜 수가 없다. 치열하게 살아가는 사람들 사이에서 점점 더 지독해지는 소외감은 왜 구렁이처럼 날 잔뜩 집어삼키려고만 할까. 왜 고독은 늘 바퀴벌레처럼 죽어가면서도 수없이 새끼만 치는 걸까.

나이가 든다는 것이 그만큼 고통에 익숙해지는 것이 아니라 나이만큼이나 더 많아진 고통에 생채기로 몸을 내던지는 일처럼 느껴진다. 그래서 사람들은 눈을 감는다. 눈을 감으면 비로소 짧은 순간만큼 세상과 단절되어 나 자신 속으로의 몰입이 가능하기 때문이다.

오딜롱 르동(Odilon Redon, 1840~1916)이 살던 그 시기가 지금을 살아가는 사람들, 그리고 그 이전의 사람들보다 더 고통이 극심한 시절이었다고 단정할 수는 없다. 하지만 적어도 자신과 외부 세계의 고통에 뭐라고 말하고 싶은 욕구가 팽배했던 시절이었음은 틀림없어 보인다. 자본이 팽배하고 빈부격차가 극심하게 벌어지고, 그저 고해성사와 금욕만으로는 이 비뚤어진 세상을 이겨낼 힘이 없다고 생각한 지식인들이 벌떼처럼 일어나 세상을 변화시키겠다는 개혁의 의지가 꿈틀거리던 시절이었다.

하지만 소란스레 모여 개혁을 울부짖어도 사람들이 소망하는 만

● 오딜롱 르동, 「오르페우스의 머리」, 종이에 파스텔, 70×56.5cm, 1913, 클리블랜드 미술박물관(왼쪽 페이지)

프랑스 보르도에서 태어나 건축을 공부한 화가이다. 그는 주로 환상적인 내면세계를 다룸으로써 초현실주의를 예고했다. 그는 주로 기이한 것, 세상에 없어 보이는 것, 그리고 신화 등을 그리려고 했다. 보이지 않는 내면세계를 표현하는 방법으로 익숙한 것들을 분해하고 다시 조립하여 평범한 듯하지만 독특한 장면들을 연출했다. 아련하고 고혹적인 색감, 그러나 실제로는 없을 것만 같은 꽃과 몽환적이고 환상적인 신화의 세계를 그린 그림들은 정적이고 서정적인 느낌을 자아낸다. 그는 실제로도 온화한 성격을 지녔고 젊은 화가들의 존경을 한 몸에 받았다고 한다.

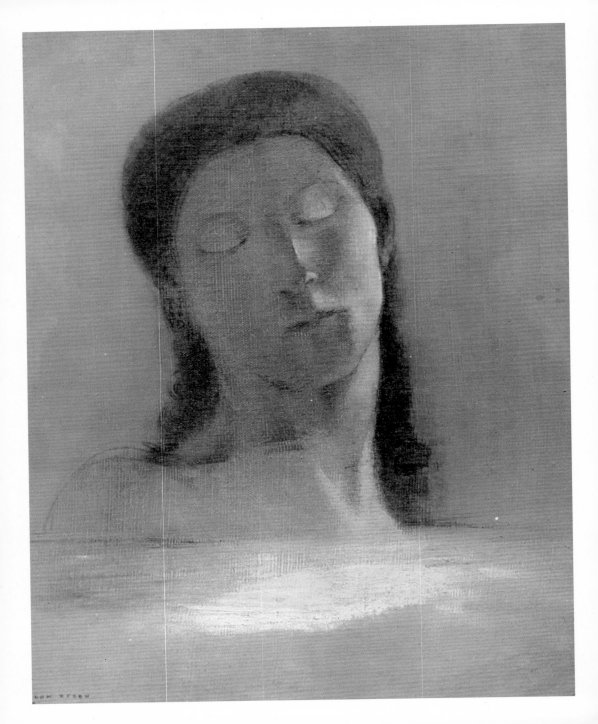

큼 세상은 쉬이 변하지 않는다. 혁명은 도처에서 일어나지만, 식상할 정도로 변함 없이 똑같은 지도층은 사람들로 하여금 또 다른 패배의식만 가지게 할 뿐이다.

그런 세상 속에 어떤 이들은 눈을 감아버린다. 차라리 안 보고 말지! 머릿속으로 우리의 사랑과 욕망이 자본과 권력에 의해서가 아니라, 동화처럼 아름답고 신화처럼 승리하는 미덕의 다른 세상을 꿈꾸는 이들, 오딜롱 르동은 바로 그런 이들이 모여 있는 상징주의 화가 중 하나였다. 그래서일까. 그의 그림 속에는 세상에 없을 것 같은 파스텔 색감의 꽃과 한 번도 보지 못했지만 꼭 있었으면 좋을 영웅과 신이 있다.

그러나 여자의 얼굴을 자세히 보라. 눈을 감은 채 마치 꿈을 꾸는 것 같은 표정이지만 마냥 편안해 보이지만은 않는다. 세상 속이 아닌 세상 밖을 떠도는 듯 무아지경에 빠져 있지만 어느 순간 눈을 뜨기만 하면 금방이라도 먹구름이 달려들 기세처럼 보이는 것은, 그나마 꿈조차 꾸고 있을 시간도 없는 우리 소시민들의 악의에 찬 심상 때문일까?

그래서 그녀의 드러난 어깨가 저토록 위태롭고 나약해 보이는지 모르겠다. 눈을 감아도 세상은 그렇게 돌아가고 있고, 그녀는 다시 두 눈을 부릅뜨고 숙제를 마치지 못한 아이를 혼내야 하고, 고주망태로 들어온 남편의 넥타이를 풀어주지만 속으로는 살짝 졸라버리고 싶은 악다구니 같은 삶을 또 살게 될 테니 말이다.

오딜롱 르동, 「감은 눈」, 캔버스에 유채, 44×36cm, 1890, 파리 오르세 미술관(왼쪽 페이지)

그러니 너무 오래 감고 있지 마라. 상징주의자들의 달콤한 꿈은 꿀단지 같지만 다 먹고 나면 내 정신만 혼미해질 뿐, 먹은 만큼 벌어서 갚아야 할 현실은 똬리를 틀면서 또 그대들을 쳐다보고 있을 테니.

그림은
알고 봐야지

아뇰로 브론치노,
「알레고리」

그림은 정말 아는 만큼 보이는 걸까? 몰라도 볼 수는 있지만, 알면 더 잘 보이는 것만큼은 확실하다. 대위법이 무엇을 뜻하는지, 화성학이 무엇인지, 베토벤이 고전주의 음악가인지 몰라도 자꾸 듣다 보면 자연스레 몸과 마음을 끌어당기는 음악의 감동을 느낄 수 있다. 하지만 그림은 좀 다르다. 그나마 형태나 색감만을 가지고 예쁘다고 말할 수 있는 그림 정도면 덜하지만, 화랑 한구석에 잔뜩 쌓아놓은 쓰레기더미를 두고 이것이 현대미술이라고 우기기라도 하면 답답함을 느낄 수밖에 없는 것이 미술이라는 세계가 아닌가 싶다.

지금 이 그림이 그렇다. 매너리즘 시대의 이 그림은 언뜻 보면 잘 그린 것 같은데 등장인물들의 모습이 시장판보다 더 시끄럽다. 르

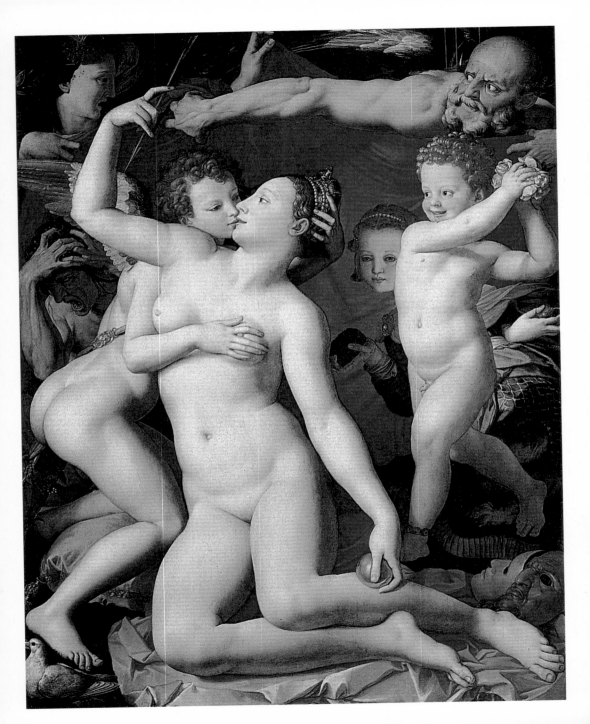

네상스 대가들이 규격에 맞고 해부학적으로도 보아도 손색이 없을 만큼 완벽한 아름다움을 추구한 것에 비해 매너리즘 화가들은 인체를 조금 늘이거나 줄여 기묘한 느낌이 들게끔 장난을 쳤다. 그러나 장난스럽다고 그림까지 폄하하지는 말자. 농담도 머릿속에 든 것이 없으면 하기 힘들듯, 인체를 기형적으로 늘이고 줄이는 일도 기본이 안 된 화가들은 엄두도 못 냈을 테니 말이다.

왼쪽 그림 「알레고리」 속에 숨겨진 코드는 꽤나 복잡하다. 연구에 따르면, 사과를 왼손에 쥔 채 길쭉한 허리를 꼿꼿이 세운 여자는 아프로디테이다. 그 왼쪽에 화살통을 두른 채 그녀의 가슴을 만지고 있는 아이는 에로스이다. 에로스는 아프로디테의 아들인데, 엄마의 가슴을 만지는 폼이 애교스럽다기보다 무언가 음흉한 속셈이 있는 것 같아 보기에 껄끄럽다. 그림에 아프로디테나 에로스가 등장하면 늘 사랑이란 단어를 떠올리게 된다. 그림 위로 장막을 걷어내는 노인은 시간의 신이다. 사랑이 이렇게 시간이란 장막을 걷어내면 결국 별 것 아닌 게 된다는 뜻일 것이다. 벌통을 들고 뱀의 몸을 한 채 오른쪽 귀퉁이에서 스산한 표정을 짓고 있는 여자는 허무, 속임수 등을 상징하는 존재이다. 또한 에로스 뒤에서 자신의 머리를 부여잡고 고통스러운 표정으로 비명을 지르고 있는 남자는 질투

● 아뇰로 브론치노, 「알레고리(아프로디테, 에로스, 어리석음과 세월)」, 나무판에 유채, 146.5×116.8cm, 1540~50, 런던 내셔널 갤러리(왼쪽 페이지)

피렌체 근교에서 태어난 그는 르네상스 이후 매너리즘 회화를 확립한 인물이다. 그의 대표작으로 소개되는 이 그림은 피렌체 공화국의 실질적인 지도자였던 메디치 가문의 코시모 1세가 주문한 것으로 후일 프랑수아 1세에게 헌정되었다. 귀족층과 지식인의 소비를 염두에 둔 그 시대의 그림들은 숨은 뜻과 생각할 거리를 제공했다.

아뇰로 브론치노, 「행복의 알레고리」, 동판에 유채, 40×30cm, 1564, 피렌체 우피치 미술관

한 가운데 풍요의 뿔을 들고 있는 여인은 행복을, 바로 옆의 에로스는 사랑을, 하늘 위에서 트럼펫을 불고 있는 천사는 명예를, 월계관을 들고 있는 또 다른 천사는 영광을 의미한다. 오른쪽 아래에 있는 여자가 기댄 것은 운명의 바퀴이며, 바닥에 굴욕적으로 누워 있는 사람은 평화의 적을 상징한다. 이 밖에도 다양한 상징이 그림 안에 숨어 있다.

를 상징한다. 자세히 파고들면 끝도 없을 이야기지만, 몇몇 코드로 짧은 글짓기를 하자면 이 그림의 의미는 사랑의 이중성, 그리고 속절없음 정도가 된다.

예술애호가였던 프랑스 국왕 프랑수아 1세는 특히 이 그림(200페이지 그림)을 좋아했다고 한다. 그가 이 그림을 보고 사랑의 헛됨을 생각하면서 자신의 삶을 반성하고 살았는지, 아니면 심심할 때마다 그림을 들여다보고 아프로디테의 젖꼭지를 만지작거리는 어린 에로스의 근친상간적인 모습을 즐겼는지는 알 수 없다. 적어도 분명한 것은 그 시대 사람들, 특히나 화가 한두 명쯤 고용해서 작품을 주문해 선물로 주고받을 만한 권세가 있던 이들에게 그림이란 번듯하게 걸어두고 방문한 다른 귀족들에게 "이 그림이 뜻하는 바는 바로 이런 것"이라며 잘난 척하는 데 더할 나위 없이 좋은 수단이자 도구였다는 것이다.

누군가 "이 여자 몸매가 길쭉하니 굉장하다"라는 정도만 말해도 헛기침하면서 한마디 할 수 있을지도 모른다. "벗은 여자밖에 안 보이나? 이 그림은 바로 사랑의 속절없음을 뜻하는 것이야. 그림을 알고 봐야지!"

거실 책장에 보지도 않는 백과사전을 꽂아놓는 것 이상의 과시욕과 다를 것도 없다. 그림은 바로 그런 사람들이 즐기는 고급 취향이었으니, 우리처럼 먹고살기 바쁜 이들이 뜻 모르고 그림을 본다 해서 그리 부끄러울 것도 없겠다.

　　요즘은 마음만 먹으면 인터넷 등을 통해 쉽게 예술작품을 접할 수 있지만 시대를 거슬러 올라가서 생각해보면 이른바 예술은 먹고살 만한 사람들이나 누릴 수 있는 고급 취미였다. 그림만 두고 이야기하자면 화가에게 주문하고 대가를 지불해 그것을 걸어둘 만큼의 널찍한 공간을 가진 자들이나 향유할 수 있었던 것이다. 따라서 그들은 주문 후 도착한 그림을 걸어두고 벗들을 초대하여 함께 감상하고 담소하면서 자신의 부와 더불어 그림을 볼 줄 알고, 훌륭한 화가들을 선별할 줄 아는 자신의 혜안을 자랑하곤 했다. 이들이 나누었을 이야기 중 하나가 분명 그림 속에 숨겨진 상징이었을 터, 많은 작품을 본 귀족들은 신화와 함께 그려진 사과는 아프로디테를, 성서와 관련된 사과는 곧 아담과 이브의 원죄와 관련 있다는 것쯤은 익히 알고 있었을 것이다.

르네상스 시절 독일에서 활동한 화가 알브레히트 뒤러의 동판화에도 숨은 이야기가 많다. 그냥 보면 아담과 이브를 그린 그림에 불과하지만 아마도 이 그림을 주문한 귀족은 그림 앞에서 알아낼 수 있는 모든 것들은 다 끄집어내서 이야기를 나누었을 것이다. 아담의 머리 위에 있는 앵무새는 지혜로움과 사랑을 의미한다. 이브의 손에 사과를 물어다주는 뱀은 악을 상징한다. 발치에 놓인 고양이, 토끼, 사슴, 소는 각각 인간의 기질을 상징한다. 토끼는 열정, 즉 관능적이고 활동적인 기질을 나타낸다. 고양이는 잔인한 면과 함께 그 성정이 급한 것으로 생각되었다. 사슴은 우울하되 사색적이다. 그리고 소는 우둔하고 나태하지만 끈기가 있다. 이 네 마리의 짐승들은 우주를 구성하는 네 가지 요소인 공기, 불, 흙, 물을 의미하며, 또한 순서대로 봄, 여름, 가을, 겨울을 뜻한다. 이는 고대 그리스에서 중세를 거쳐 르네상스 시대까지 학자들 사이에서 논의되던 4성론의 하나인데, 뒤러는 그것을 그림에 그려내, 네 가지 기질이 합쳐진 완벽함으로서의 인간상, 즉 타락 이전의 아담과 이브의 완전함을 표현해낸 것이다. 그러니 당시 사람들은 이런 그림을 보면서 얼마나 구구절절 할 말이 많았겠는가? 그림, 아는 만큼 보이지? 에헴!

더치페이(Dutch Pay)란 말이 있다. 네덜란드인들의 검소하고도 합리적인 안목을 좀 답답하게 느끼는 이들이 만들어낸 단어이다. 비좁은 우리 땅에서만도 전라도 사람, 서울 사람, 경상도 사람이 각각 다르다고 느낄 때가 있는데 나라와 민족이 다른 유럽이야 오죽하겠는가.

흔히 미술사에서 알프스를 기준으로 한 북유럽과 남유럽의 그림은 자주 비교 대상이 된다. 이탈리아를 중심으로 한 남유럽 그림에서는 다소 화려하고 적당히 과장 섞인 아름다움을 볼 수 있다. 그에 비해 네덜란드를 중심으로 한 북유럽의 그림은 정직하고 섬세하며 현실적이다. 즉 남쪽의 그림이 화려한 아름다움을 보여준다면, 북

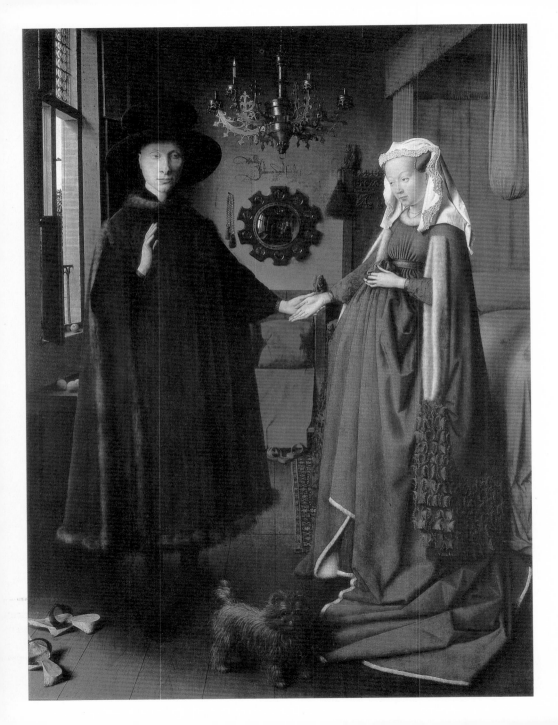

쪽의 그림은 쫀쫀하지만 현실적인 안목을 드러내고 있다. 아마 꼼꼼하고 섬세한 북유럽에서 시계, 자동차 등의 정밀산업이 발달한 배경과 남유럽에서 디자인과 광고 등의 산업이 발달한 이유를 미루어 짐작할 수 있을 것이다.

물론 이 전통은 종교개혁과도 맞물린다. 가톨릭으로 상징되는 남유럽의 그림은 주로 성당을 위한 장식과 홍보를 염두에 두었을 것이고 당연히 아름다움 그 자체와 많은 사람들의 눈길을 끄는 데 신경을 쓸 수밖에 없었다. 그에 비해 북유럽의 개신교는 교회 장식을 위한 그림이 필요치 않았을 뿐 아니라, 외려 사치스런 장식을 혐오했다. 당연히 남유럽의 화가들은 대형제단화를 주문하는 종교지도자나 궁정 귀족들의 후원으로 살았을 것이고, 그에 비해 북유럽 화가들을 먹여 살리는 계층은 검소함과 성실함으로 부를 축적한 신흥 부르주아였을 것이다. 그러다 보니 주제도 훨씬 더 현실적이고 서민적 과시욕에 걸맞은 양식이 발달할 수밖에 없었을 것이다.

얀 반 에이크(Jan Van Eyck, 1395~1441)가 그린 「아르놀피니의 결혼」에서 그림 속 남자는 네덜란드의 거상쯤 되는 사람이었을 것

현재의 벨기에 리에주 근교에서 태어난 얀 반 에이크는 유화 기법을 발전시킨 화가로서, 극도의 사실주의적 그림을 제작했다. 이탈리아 르네상스를 빛낸 라파엘로 산치오나 레오나르도 다 빈치도 어쩌면 이런 유화 기법에 상당 부분 빚지고 있다고 할 수 있다. 얀 반 에이크는 원래 수사본의 삽화가로 활동했기에 돋보기로 들여다보아야 판별이 가능할 정도로 정교하고 세밀한 부분까지 놓치지 않는 섬세함을 지니고 있었다. 유화는 수정과 덧칠이 한결 용이하여 이전 그림들보다 훨씬 세부적이고 사실적인 묘사를 가능하게 했다. 초상화의 대가이기도 했던 그는 북유럽의 사실주의적 회화를 발전시킨 인물로 칭송받고 있다. 상징과 의미로 가득한 그의 그림 세계는 이후 전개될 플랑드르 지방 특유의 사실주의 기법의 번성을 예고하고 있다.

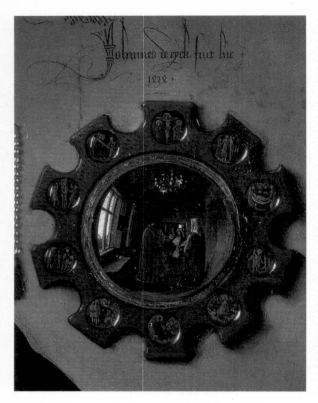

「아르놀피니의 결혼」의 부분

이 그림의 정교함은 숨 막힐 정도이다. 결혼식에 참석한 증인의 모습이 볼록한 거울에 비치고 있으며, "나 얀 반 에이크는 이곳에 있었다"는 문구가 거울 위에 쓰여 있다.

이다. '열심히 일한 당신, 떠나라'가 아니라 '자랑해라' 일까? 그는 자신이 이룩한 부를 그림 속에서 은근히 과시하고 싶어한다. 우선 당시 고가품이었다는 침대를 그려넣어 부유함을 자랑하고자 했다. 신랑의 값비싼 모피코트도 비슷한 인상을 풍긴다. 첨단 유행의 의상을 입은 신부 옷차림도 마찬가지이다.

그림의 정교함은 숨이 막힐 정도이다. 거울 바로 위에 "나, 얀 반 에이크는 이곳에 있었다"라는 문구가 있다. 게다가 볼록한 거울에

비치는 다른 증인의 모습과 그림 아래에 그려진 강아지의 털에 이르기까지 화가의 붓질은 거의 인내심을 테스트하기 위한 고행으로 보일 정도로 정교하다.

그림을 두고 풀어헤치기 좋아하는 이들을 위해 귀뜸하자면, 촛불 하나만 켜둔 것은 신성한 결혼을 쳐다보는 그리스도의 눈을 뜻한다. 티 없는 거울은 순결을 의미하고, 주인공 부부는 신발을 벗어두어 결혼식이 치러지는 장소가 아주 성스러운 곳임을 드러낸다. 신부 발치에 있는 강아지는 충성과 충실함을 뜻하고 테이블 위의 사과는 아름다운 여인에게만 바치는 선물이라는 뜻이다. 이렇듯 그림 안의 여러 상징을 조합해서 이야기를 풀어내자면, 순결하고 아름다운 부부의 결혼은 하느님이 맺어준 신성한 계약이며 서로 충실할 것을 만인 앞에서 약속한다는 뜻이다.

반 에이크는 권세와 돈을 갖춘 호사가들을 위해서가 아니라, 스스로의 성실과 노력으로 부를 거머쥔 사람을 위해 그의 결혼을 성스러운 약속의 경지로 올려놓았다. 화려하지는 않지만 지극히 합리적인 그들은 스스로 이룬 부를 적당히 과시하면서도 신에게 감사하는 것을 잊지 않는다. 북유럽 사람들답게 현실적인 안목이 드러나는 이런 그림을 보고 있으면, 더치페이가 꼭 흉볼 것만은 아니란 생각이 든다.

신부의 불룩한 배를 보고 한마디 하고 싶은 사람이 있을지도 모르겠다. 혹시 속도위반? 아니다. 그녀는 그저 그 당시 유행하던 스

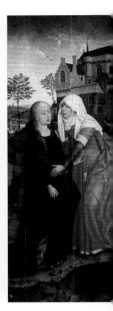

● 　로히에르 판 데르 베이던, 「수태고지」, 나무판에 유채, 86×92cm(중앙), 87×36.5cm(양 날개), 1440, 파리 루브르 박물관(중앙), 토리노 사
바우다 미술관(양 날개)

　　　얀 반 에이크와 비슷한 시기에 활동하던 플랑드르의 화가 로히에르 판 데르 베이던이 그린 그림이다. 가운데 그
림에서 보이는 침대는 아르놀피니 부부의 결혼식에 등장하는 침대와 모양과 색깔이 같다. 수태고지 속 침대는 성모마리아
가 교회와 결혼한 몸이라는 것을 상기시키는 일종의 상징물이다. 그러나 이 지역 화가들이 그림 속에 자신의 부유함을 드
러내고 싶어했다는 점을 감안한다면 아마도 이 침대는 당시 잘사는 사람들의 취향에 들어맞는 고가품이었을 거라는 추측
을 낳게 한다.

타일인 배를 잔뜩 부풀려 만든 드레스를 입고 있을 뿐이다. 이 정도 옷을 입을 수 있을 만큼 부유하단 뜻이다. 물론 결혼 이후의 다산을 기원하는 뜻이라고 우기면 할 말 없지만 말이다. 적어도 혼전 관계로 불룩해진 배를 드러낼 만큼 그림을 주문한 아르놀피니도, 반 에이크도 그렇게까지 눈치가 없지는 않았을 것이다. 그들은 현실적이니까.

내가
내 눈 찌르는 세상

자크 루이 다비드,
「사비니 여인의 중재」

무엇인가 심각한 일이 벌어지고 있는 것 같기는 한데, 투구만 쓰고 벌거벗은 채 창을 든 모양이 이상하다. 자세히 들여다보면 창검 앞의 쓰러진 아이가 보이는 등 판세가 꽤 심각하다. 그런데 싸우는 이들을 말리는 여인 또한 우아하게 차려입고 푹 잠들었다가 시끄러운 소리에 놀라 깨서 달려나온 듯, 고상한 몸놀림과 찰랑거리는 옷매무새가 다소 어색하다.

나폴레옹이 유럽을 장악한 시기는 신고전주의 화풍이 기세를 올리고 있던 시절이다. 모든 것을 정복했으되 그리스·로마 문화에 열등감을 느끼고 있던 나폴레옹은 엄격한 형태와 잘 잡힌 구도, 반듯하고 기품이 있어 흐트러짐 없어 보이는 고전주의를 열광적으로 선

호했다. 물론 그때까지 묻혀 있던 그리스·로마 유적이 발굴되어 그들 문화에 대한 일반적인 취미와 기호가 높아진 것도 한몫했을 것이다.

자크 루이 다비드(Jacques Louis David, 1748~1825)는 「사비니 여인의 중재」라는 그림에서 무시무시하고 처절한 싸움조차 아름답게 묘사하고 있다. 분명한 윤곽, 정확한 좌우대칭, 멋진 남자들의 늠름한 모습, 하늘거리는 옷 등, 한 치의 오차도 없는 세밀한 묘사가 그렇다. 대상 하나하나를 너무나 사실적으로 묘사해 외려 사실성이 떨어져 보일 정도다. 오죽했으면 프랑스의 대문호 스탕달도 이 그림을 보고서 "저렇게 벗고 싸우다간 온몸이 피투성이가 되기 십상이겠군"이라며 비아냥거렸다고 한다. 그렇다면 이 그림이 이야기하는 내용은 대체 무엇일까.

로마를 건국한 로물루스는 자나깨나 영토 확장에 목을 맸다. 그러니 하루가 멀다 하고 전쟁이 이어졌고, 남자라곤 씨가 마를 판이었다. 로물루스는 싸울 남자들뿐만 아니라, 그 나라를 이어갈 후손 걱정에 애가 닳았을 것이다. 그래서 생각해낸 것이 사비니 마을의 여인들을 데려오는 것이었다. 로물루스는 전쟁 대신 술을 가지고 사비니 마을에 갔다. 그리고 겉으로는 평화를 외치면서 밤새 마을 남자들에게 술을 권하고 또 권했다. 업어 가도 모를 정도로 사비니 남자들이 만취한 것을 확인한 로마 병사들은 갑자기 야수로 변해 사비니 여인들을 무작위로 겁탈하고 납치해갔다. 로마의 씨받이로 사

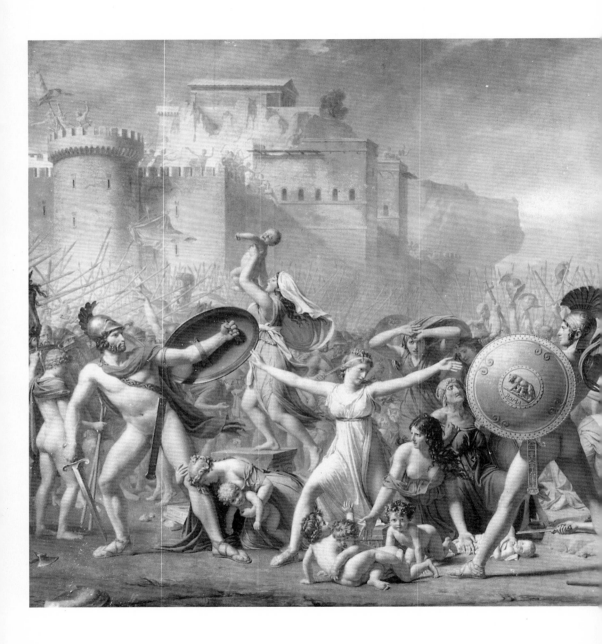

● 자크 루이 다비드, 「사비니 여인의 중재」, 캔버스에 유채, 386×522cm, 1796~99, 파리 루브르 박물관

　　다비드는 프랑스 신고전주의의 대가이다. 이성에 대한 믿음과 질서의 고귀함에 대한 신념, 나아가 그리스와 로마의 영광과 위대함에 고무된 당시의 분위기가 이성적이고 고매하며 정통적이고 아카데믹한 다비드의 회화에서 여지없이 드러난다. 프랑스혁명 당시 급진주의자였던 로베스피에르의 친구였고 루이 16세의 처형에 찬성표를 던지기도 한 그는 한때 감옥에 구속되는 등 혁명적 기량을 과시하기도 했으나, 왕정복구 이후 나폴레옹 황제의 취향과 의지에 걸맞은 신고전주의 양식을 한층 더 발전시켰다.

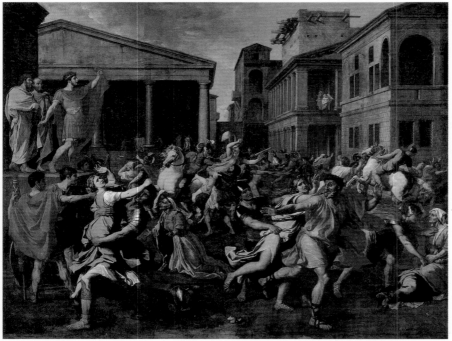

비니 여인들을 대량 공수해간 셈이다. 끌려간 여인들은 로마인의 아이를 낳아 길렀다. 그리고 얼마나 흘렀을까. 사비니 남자들은 빼앗긴 아내와 딸, 여동생 들을 구하기 위해 적의 영토로 쳐들어갔다. 그림은 바로 이 싸움의 한 장면이다.

그러나 생각해보라. 사비니 여인들은 이미 로마 병사의 아내가 되어 그들의 아이를 낳아 기르고 있었다. 여인들의 입장에서 보면 이 싸움은 의미 없는 비극일 뿐이었다. 남자들에게야 로마와 사비니라는 국경이 큰 의미가 있었을지 모르지만 여인들의 입장에선 남편과 전남편, 혹은 동생과 남편, 아이 아빠와 외할아버지의 싸움이었을 뿐이다.

어쩌면 싸우고 있는 남자보다 여자가 더 분노했을지도 모른다. 결국 싸움은 피맺힌 여인들의 절규로 일단락지어진 모양이지만, 그 전쟁에서 죽어간 이들이 남긴 처절함은 두고두고 서로의 가슴을 후

● 　니콜라 푸생, 「사비니 여인들의 납치」, 캔버스에 유채, 154×200cm, 1634, 뉴욕 메트로폴리탄 미술박물관(왼쪽 페이지 위)
● 　니콜라 푸생, 「사비니 여인들의 납치」, 캔버스에 유채, 159×206cm, 1637~38, 파리 루브르 박물관(왼쪽 페이지 아래)

니콜라 푸생(Nicolas Poussin, 1594~1665)은 바로크시대의 화가였지만, 고전주의의 대가로 일컬어진다. 주제를 신화·고대사·성서 등에서 찾는 것부터 고대 로마나 그리스의 고전적인 건축물들을 그림 속에 배치하거나, 이상화된 인물을 비례에 맞게 등장시키는 것 등은 푸생 사후에도 오랫동안 프랑스 고전주의의 귀감이 되었다.

그러나 다양한 색채와 큰 움직임은 그가 고전주의적 어법에 충실하면서도 한편으로는 바로크 필치를 수용하였음을 보여준다. 사가들은 이런 그를 가리켜 '바로크적 고전주의 화가'라고 부른다.

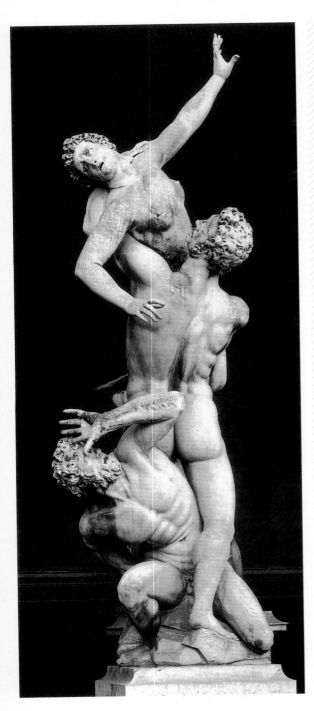

르네상스 시대, 이탈리아 피렌체의 실세
였던 메디치 가의 후원을 받으며 작품활동을 했던
볼로냐가 특유의 동적인 구도로 만든 작품이다. 인
물 군상이 뱀처럼 얽혀 몸을 비틀며 상승하는 듯한
느낌을 준다. 이런 드라마틱한 표현법은 후일 바로
크시대에 성행했다.

벼 팔 것이다.

　기막힌 싸움을 재현하면서도 조각 같은 미적 감각을 탁월하게 표현해낸 다비드의 냉정한 신고전주의 화풍은 그럴듯한 명분으로 오늘도 전쟁을 우아하게 장식하려는 몇몇 지도자들을 떠올리게 한다. 이젠 그만 싸우지들! 얼마나 더 잘살겠다고 그렇게 싸워야만 하는 것인지, 따지고 보면 다 하나일 수밖에 없는 사람들이 말이다. 우리도 저 여인네처럼 뛰어나가 싸우지 말라고 울고불고 매달려야 한단 말인가.

겨울이
생긴 이유

프레더릭 레이턴,
「페르세포네의 귀향」

페르세포네라는 신화 속 미녀가 있었다. 그녀는 대지의 여신 데메테르의 딸이었다. 그녀는 말 그대로 땅에서 이루어지는 모든 생산을 관장하는데 따뜻하고 온화한 기후를 주고 땅에서 생물이 자라게 하는 역할을 담당했다. 그러나 무슨 억한 죄가 있는 것도 아닌데 딸 하나 예쁘게 둔 죄로 데메테르는 엄청난 고통을 당해야 했다.

페르세포네의 아름다움에 눈이 먼 죽음의 신 하데스가 그녀를 납치해버린 것이다. 그리스 신화에 나오는 신들치고 인간보다 도덕적으로 더 나은 이는 별로 없다. 그래서 성서보다 그리스 신화가 더 재미있는 것일 수도 있지만, 예쁜 여자는 일단 가지고 보자는 하데스의 심보가 고약하기 그지없다.

딸이 납치된 것도 모른 채 사라진 딸 때문에 데메테르는 시름에 잠긴다. 자식을 잃은 어미의 마음은 처절했다. 죽고 싶어도, 언제 살아 돌아올지 모르는 자식에 대한 기다림으로 살을 베는 듯한 아픔을 참아내며 견뎌야 했던 대지의 여신은 산송장이나 마찬가지였다. 그러니 업무가 제대로 될 리 없었다. 대지는 그녀의 슬픔으로 인한 의욕상실로 엉망진창이 되어갔다. 제때 비도 안 내리고 날씨도 이상

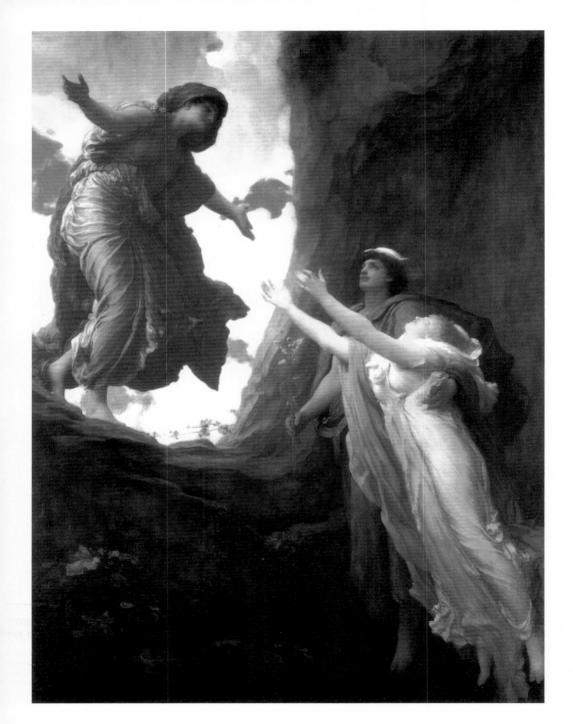

하고 농작물은 자라지 않았다. 대지라는 조건에서 이루어져야 하는 모든 일이 마비된 것이다.

결국 이럴 때 나서는 신이 있다. 천하의 바람둥이로 소문났지만 그래도 세상 돌아가는 일을 모두 주관하는 제우스는 신들의 이런 대소사에 마지막 등장인물로 나타나는 해결사이다. 그는 자신의 전령사 헤르메스를 하데스에게 보낸다. 물론 얼른 돌려보내라는 전언과 함께. 그러나 하데스는 페르세포네를 너무 사랑했기에 그냥 보낼 수 없었다. 그렇다고 제우스의 명을 어길 수도 없는 노릇이었다. 그는 페르세포네에게 석류 몇 알을 마지막 선물인 척 주었다. 죽음의 세계에서 물 한 모금이라도 마시면 영원히 그곳을 떠날 수 없다는 규칙을 몰랐던 페르세포네는 그것을 받아 먹었다. 저승을 떠나기 전 먹은 석류 몇 알 때문에 페르세포네는 다시 발이 묶여버렸다.

제우스는 하데스의 그녀에 대한 집착과 딸을 잃고 대지를 엉망으로 만들어놓은 어미의 심정을 잘 알았기에 중재안을 내놓았다. 1년 중 4분의 1은 하데스와 있어라, 그러나 나머지는 제 어미와 함께할

● 프레더릭 레이턴, 「페르세포네의 귀향」, 캔버스에 유채, 203×152cm, 1891, 리즈 미술박물관(왼쪽 페이지)

영국 빅토리아 시대 최고 화가 중 하나로 꼽히는 프레더릭 레이턴은 의사인 아버지의 교육열 덕분에 훌륭한 교육을 받으며 성장했다. 특히 어머니의 병을 치료하기 위해 가족이 유럽 각지를 돌아다니며 생활하게 되면서 자연스레 3개 국어에 능통하게 되었고, 여러 가지 지식과 경험을 쌓을 수 있었다. 탁월한 어학실력뿐 아니라 음악에도 조예가 깊었으며, 준수한 외모를 지녀 그는 사교계에서도 매우 유명했다고 한다.

아버지의 반대를 무릅쓰고 화가의 길을 걷게 된 그는 스무 살의 젊은 나이에 〈왕립 아카데미〉전에 「피렌체 거리를 지나는 치마부에의 마돈나」를 출품, 빅토리아 여왕의 눈에 띄어 승승장구 성공의 세월을 향유한다. 해부학·교회사·중세사·문학·건축 등에 방대한 지식을 바탕으로 작업했지만, 다소 낭만적이고 감성에 치우치며 로맨틱하다는 점에서 소녀 취향적이라는 평가를 받기도 한다.

수 있도록 하라. 하데스도 데메테르도 그 조건을 수락한다. 그래서 페르세포네가 하데스와 보내는 동안, 겨울이라는 계절이 생겼다. 혹독하고 춥고 매서운 시기, 딸이 없는 시간 속에서 데메테르가 만사를 접은 채 울고 있는 시간이다. 그 아픈 마음이 때론 눈이 되고 칼바람도 되는 모양이다.

영국 빅토리아 여왕 시대에는 이런 고상하고 고풍스러운 그림이 인기가 있었다. 프레더릭 레이턴(Frederick Leighton, 1830~96)은 여왕의 총애를 받는 유명 화가였고 대륙의 유럽이 인상주의 화풍에 휩싸일 때에도 영국에서만큼은 이런 고전적이고 우아한 그림 양식이 꽤 인기를 누렸다고 한다.

프레더릭 레이턴, 「피렌체 거리를 지나는 치마부에의 마돈나」, 캔버스에 유채, 222×520cm, 1855, 런던 내셔널 갤러리
프레더릭 레이턴이 〈왕립 아카데미〉전에 출품하여 빅토리아 여왕의 관심을 사로잡았던 작품이다.

단테 가브리엘 로세티, 「페르세포네」, 캔버스에 유채, 78.7×39.2cm, 1881, 개인 소장

　　로세티는 친구이자 동료인 윌리엄 모리스의 아내 제인 모리스를 흠모했고 그녀를 모델로 하여 이 그림을 완성했다. 유부녀와 사랑에 빠진 로세티는 남편과 함께하는 그녀를 하데스 곁에 있는 페르세포네와 동일시한 모양이다. 비록 머뭇거리는 듯하지만 손에 쥔 석류는 결국 그녀가 모리스의 곁을 완전히 떠날 수 없을 것이라는 체념을 반영한 것일지도 모른다.

그림 속(222페이지 그림)에는 죽음의 세계에서 막 빠져나오는 페르세포네와 그녀를 부축하는 제우스의 전령 헤르메스, 그리고 그녀를 맞이하는 데메테르가 보인다. 보통 헤르메스는 그림 속에서 뱀이 둘둘 말려 있는 지팡이를 들고 모자를 쓴 채 날개 달린 신발을 신고 있는데 이 그림에서 헤르메스는 장화조차 신지 않았다. 제우스가 노발대발하며 호통을 친 통에 황급히 길을 나선 걸까, 아니면 딸을 기다리는 어미의 마음에 너무나 가슴이 저려서였을까. 헤르메스가 어지간히도 급했던 모양이다.

　　지하세계의 어둠이 바닥에 잔잔히 깔려 있다. 그리고 자식을 보듬어 안으려는 데메테르 뒤로 환한 빛이 보인다. 자식을 그리워하는 어미의 마음은 어떤 이유에서건 환한 빛이다.

고급은
결국 살아남는다

테오도르 제리코,
「메두사호의 뗏목」

'사람 나고 돈 났지, 돈 나고 사람 났냐'는 말이 있다. 돈보다 중한 것이 사람 목숨인데, 예전이나 지금이나 그 중요성은 쉽게 간과되는 것 같다.

달콤한 것만이 낭만은 아니다. 낭만에는 이성으로 정화되지 않은 감정의 처절함들이 늘 배어 있다. 그래서 사랑도 때론 처절하지 않던가. 테오도르 제리코(Theodorc Gericault, 1797~1824)는 프랑스 화단에서 낭만주의적 화풍으로 유명한 화가이다. 매끈하고 잘빠진 고전주의적 경향을 선호하던 당시 사람들에게 제리코가 그려낸 격렬함은 큰 호응을 얻지 못했다고 한다. 흔히 색채에 대한 집착과 인간들의 격한 감성을 거친 붓으로 드러내는 데 주력한 제리코는 '어

테오도르 제리코, 「메두사호의 뗏목」, 캔버스에 유채, 491×716cm, 1818~19, 파리 루브르 박물관

제리코는 외젠 들라크루아에게 큰 영향을 미친 프랑스 낭만주의 화가이다. 인간의 격렬한 감정과 자신을 둘러싼 제도에 대한 모순을 폭발시키듯 그림을 그려낸 그는 이 그림에서 무능력한 정부에 대한 적극적 고발과 함께 죽어가는 이들의 처절한 몸부림을 극명하게 드러내면서 수많은 사람들의 가슴을 뜨겁게 달궜다.

그는 자신의 안위보다는 학대받는 이들에 대한 관심과, 인간으로서 가질 수 있는 정열에 몰두하며 살았다. 서른두 살의 나이에 낙마하는 바람에 운명을 달리했던 그는 실제로 대중에게 겨우 세 작품만을 공식적으로 선보였을 뿐이다.

떻게 이런 일이!'라고 통탄할 수밖에 없는 당시의 한 사건을 그림으로 옮겼다.

1816년 여름, 당시 프랑스의 식민지였던 아프리카 세네갈에 이주할 이주민들과 군인, 도합 400여 명을 태운 메두사호가 난파를 당했다. 제임스 캐머런 감독의 영화 「타이타닉」을 떠올리면 그 아비규환의 순간이 어떠했을지 충분히 짐작이 갈 것이다. 물론 영화에서는 침몰하는 순간 자크 오펜바흐의 「천국과 지옥」 서곡을 연주하자고 제의하는, 달콤하게 윤색된 낭만적인 실내악단이 있었지만 아마도 메두사호에는 그런 여유가 없었을 것이다. 그 절망의 순간에서 죽음도 서열이 있는 것인지, 실제 타이태닉호의 1등실 승객은 거의 다 구명정을 타고 목숨을 구했다는 기록이 있다. 마찬가지로 메두사호 또한 선장과 고급 선원 등은 구명보트를 타고 무사히 탈출했지만 별볼일없는 하급 선원들이나 새로운 땅에서 새 삶을 살아보겠다고 나선 가련한 승객 150여 명은 그냥 남겨지고 말았다. 그나마 살아남은 이들은 급하게 뗏목을 만들어 작은 범선인 아르귀스호가 구조의 손길을 뻗치기까지 12일간 바다를 표류하게 된다. 그 악몽 같은 표류의 끝에 남은 사람은 15명, 이른바 귀족이 아닌 사람들 중에서 겨우 10퍼센트만 목숨을 구한 셈이다.

제리코는 이 극적인 사건을 재현하기 위해 직접 생존자를 만나고 뗏목 모형까지 만들어보았다고 한다. 뿐만 아니라 죽은 이들의 모습을 좀 더 생생하게 묘사할 생각으로 직접 시체 안치소를 찾아 시

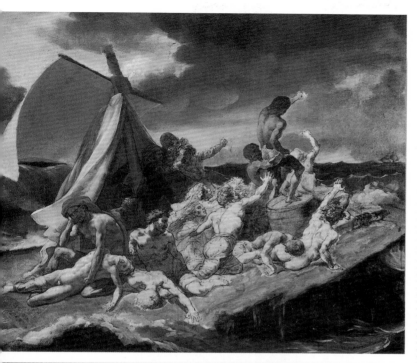

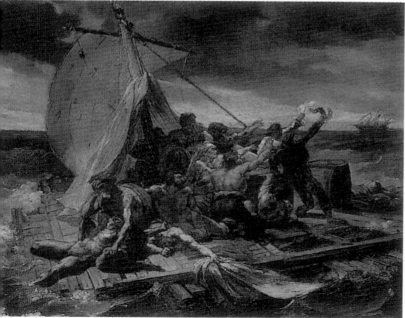

● 테오도르 제리코, 「메두사호의 뗏목(초벌화)」, 캔버스에 유채, 65×83cm, 1818, 파리 루브르 박물관(위)

● 테오도르 제리코, 「메두사호의 뗏목(첫 번째 초벌화)」 캔버스에 유채, 38×46cm, 1819, 파리 루브르 박물관(아래)

제리코는 「메두사호의 뗏목」을 완성하기 위해 같은 주제를 가지고 소품과 스케치를 여러 점 남겼다. 그가 이 작품을 얼마나 치밀하게 준비했는지 알 수 있다.

신들을 스케치하는 열의까지 보였다. 썩어가는 시신과 때마침 지나가던 배라도 발견한 듯 살려달라고 천을 흔드는 흑인의 모습에서 죽음과 삶의 묘한 대조가 엿보인다.

이들이 함께한 그 뗏목엔 시신들, 살아보겠다고 악을 쓰는 이들의 처절한 몸부림, 그리고 죽어가는 이의 마지막 비명이 혼재한다. 그야말로 삶과 죽음이 서로 대비되고 때론 합쳐지면서 감상자의 눈을 그림에 못받아둔다.

죽은 이조차 움직이는 것처럼 보이는 동적인 구조, 분명하게 경계를 드러내는 명암과 시종일관 비련을 벗지 못하는 어둠침침한 색채는 비슷한 시기의 프랑스 신고전주의의 이성적이고 정적인 구조와 화려진 색채를 비웃기라도 하는 듯하다.

잘난 사람들은 그렇게 유유히 빠져나갔다. 없는 사람들은 이 처절함 속에서 겨우 살아남았다. 사건이 종결되고 몇몇 프랑스 군함의 함장은 아마도 사표를 냈을 것이다. 가스 폭발사고, 삼풍백화점·성수대교 붕괴사고, 지하철 화재 등 누가 뭐라 해도 죽은 사람만 억울하고 공허하다. 19세기 초의 프랑스나 21세기 한국의 상황이 그리 다를 것도 없다는 생각이 든다. 하급 공무원 몇몇을 구속하고 누군가 대표자가 나서서 책임지고 사표 한 장 쓰면 금세 처리되는 현실이 언제까지 계속될지 답답하다. 감정이 낭만주의 화가의 붓끝처럼 치밀어 오른다.

미사일은
도처에 깔려 있다

콘스탄틴 브란쿠시,
「남자의 토르소」

사람마다 살아온 환경이 다른 탓에, 생각하는 것도 제각각이다. 같은 사물을 봐도, 같은 현상을 봐도 각자의 주관적인 경험에 얽힌 수십, 수백 개의 의견이 나오곤 한다. 그림도 마찬가지이다. 이렇게 보는 것이 옳다고 말해봤자, 가장 신뢰하는 것은 역시 자신의 눈과 머리일 것이다. 옳고 그름의 문제는 그 다음 일이다.

현대 예술을 보는 감상자는 스스로의 무지함에 놀라거나 아예 작품을 무시하는 경향으로 쏠린다. "대체 저걸 왜 예술이라고 하는지 모르겠고, 차라리 안 보고 말겠다"는 심리가 작용하기도 한다. 몇 세기 전의 그림과 조각은 안내자나 옆의 누군가가 몇 마디만 설명해 줘도 금세 알아듣는다. 하지만 동시대, 혹은 조금 더 거슬러 올라가

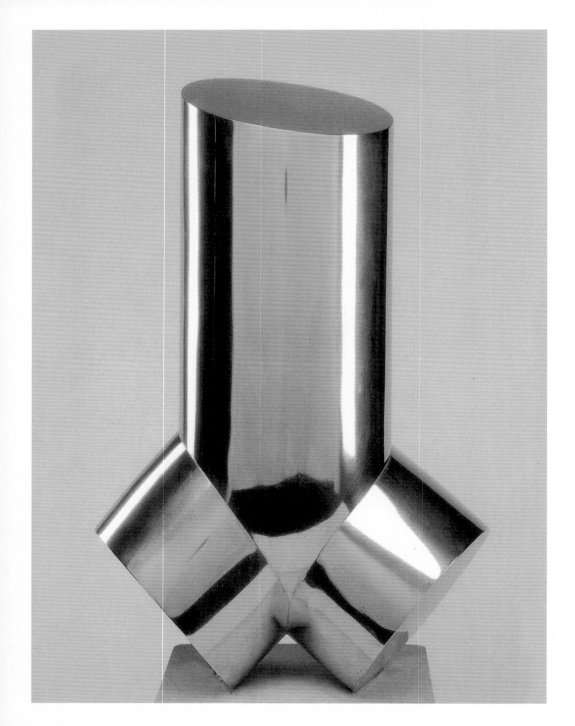

제1·2차 세계대전 전후의 예술은 아무리 친절히 설명해줘도 쉽사리 이해되지 않는다. 그러니 문화생활 좀 해보겠다고 미술관에 서 있어도 그저 황당무계함만 느낄 수밖에. 그렇다고 먹고살기 바쁜 와중에 일일이 미술과 관련된 어려운 이론서까지 뒤적일 수는 없는 노릇 아닌가.

그러나 바꿔서 생각하면 현대 예술은 어려운 만큼 소위 "창작은 자네들 사정이고, 보는 건 우리 맘대로 하겠다!"는 오기 섞인 상상력을 자극한다는 점에서 재미있는 놀이가 될 수 있다.

콘스탄틴 브란쿠시(Constantin Brancusi, 1876~1957)의 「남자의 토르소」란 작품이 그렇다. 언뜻 보면 "나도 저 정도는 만들 수 있겠다!"라고 할 정도로 단순한 모양이다.

우선 기둥 위가 몸이고 아래의 두 갈래가 다리라고 생각해보면 그게 사람 형상인 건 대충 짐작이 간다. 그런데 분명 남자의 토르소인데 남자의 상징이 떨어져나가고 없다. 그러고 보면 이제 할 말이 많아진다. '안 그래도 요즘 남자들 환경오염 때문에 정자 수도 감소하고 있다지? 여성의 권리를 주장하는 운동 때문에 남성의 위세가 나날이 곤두박질치고 있는 요즘, 더 나아가 가부장제의 해체에 대

브란쿠시는 루마니아 태생의 조각가이다. 그의 조각은 세부적인 묘사를 생략하고 핵심이 되는 특징만을 남긴다는 점에서 독창적이고 모던한 감각을 제공한다. 브란쿠시는 "비록 단순화만이 미술의 전부는 아니지만, 일단 단순함에 도달하게 되면 사물의 진실에 접근할 수 있다"고 말했다. 그는 일찍이 10대 때 독립하여 양치기, 목수 등으로 일하다 파리에 거주하게 되면서 본격적으로 조각가의 길을 걸었는데 다른 사람의 손을 빌리지 않고 마치 노동자처럼 자신의 조각을 하나하나 직접 어루만지듯 작업했다고 한다.

한 불안함을 의미하는 것이라고 해석할 수도 있다. 잘난 척하더니 이젠 아예 성기마저 절단된 채 조각가의 손을 타고 서 있는 남자가 불쌍해 보인다.

그런데 이 재미난 상상을 한 번 뒤집어볼 수 있다. 이번엔 이 작품을 하나의 덩어리로 보자. 남근 모양을 닮지 않았는가? 그렇게 생각하면 이 작품은 위풍당당 그 자체이다. 산부인과에서 "순산입니다"라는 말을 들은 남편들의 다음 질문은 무엇일까? "아들이에요, 딸이에요?" 그 다음 표정은 상상에 맡긴다. 태어날 때부터 오로지 남성의 상징 하나 달고 나왔다는 이유로 온갖 권세를 다 누리는 남자의 상징물이 저렇게 하늘을 쳐다보며 솟구쳐 있는 걸 보면 "그래, 잘났어. 니들"이라는 소리가 절로 나온다.

브란쿠시는 처음에 이 작품을 나무로도 제작했다. 그러다가 '나무의 속성이 자라나는 것이니까, 인간도 성장한다는 어떤 상징을 내포하는구나'라고 하는 감상자들의 말을 의식했던 것일까, 아예 청동으로 바꿔서 때 빼고 광 나게 만들었다. 어떻게 보면 괜히 의미 분석하려 들지 말라는 위대한 예술가의 고상한 심술일 수도 있다.

그 고상한 심술에 대한 감상자의 권리는 상상이다. 「남자의 토르소」가 잃어버린 남성상으로 느껴지든, 아니면 잘난 남자의 상징 그 자체로 느껴지든 그것은 보는 사람의 선택에 달려 있다. 그래서 현대 예술은 지나치게 복잡하지만 뒤집어보면 의외로 단순할 수도 있다.

한때 여러 분쟁 때문에 아라비아 상공은 화염에 휩싸였고 전운은

아직도 그 하늘을 붉게 물들이고 있다. 전쟁이라는 광기에 흥분한 남성적 충돌이 무고한 여자들과 힘없는 아이들을 죽이고 있는 동안 머릿속에 오버랩되는 장면이 있다. 미친 듯 퍼부어지던 크루즈 미사일의 모양이다. 비슷하지 않은가? 브란쿠시의 조각과 미사일 모양이.

전쟁은 아무리 해석해도 남성적이다. 세계가 좀 더 여성적이었다면 이런 식의 죽고 죽이는 전쟁은 없었을지도 모른다. 생각해보라. 하늘 위를 붕붕 날아다니던, 그리고 앞으로도 조준할 거리를 찾아 눈을 부라리고 있을 그 수많은 바보 남근들을!

● 콘스탄틴 브란쿠시, 「공간 속의 새」, 청동, 높이 191.5cm, 1940, 뉴욕 구겐하임 미술관
대상을 극도로 단순화시킨 브란쿠시의 이 작품은 미국으로 반입되는 도중, 새를 전혀 닮지 않았기에 조각으로 볼 수 없으므로 청동에 부과되는 세금을 지불해야 한다는 등의 소란을 일으키기도 했다.

콩으로
단팥죽도 만드는 그들

구에르치노,
「수산나와 노인들」

　　강렬한 빛 속에 대리석 같은 몸을 드러내놓고 있는 여인의 모습
이 고혹적이다. 목욕하는 그녀를 엿보고 있는 주변의 두 노인이 여
체에 떨어지는 빛과는 반대로 극단적으로 어둡게 처리되어 있다는
점에서 바로크적 특징을 엿볼 수 있다. 미술사에서 바로크는 조금
은 과장되고 몸놀림이 현란한 것이 특징이다. 그러다 보니 명암에
서도 빛과 어둠의 처리가 과장되어 있다. 이 그림을 그린 구에르치
노(Guercino, 1591~1666)는 바로크 양식을 충실하게 재현해낸 화가
이다.

　　그러나 그림의 양식이 무엇이든, 내용을 알고 나면 조금 짜증스
러워진다. 벌거벗은 채 목욕하고 있는 여자는 수산나이다. 절세미

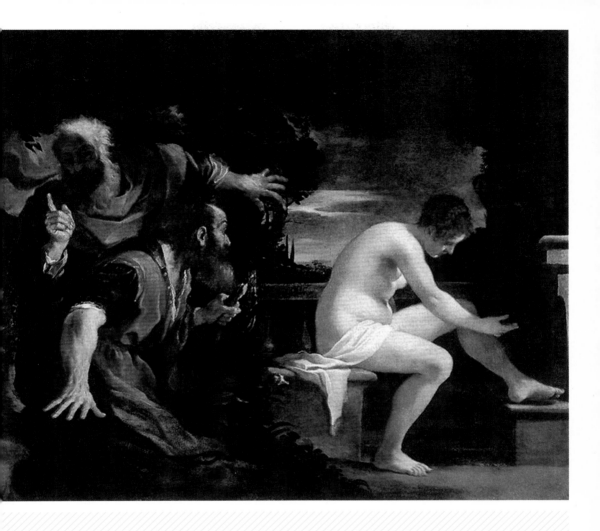

구에르치노의 본명은 조반니 프란체스코 바르비에리로 이탈리아 페라리에서 태어났다. 어린 시절부터 소묘력이 뛰어났으며, 바로크의 대가인 카라바조의 영향을 받아 극도로 대비되는 명암을 자유자재로 다루는 능력이 뛰어났다. 그는 색감에 관심이 높은 베네치아파의 회화를 깊이 연구했으며, 한때 교황 그레고리우스 15세를 위해 활동하기도 했다.

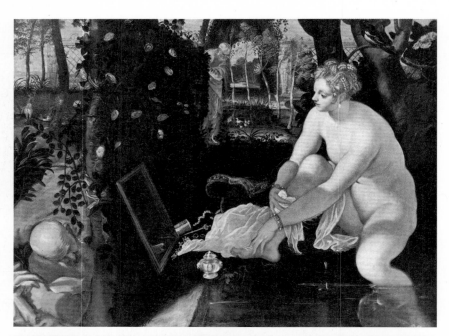

인에다 기품이 흐르는 이 여자를 몰래 엿보고 있는 사람은 호기심 진동할 나이의 젊은 청년들이 아니라 나이를 먹을 만큼 먹은 노인들이다. 두 노인은 그녀 앞에 갑자기 나타난다. 사실, 갑자기가 아니라 여인이 목욕을 즐기는 것을 실컷 쳐다보며 호시탐탐 기회를 노리고 있었던 것이다. 그들은 그녀에게 이렇게 들이밀었다.

"이왕 이렇게 모인 거 즐겁게 놀아보자. 우린 아직 쓸 만한 남자들이거든."

여자의 답변이야 뻔한 것 아니겠는가.

"싫다. 내가 왜?"

그러나 노인들의 협박은 생각보다 집요하다.

"세상이 그리 호락호락한 줄 아느냐. 말을 듣지 않으면 네가 우릴 유혹했다고 법정에서 진술할 거다. 넌 음탕한 여자로 사형을 면치 못할 것이다. 게다가 우린 두 사람이다. 네가 아무리 우겨봐야 우리 둘이 입을 모아 말하면 네가 빠져나갈 구멍이라곤 없다."

하긴 요즘도 남자들 억지가 여자들 논리보다 더 잘 통하는 세상인데, 당시야 오죽했을까 싶다. 아마 남자들 말이라면 콩으로 단팥

● 틴토레토, 「목욕하는 수산나」, 캔버스에 유채, 146.6×193.6cm, 1560~62, 빈 미술사 박물관(왼쪽 페이지 위)

틴토레토는 음침하고 불길한 느낌의 그림을 주로 그렸다. 「목욕하는 수산나」에서 수산나는 거울을 쳐다보며 마지막 뒷단장을 하고 있다. '거울을 본다'라는 것은 나르시시즘을 연상케 하는데, 남자들의 흑심에는 분명 여자들의 허영기도 한몫한다는 의미로 읽힌다.

● 렘브란트 판 레인, 「노인들 때문에 놀란 수산나」, 나무판에 유채, 76.6×92.7cm, 1647, 베를린 국립박물관(왼쪽 페이지 아래)

렘브란트는 빛의 화가답게 세 명의 등장인물을 부각시키는 빛 처리에 탁월함을 보인다. 이 그림에서는 유혹당하는 수산나의 심리적 불안감이 붉은 옷과 함께 감상자에게 고스란히 전해진다.

 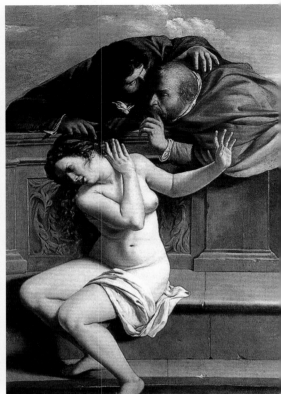

　루벤스가 그린 수산나(왼쪽)는 이런 상황에서 어쩔 줄 몰라 하는 표정을 짓고 있지만, 여성화가인 젠틸레스키의 수산나(오른쪽)는 '거부'와 '불쾌한' 표정을 그대로 드러내고 있다.

죽을 만든대도 믿어주었던 모양이다.

그녀는 결국 사형을 언도받았다. 그런데 다행히 다니엘이란 영리한 청년이 그녀를 변호하여 위기를 모면했다고 한다. 구약성서에 나오는 이야기이다. 여인이 자신의 정절을 지키는 것이 얼마나 중요한 것인지 그리고 진실은 결국 승리한다는 교훈을 주기 위한 이야기임에 틀림없다.

그러니 화가들이 이 좋은 교훈을 그림으로 그려내는 데 인색했을 리 없다. 수많은 이들이 이를 주제로 그림을 그렸지만 볼 때마다 고개가 설레설레 흔들어지는 것은 과연 그것이 여인의 정절과 진실의 승리를 위해 그린 그림인가 하는 의문이 들어서이다. 마치 "함부로 아무 데서나 목욕하고 있는 여자들아, 너희가 그러니 남자들이 흑심을 품지"라는 말이 더 앞서는 느낌이 들지 않는가? 짧은 옷만 안 입었으면 남자들은 성추행을 안 했을 테니, 여름에도 차라리 긴 소매의 옷을 입는 게 낫다는 식의 억지처럼 말이다.

게다가 여자들을 바라보는 노인들의 시선 역시 감상자로 하여금 함께 이 사건에 공모라도 하자는 듯 유혹하는 느낌이 든다. "쉿! 조용히 해"라고 하는 듯한 왼쪽의 노인(239페이지 그림)은 "우리만 잘 되면 너에게도 기회를 주마"라고 속삭이는 것 같지 않은가? 물론 두 노인은 죄책감이라고는 없어 보인다. "저 정도로 예쁜 여자를 두고 어떤 남자가 이런 짓 안 하게 생겼니?"라고 묻는 듯하다.

물론 생물학적인 문제까지 운운하면서 "남자는 다 그래"라는 소

리를 하도 많이 들어서 그런가 보다 하고 살고 있지만, 사실 성서에는 수산나가 옷을 벗고 있었다는 말은 없다. 그런데도 그녀를 벗겨놓고 감상자로 하여금 노인네들의 음심(淫心)에 정당성마저 부여하는 남성 화가들의 속셈이 너무 뻔히 보이는 것 같다. 내가 너무 바로크적으로 과장하고 확대해서 생각하고 있는 것일까?

어디 감히
숲 속에서 이런 짓을

에두아르 마네,
「풀밭 위의 점심식사」

하도 볼 거 못 볼 거 많이 봐서인지, 이 정도 그림에 혼비백산할 사람은 없을 것 같다. 짓궂은 남자들 둘에 홀라당 벗고 앉은 여자, 그리고 그림 중심에 떡하니 자리 잡고 '나 물에 들어갔다 나올게'라는 듯한 폼으로 엉거주춤 서 있는 여자의 모양새를 보면서, '요샌 또 저러고 노나 보지?' 정도로 생각할 만큼 우리네 감각은 이 정도에는 꿈쩍도 하지 않을 만큼 많이 단련되어왔으니 말이다.

그러나 이 그림은 요새 그림이 아니다. 서양에서조차, 여자는 벗겨놓고 남자들은 질펀하게 누워 잡담을 나누는 이 한가한 그림은 다소 충격적이었을 시기이다.

에두아르 마네(Eduard Manet, 1832~83)가 활동하기 전만 해도 그

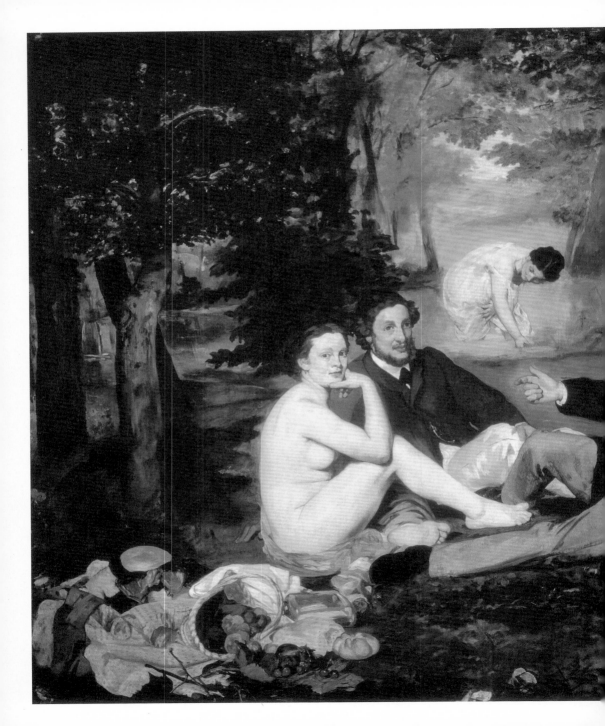

파리의 유복한 가정에서 태어난 마네는 자신이 화가가 되는 것을 반대하는 아버지를 떠나 열일곱 살에 남아메리카 대륙을 도는 견습 선원 시절을 보냈다. 하지만 이내 선원 생활을 접고 돌아와 아틀리에에서 정식 수업을 받는다. 오랜 기다림 끝의 수업이었지만, 마네는 고리타분하고 보수적인 스승에게 반발해 결국 독학의 길을 걷는다. 그는 수시로 미술관을 드나들며 대가들의 작품을 연구하고 모사하는 연습을 게을리하지 않았다.

그는 당시 정식 화가가 되기 위한 관문이었던 〈살롱〉에 평생 도전했다. 아카데믹하고 다소 고리타분한 형식에 매여 있던 〈살롱〉의 심사위원들에게 마네는 어쩌면 영원한 불청객이었는지도 모른다.

「풀밭 위의 점심식사」는 우선 벌거벗은 여인과 정장 차림의 신사들이 모여 있는 모습으로 다소 저급한 상상을 유도한다는 점에서 비난을 받았으나, 과거의 그림과는 달리 중간 빛을 과감하게 생략해 마치 평면처럼 평평해 보이는 화법 때문에도 이해하기 힘든 작품으로 평가받았다.

마네는 우리가 실제로 대상을 볼 때, 기존 그림에서처럼 밝은 빛에서부터 어두운 곳까지를 수학적일 정도로 정확하게 단계적으로 보는 것이 아니라, 순간적으로 시선을 던져 결국 밝고 어두움의 두 부분이 더 강하게 관찰자의 인상에 남는다는 점을 알고 있었다.

이런 화풍은 당시 화단으로부터 혹독한 비판을 받을 수밖에 없었지만, 〈살롱〉에 늘 낙선하던 진보적인 예술가들에게 지대한 영향을 미쳤다. 그들을 일러 인상주의자라고 하는데, 빛 속에 놓인 대상의 순간적인 인상을 그린 사람들이라는 점에서 마네의 혁신적인 화풍에 많은 영향을 받은 것이 틀림없다.

비록 그가 끈질기게 〈살롱〉의 문을 두드리느라 실제로 인상주의자들과 함께 전시회를 연 적은 없었지만, 그를 가리켜 인상주의의 아버지라 부르는 것이 어색하지 않은 것은 바로 이런 이유에서이다.

림이란 것은 교훈적이거나, 설교적이거나, 하다못해 역사를 이야기하거나, 신화의 모습들을 그려내어 사람들로 하여금 무엇인가를 찾아내는 즐거움을 주어야만 진정한 그림으로 취급되었다. 바로 그런 점에서 이 장면을 처음 접한 파리의 시민들은 "대체 저 그림이 뜻하는 바가 무엇이란 말인가?"라고 의문을 제기하지 않을 수 없었을 것이다. 최소한 그림에 어떤 숨은 이야기가 없다면 대상과 아주 똑같이 그리거나 매우 잘 그려서 눈요기라도 되어야 하는데, 뭔가 엉성해 보이는 붓 터치에 도무지 이해할 수 없는 외설적인 장면만 덩그러니 그려넣은 마네의 심보를 그들은 이해하기 힘들었을 것이다.

좀 더 노골적으로 표현하자면 이렇다. 마네 이전의 그림들에 등장한 누드들은 이른바 신화 속 미녀들이다. 그들은 한결같이 이상적인 몸매로 '손대지 마시오'라는 느낌을 강하게 풍겼지만, 이 그림(246페이지 그림)에 등장한 나체의 여성에게서는 싸구려 선술집 여자의 냄새가 난다. 도발적인 눈과 흔들림 없는 시선 때문에 더욱 그

● 마르칸토니오 라이몬디, 「파리스의 심판」, 판화, 29.8×44.2cm, 1514~18, 영국박물관(왼쪽 페이지 위)
「풀밭 위의 점심식사」는 고전작품을 열심히 독학하던 마네가 이 판화를 연구한 후 그린 것으로 알려졌다. 그림의 오른쪽 아래에 앉아 있는 세 인물의 구도가 「풀밭 위의 점심식사」와 거의 흡사하다.

● 알렉상드르 카바넬, 「아프로디테의 탄생」, 캔버스에 유채, 130×225cm, 1863, 파리 오르세 미술관(왼쪽 페이지 아래)
1863년, 마네의 「풀밭 위의 점심식사」가 살롱의 거부로 〈낙선〉에 오르는 동안, 마네의 작품보다 더 외설스러워 보이는 카바넬의 「아프로디테의 탄생」은 당당히 〈살롱〉에 입선했고, 나폴레옹 3세는 이 작품을 극찬하며 직접 구입하기까지 했다. 마네의 그림을 퇴폐적이라고 하면서도 카바넬의 누드가 칭찬받은 것은 그녀가 바로 신화 속의 인물이라는 점, 그리고 우리가 흔히 볼 수 있는 보통 여자들의 몸이 아니라 절대로 존재할 수 없다고 생각할 만큼 이상화되어 표현되었기 때문이다. 게다가 카바넬이 그린 아프로디테는 「풀밭 위의 점심식사」의 여성처럼 관람자를 당황하게 하는 노골적인 시선을 보내지 않는다.

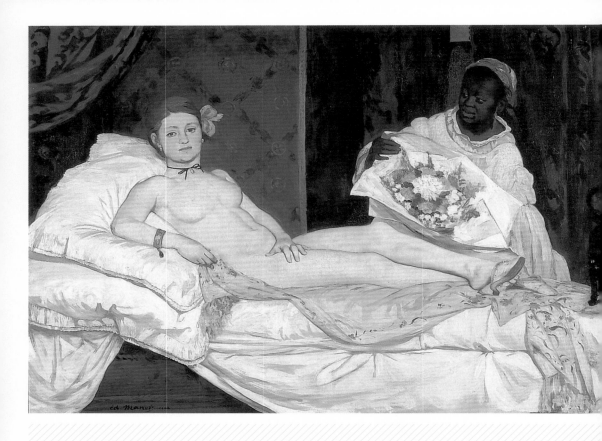

「풀밭 위의 점심식사」는 〈살롱〉에서 낙선한 뒤, 수많은 낙선 화가들의 불만을 무마시키기 위해 나폴레옹 3세의 명으로 개최된 〈낙선〉에 전시되었고, 세간의 화제를 낳았다. 당시 보수적 신문들은 〈살롱〉에 낙선된 그림들 대부분이 사회에 지대한 해악을 끼치는 그림이라고 매도했는데 그중에서도 마네의 작품이 그 대표가 된 듯 비평가들과 대중으로부터 폭격을 받았다. 그럼에도 마네는 「올랭피아」라는 작품을 다시 〈살롱〉에 제출, 또 한 차례의 소동을 일으켰다. 16세기에 티치아노가 그린 「우르비노의 아프로디테」를 보고 착안했다고 알려진 이 그림은 어두운 배경과 꽃을 든 흑인 시녀의 색조와 대조적으로 흰 시트와 우윳빛 피부의 여인이 더욱 두드러져 보인다.

이 작품은 유곽에서 손님을 기다리는 여인의 모습을 그린 것이다. 실제 모델은 「풀밭 위의 점심식사」에도 등장했던 빅토린 무랑이라는 여성으로 화류계에서 종사하지는 않았던 것으로 알려져 있다. 당시 소식에 의하면, 이 작품을 둘러싼 시민들의 분노가 하늘을 찌를 듯해, 작품 훼손을 방지하기 위해 그림을 전시장 높은 곳에 걸어두는 소동까지 벌여야 했다.

에두아르 마네, 「파란 소파에 앉은 에두아르 마네 부인의 초상」, 갈색 종이에 파스텔, 49×60cm, 1874, 파리 루브르 박물관

　자신의 부인을 「올랭피아」와 같은 포즈와 구도로 그렸다. 왼쪽 창가에서 들어오는 밝은 빛이 마네 부인과 소파
의 색깔을 환상적으로 물들였다. 마네는 후일 류머티즘으로 손의 힘이 빠지자, 파스텔을 이용해 작품을 제작하기도 했다.

렇게 보인다. 어디 그뿐인가. 두 남성 역시 에로스처럼 날개를 달고
일탈을 저지르는 신이 아닌, 그저 검은색 신사복만 달랑 입고 있는
모양새로 보아하니 길거리에서 흔히 만나게 되는 파리의 댄디들임
을 쉽게 알 수 있다.

　　또한 대체 이들이 무슨 이유에서 이렇게 모여 있으며, 화가가 무

●　에두아르 마네, 「피리 부는 소년」, 캔버스에 유채, 161×
77cm, 1866, 파리 오르세 미술관

　　가장 어두운 빛, 중간 빛, 그보다 조금 더 어두
운 빛의 점진적인 변화 없이 빛을 평면적으로 처리한 이
그림은 얼핏 보면 잡지에서 오린 사진을 실크 벽지에다 붙
여 놓은 것처럼 납작해 보인다. 마네는 회색을 바탕으로
해 간결한 느낌을 추구하고자 했으면서도, 신발과 각반은
각각 검정과 흰색으로 처리하여 우아함을 놓치지 않았다.
마네의 이런 혁신성은 미술이 이제 근대를 향해 치닫고 있
음을 입증하는 것이다.
이 작품 역시 〈살롱〉에서 낙선했다. 그러나 에밀 졸라는 이
그림을 보고 "내가 좋아하는 작품은 「피리 부는 소년」이다.
회색 광채가 도는 바탕에 소년 음악가의 모습이 돋보인다.
이보다 더 단순하게 처리한다고 해도 이만큼 강력한 효과
를 얻을 수는 없을 것"이라며 극찬을 아끼지 않았다.

슨 이야기를 하려고 하는지 이해할 수 없다며 마네에게 매우 분노했다. 일상의 한 단편에 나체라는 주제를 선택했다는 대담성, 어두운 옷을 입은 남성에 비해 유난히 밝고 환한 색을 써 여성을 전면에 노출되게 한 구도는 이제껏 전통적 회화만을 바라보고 이해한 사람들에게는 난해하고, 불경스럽다고 느껴졌던 것이다.

그러나 정작 이 그림을 그린 마네 자신은 왜들 그렇게 난리법석을 피우며 자신을 욕하는지 이해할 수 없었다고 한다. 그의 입장을 대변하자면, 그는 그들을 그린 게 아니라 그들에게 와 닿은 빛을 그렸을 뿐이니까 말이다. 즉, 빛이란 것이 여자의 몸에 반사되었을 때 어떤 느낌으로 나타나는지에만 관심이 있었을 뿐이란 이야기이다. 어려운 이야기 같지만 마네 이전 화가들의 그림은 주로 실내 공간의 그림이었고, 의도적으로 빛을 조절해서 그렸다. 그러나 그의 그림은 실외 공간, 즉 숲을 뚫고 들어온 자연의 빛이 그녀의 피부를 어떻게 변화시키는지에만 관심이 있었다는 소리이다. 그러니 아주 밝은 부분, 덜 밝은 부분, 아예 어두운 부분이 차례차례 나타나는 게 아니라 밝은 외부에서 찍은 사진처럼 다소 평면적으로 '환함'이 들어났고, 빛을 흡수하는 남자들의 검은 옷에서는 명암이란 게 아예 없어져버릴 정도의 '어둠'만이 드러난 셈이다.

실험 정신 강한 이 화가에게는 벗은 여인과 음흉스레 놀고 있는 남자들이 관심사가 아니었던 모양이다. 그보다는 빛에 노출되었을 때 가장 그 빛을 잘 반사해내는 무엇과, 그 빛을 흡수해내는 그 무엇

의 대비가 더 궁금했을 터이고, 바로 그런 의도를 만족시켜줄 최적의 소재는 벗은 여자의 피부와 검정 톤의 옷을 입은 남자들이었을 뿐이다.

그래서인가? 그림 속 여자(246페이지 그림)는 부끄러움이라고는 전혀 없다. 정장을 입고 고상한 책을 낀 미술관의 관람자를 쳐다보면서 '공부 다 했어?'라고 뻔뻔스럽게 질문하는 듯한 눈초리를 하고 있다. 그뿐인가. 서로 시선이 엇갈린 채 앉아 있는 두 남자나 엉거주춤 서 있는 여자는 서로에겐 관심이 없다. 니네들도 우리가 무슨 짓 하나 관심 두지 말고 알아서 공부나 하란 소리이다.

누가
더 나쁜가

카라바조,
「세례요한의 목을 든 살로메」

남자들의 여자들에 대한 피해의식은 어제오늘 일이 아니다. 그리고 그 피해의식은 지나치면 눈살을 찌푸릴망정, 내가 여자라도 그럴 것이라는 생각이 들 정도로 남자들의 횡포가 종횡무진이었다는 점은 같은 남자들끼리도 어느 정도 인정한다.

억압은 누르면 누를수록 튀어나오는 법이다. 억압에 대한 무의식은 마치 물이 가득 찬 고무풍선과 같아서 한쪽을 누른다고 없어지는 것이 아니라 다른 쪽으로 공기가 밀려 이상한 모양으로 일그러져버리기 마련이다. 물론 심하게 누르면 터져버리는 것도.

남성들의 이데올로기에 가까운 억압을 이제까지 삭여온 여자들에게도 남자들을 혼내주고 싶은 충동이 많은 모양이다. 그래서인

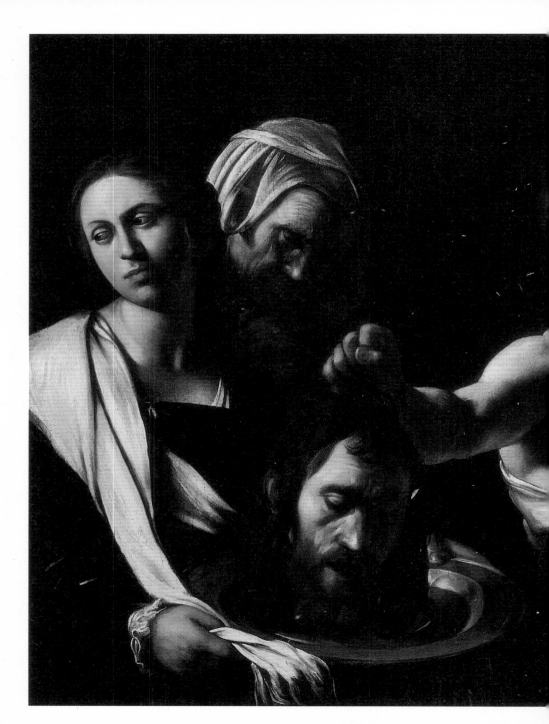

카라바조, 「세례요한의 목을 든 살로메」, 캔버스에 유채, 91.5×
107cm, 1606, 런던 내셔널 갤러리

　　카라바조는 종교화에 뛰어난 실력을 보인 17세기 이
탈리아 바로크의 대가이다. 그는 「성모의 죽음」과 같은 작품을
그리기 위해 자살한 시체를 성모마리아의 모델로 삼는 등 과격
하고 비전통적인 독창성을 과시해 성인들을 모욕하는 반 그리스
도인으로 매도되기도 했다. 극적인 빛의 대조로 명암법을 부각
시켜 감상자의 감정과 집중을 유도하는 그의 화법은 이후 다른
화가들에게 큰 영향을 미쳤다. 카라바조는 반항적인 기질이 다
분하여 실제로도 술집과 거리를 전전하며 부랑아들과 자주 어울
렸다고 한다. 또 사람을 칼로 찌르기도 하는 등 일탈 행위를 자
주 해 한 곳에 머무르지 못하고 여러 도시를 떠돌아다녀야 했다.

가. 서양 미술 화집을 들추다보면 의외로 남자들을 겁주는 그림이 많다. 그중 하나가 바로 카라바조(Caravaggio, 1571~1610)의 「세례 요한의 목을 든 살로메」(256페이지 그림)이다.

밝은 쪽은 스포트라이트를 받은 것처럼 지나치게 밝고, 어두운 쪽은 너무 어두워 한 치 앞도 볼 수 없게 만든 카라바조의 그림은 마치 연극무대를 보는 것처럼 극적이다. 이런 어둠과 밝음의 극단적인 대비는 그림 속 인물과 상황을 들여다보는 감상자를 더욱 긴장하게 만든다. 이 양식은 우리가 미술사에서 흔히 말하는 바로크적 기질의 하나로 이해하면 된다.

쟁반에 요리를 얹은 것처럼 남자 목을 들고 서 있는 여자가 바로 살로메(Salome)이다. 그녀는 치명적인 요부, 즉 팜파탈(femme fatale)을 얘기할 때면 늘 거론되곤 한다.

헤롯 왕은 선왕이었던 형을 죽이고 나라를 빼앗은 뒤 형의 아내마저 아내로 취했다. 이른바 나쁜 남자의 전형이다. 권력과 성을 폭력으로 빼앗고, 또 그것으로 유지하려 드는 인물이다. 게다가 더 짜증나는 일은 이 남자가 자기 조카, 즉 형의 딸인 살로메라는 어린 여자에게까지 욕정을 품는다는 것이다. 물론 악역은 남자만 맡는 게 아니다. 살로메 역시 독기를 품은 여자였다.

사건은 이렇다. 헤롯이 형을 죽이고 왕위에 올랐을 때, 그 정통성

● 귀스타브 모로, 「출현」, 캔버스에 유채, 143×104cm, 1873~76, 파리 모로 미술관(왼쪽 페이지)
공중에 떠 있는 얼굴은 목이 잘린 세례요한이고, 그 목을 가리키고 있는 여자가 살로메이다. 귀스타브 모로는 이 잔인한 내용을 환상적으로 표현했다.

성경에는 살로메가 세례요한에게 연정을 품었다는 식의 내용이 없다. 즉 사건의 초점이 헤롯 왕과, 그의 아내인 헤로디아, 그리고 세례요한에게 집중되어 있다. 세례요한을 향한 살로메의 일방적인 애정이 부각되는 것은 오스카 와일드의 희곡 「살로메」에서였다. 양아버지이자 삼촌인 왕을 혼이 나가버릴 정도로 유혹해 나라라도 떼어줄 기세로 만들어버린 살로메를 오스카 와일드는 자신을 거부하는 남성의 목을 베어 가지는 기괴한 팜파탈로 만들어버린 것이다. 19세기의 많은 예술가들은 안방을 박차고 나와 사회에 진출하여 여러 부분에서 남자들을 압박하는 여성들에 대한 두려움과 공포를 팜파탈로 형상화하곤 했다. 거부할 수 없고, 가지고 싶은 그녀이지만 결국은 남성인 자신을 파탄에 이르게 하는, 말 그대로 치명적인 여성이 팜파탈이다.

을 의심하는 인물이 있었다. 바로 세례요한이었다. 그는 헤롯에게 당당히 "형을 죽이고 형수까지 아내로 취하다니, 그게 어디 인간이 할 짓이오!"라고 외치던 사람이었다. 바로 이 의로운 남자를 살로메가 짝사랑한 것이다. 그러나 이 남자가 어디 달리 의롭겠는가? 열 여자도 마다하는 영웅은 일언지하에 살로메의 구애를 거절한다. 거절당한 사랑은 증오로 돌아서는 법이다.

그러던 어느 날, 헤롯은 성대한 연회를 베푼다. 살로메는 의붓아버지 앞에서 온갖 교태를 부리며 춤을 추고, 넋이 나간 헤롯은 그녀에게 무슨 소원이든 들어주겠다고 호언장담한다. 짐작건대 그가 던진 이 미끼는 "원하기만 하면 네 엄마를 몰아내고 너를 왕비로 만들어줄 수도 있다"는 의미의 점잖은 표현이었을 것이다. 그러나 뜻밖에도 살로메가 밝힌 소원은 세례요한의 목이었다.

살로메는 자신의 사랑을 광기로 폭발시켰다. 세례요한을 없애는 건 헤롯의 입장에서도 특별히 손해볼 일이 아니었을 터이니, 그의 목은 남자의 권력욕과 여자의 광기가 빚어낸 지저분한 칼에 의해 떨어져나가게 되었다. 살로메는 죽은 그에게 입을 맞추고 혀로 그의 얼굴을 핥아냈다고 한다. 그러니 서양에서 요부를 말할 때 늘 살로메가 도마에 오르는 것도 이해 못할 일은 아니다.

살로메는 결국 헤롯에게 세례요한의 죽음을 선물 받는다. 그림 속의 승리자는 결국 더 나쁜 남자에게 철퇴를 맞는다. 잘린 남자 목을 보고 대리만족 비슷한 쾌감을 맛보던 억눌린 여성들, 사정을 알

 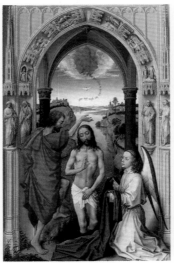

로히에르 판 데르 베이던, 「세례요한 제단화」, 나무판에 유채, 각 77×48cm, 1455~60, 베를린 국립박물관

　　살로메의 청에 의해 죽음을 맞이해야 했던 요한은 예수를 물로 세례했다 하여, 흔히 세례요한으로 불린다. 그는 예수가 태어나기 전, 불임이었지만 신앙심 깊은 어머니인 엘리사벳의 간절함을 업고 태어난 '복된 자'이다. 베이던이 그린 3면화의 왼쪽에는 막 태어난 세례요한을 안고 있는 성모마리아와, 이미 너무 늙어 하늘을 봐도 별을 못 딸 나이에 접어든 요한의 아버지가 보인다. 그는 아내가 수태할 것이라는 천사의 말을 의심한 죄로, 아이가 태어날 때까지 말을 할 수 없었고 그로 인해 아이의 이름을 입 대신 손으로 알리기 위해 서판을 사용하고 있는 모습을 하고 있다. 가운데는 세례요한이 한 일 중에서 가장 위대한 업적인 예수에게 세례를 내리는 장면이 그려져 있다. 하늘에는 성령을 의미하는 비둘기가 날아들고, 세례요한은 예수에게 물을 끼얹고 있다.

오른쪽이 바로 우리가 이때까지 보아온 살로메와 세례요한의 이야기이다. 칼로 막 목을 내리친 간수, 그의 목을 들고 있는 살로메의 모습이 보인다. 목이 잘린 세례요한의 시신이 바닥에 아무렇게나 놓여 있다. 이 그림에서는 살로메가 팜파탈처럼 보이지 않는다. 15세기 화가들은 이 이야기를 성경과 그와 관련되어 전하는 이야기에 충실하게 그렸기 때문이다.

고 나면 괜히 뒤가 찜찜하다. 근데 왜 사람들은 형을 죽이고, 형수를 취하고, 조카를 탐하고서 결국 그녀까지 죽이는 헤롯보다 살로메를 더 욕하는가? 살로메가 여자라서? 세상은 아직도 나쁜 남자는 용서하지만 나쁜 여자는 용서할 수 없는 것일까?

어쨌건 에드바르 뭉크의 「마돈나」(94페이지 그림)가 그렇고 구스타프 클림트의 「유디트와 홀로페르네스 I」(179페이지 그림)가 그러하듯, 살로메 역시 아무 잘못도 없는, 혹은 있어도 별것 아니라고 생각하는 남성들을 응징하는 사악한 이미지의 전형으로 미술사라는 바다를 유령처럼 헤매고 있다.

그림 수다
여자, 서양미술을 비틀다
ⓒ 김영숙 2010

1판 1쇄 │ 2003년 10월 6일
2판 2쇄 │ 2011년 1월 13일

지 은 이 │ 김영숙
펴 낸 이 │ 정민영
책임편집 │ 이승희
편 집 │ 손희경
디 자 인 │ 문성미
마 케 팅 │ 이숙재
제 작 처 │ 영신사

펴 낸 곳 │ (주)아트북스
출판등록 │ 2001년 5월 18일 제406-2003-057호
주 소 │ 413-756 경기도 파주시 교하읍 문발리 파주출판도시 513-8
대표전화 │ 031-955-8888
문의전화 │ 031-955-7977(편집부) │ 031-955-3578(마케팅)
팩 스 │ 031-955-8855
전자우편 │ artbooks21@naver.com
홈페이지 │ www.artinlife.co.kr

ISBN 978-89-6196-067-0 03600